KB067395

CURVE

커브

자동차 디자인 불변의 법칙

내 인생에서 가장 아름다운 곡선을 그려준,
인내심과 우아함을 잃지 않는 카요코와
이 일을 시작할 수 있게 나에게 영감을 불어넣어준 모니카,
나의 전부를 주신 마를레나와 알베르토에게 이 책을 바칩니다.

90%의 분석과 10%의 마법

이 책을 선택한 독자라면 책에 실린 스케치를 보고 싶은 충동이 매우 강렬하게 일더라도 책장을 휙휙 넘기며 읽어선 안 된다. 이 책에는 전설적인 자동차들의 놀라운 일러스트가 수록되어 있다. 일부는 생각했던 것보다 조금은 덜 매력적으로 다가올 수 있지만, 섬세한 스케치에 담긴 궁극적인 메시지를 깨달으려면 저자 파비오 필리피니의 글과 함께 보아야만 한다.

파비오의 30년 지기 친구로서 감히 말하건대, 그는 자동차 디자인에 강렬한 열정을 지녔지만 그 열정에 휘둘리지 않는 보기 드문 디자이너다. 눈을 크게 뜨고 이 세상과 다양한 문화를 수용할 줄 아는 사람이다. 눈을 반쯤 감아버렸다면 이 세상이 조금 더 어두워 보였을 것이다. 자동차 디자인 분야에는 사랑하는 피조물, 즉 자동차를 향한 지나친 열정에 사로잡힌 사람이 매우 많다. 그들은 자신이 창조한 세계의 노예가 되기도 한다.

하지만 파비오는 다르다. 그와 함께하는 작업은 갑갑한 방의 창문을 열어 신선한 공기로 환기를 하는 듯한 느낌이다. 그는 자동차 디자인의 세계를 대단히 독특한 관점으로 바라본다. 이러한 그의 관점이 이 책에도 반영되어 있다는 사실을 인지하며 읽어야 한다.

이 책은 역사적 관점에서든, 자동차 발전에 방점을 찍은 기술의 발전이라는 관점에서든 자동차 디자인이라는 예술 전반에 대한 파비오의 생각이 15장에 걸쳐 반영되어 있다. 각 장은 손에서 쉽게 책을 내려놓을 수 없을 만큼 그의 흥미로운 경험들로 가득하다.

파비오는 오늘날 많은 자동차 디자이너들과 마찬가지로 세계 여러 나라에 거주하며 다양한 기업에서 근무했다. 자동차 회사들이 차세대 세단에 넣을 우아한 디자인 하우스의 서명을 얻기 위해 피닌파리나^{Pininfarina}나 베르토네^{Bertone}와 같은 유명 이탈리아 디자인 하우스를 찾던 이탈리아 자동차 산업의 부흥기와 달리, 오늘날 디자이너들은 미리 완성된 디자인으로 채워진 여행 가방을 제공할 수 없다. 그들은 가장 먼저 새로운 기업의 역사와 문화를 흡수하고, 창의적인 시나리오를 적절하게 만들어내며 새로운 기업의 가치에 적응한다.

현대 디자인은 천재 이상의 것을 생각하는 디자이너를 필요로 한다. 현대 디자인에는 90%의 분석과 10%의 마법이 필요하기 때문이다. 성공과 실패는 바로 이 10%의 마법에 달려 있다. 비록 자동차에 대한 대중의 사랑이 예전만은 못하지만, 사람들에게 열정의 대상이라는 점만은 분명하다. 그러나 자동차가 단순히 사람들의 사랑을 받는 것만으로는 충분치 않다. 사람들의 선택을 받아야 한다.

자동차 디자인이라는 예술의 이면에는 '팀워크'라는 예술이 있다. 파비오는 각자의 개인 박물관을 채운 걸작품을 디자인한 훌륭한 디자이너들을 소개하며 팀워크를 언급한다. 파비오가 강조했듯 놀라운 걸작품들의 디자인은 혼자가 아닌 타인과의 협동에서 탄생했다. 또한 그는 자아가 강한 사람도 얼마든지 팀워크를 발휘할 수 있다고 덧붙였다. 창조적이고 개성이 강한 사람들은 대체로 반항적이고 팀에 융합되기 어렵다는 평가를 받기 마련

- 커브 -

이다. 이들을 배제하지 않고 팀에서 조화롭게 협동하고 팀워크를 구축하는 방법은 자동차 디자인 업계의 큰 숙제로 남아 있다.

페라리의 창업자 엔초 페라리Enzo Ferrari는 이렇게 말했다.

"이제 팀워크가 고독한 천재를 대체했다."

하지만 자동차 디자인 업계에는 여전히 파비오와 같은 영감 있는 리더가 필요하다.

《커브》는 독자들에게 강렬한 교훈과 즐거움을 선사할 것이다. 부디 이 책이 많은 사람에게 읽히길 바란다.

– 패트릭 르 케망Patrick Le Quèment

차례

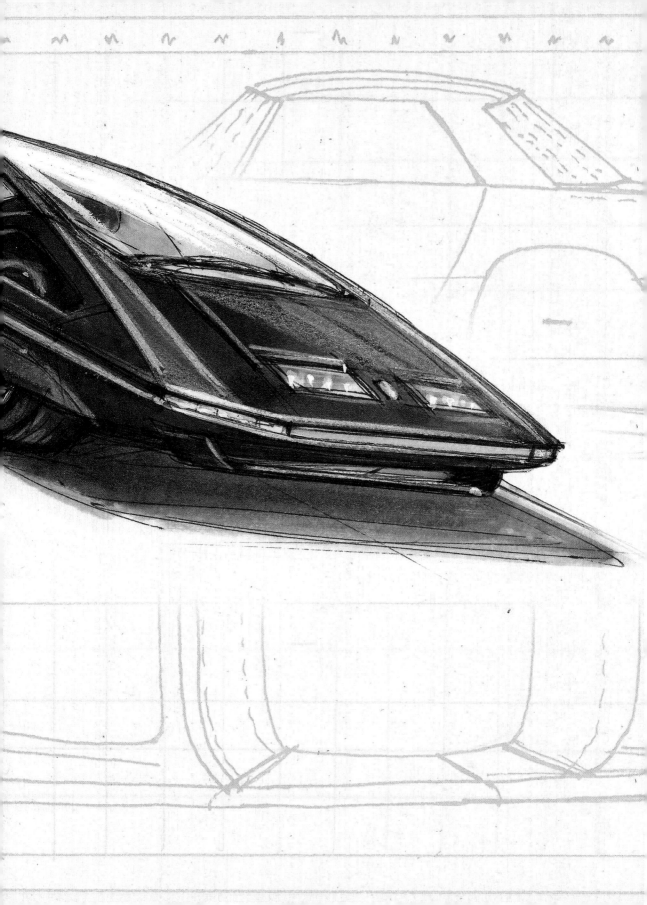

미래의 기억

MEMORY OF THE FUTURE

1971년 어느 날 저녁, 모든 일이 시작되었다. 나는 여덟 살이었고, 그날의 일을 어제의 일처럼 생생하게 기억한다. 출장을 마친 아버지가 집으로 돌아오셨다. 현관문을 열고 집 안으로 들어온 아버지는 항상 그랬듯 가방에게 선물을 꺼내 내게 건넸다. 정체를 알 수 없는 바퀴가 달린 장난감이었는데, 알고 보니 1/43 크기로 축소한 자동차 모형이었다.

푸른빛을 띤 그 작은 금속 자동차는 문은 없지만 슬라이딩 방식으로 개방되는 실내 공간과 흥미로운 형태로 나란히 배열된 후드가 있었다. 그 당시에는 알지 못했지만, 그것은 다름 아닌 피닌파리나의 페라리 512S 모듈로였다. 독특한 모습에 깜짝 놀란 나는 말없이 그 장난감을 들여다보았다.

지금까지도 소장하고 있는 그 장난감은 시간이 흐르면서 다양한 이유로 헤아릴 수 없을 만큼 커다란 가치를 갖게 되었다. 그러나 어린아이였던 나는 그 장난감의 정체를 전혀 짐작할 수 없었다. 그 전까지 모듈로를 본 적이 없었기 때문이다. 나중에 한 잡지에서 모듈로를 보게 되었는데, 어쩌면 토

FERRARI 512S MODULO PININFARINA - GINEVRA (1970)

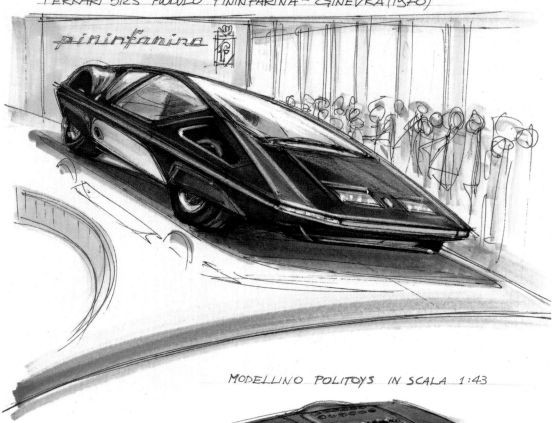

MODELLINO POLITOYS IN SCALA 1:43

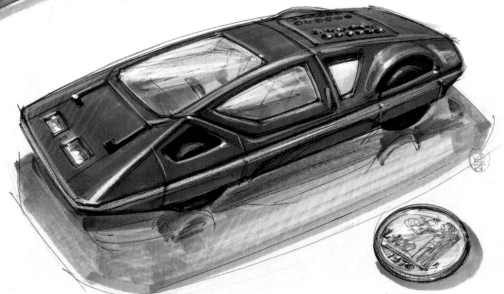

리노 모터쇼에서 처음 보았을 수도 있다. 토리노 모터쇼는 매우 중요한 행사였고, 마지막으로 개최된 2000년까지 나는 학생 신분으로 또는 전문가 신분으로 자주 찾았다. 모듈로가 탄생했던 시기에는 혼자 모터쇼에 가기엔 나이가 너무 어려 부모님과 함께 방문했다.

당시 토리노 모터쇼에 전시된 자동차 디자인 중에서 모듈로가 단연 으뜸이었다. 바퀴 달린 우주선 모양의 콘셉트카, 즉 미래 디자인과 기술을 상상하면서 설계된 프로토타입Prototype(개발 중인 기기, 프로그램, 시스템 등의 성능 검증 및 개선을 위해 상품화에 앞서 제작하는 시제품-옮긴이)의 자동차는 그때까지 본 모든 자동차와 비교할 수 없을 정도로 디자인이 급진적이었다. 1970년 제네바에서 공개된 모듈로는 지금도 여전히 자동차의 미래로 남아 있다.

모듈로는 다른 자동차들보다 특별하다.
지금도 여전히 자동차의 미래로 남아 있다.

그 당시에는 상상도 할 수 없었지만, 몇 년 뒤 모듈로는 다른 모습으로 내 앞에 나타났다. 피닌파리나의 임원이 되어 매일 아침 모듈로 실물을 보게 된 것이다. 피닌파리나의 역사적인 컬렉션을 구경하려는 방문객과 고객, 학생들에게 모듈로를 소개하는 일은 무척이나 즐거웠다. 그때마다 나는 스탠리 큐브릭$^{Stanley\ Kubrick}$ 감독의 영화 〈2001: 스페이스 오디세이〉를 언급하며 파올로 마틴$^{Paolo\ Martin}$의 모듈로를 설명했다.

영화와 콘셉트카는 다소 거리가 있지만 둘 사이에는 공통점이 많았다. 예를 들어, 둘 다 미래지향적인 분위기가 지배적이던 1960년대 말과 1970년대 초에 이룩한, 미학의 혁명을 나타내는 완벽한 상징물이었다. 시대를 앞선 걸작 〈2001: 스페이스 오디세이〉를 촬영하던 시기에 제작된 모듈로의 스타일 언어와도 완벽하게 일치하는 미학이었다. 〈2001: 스페이스 오디세

▶ 페라리 512S 모듈로 / 1/43로 축소한 모듈로 폴리토이스

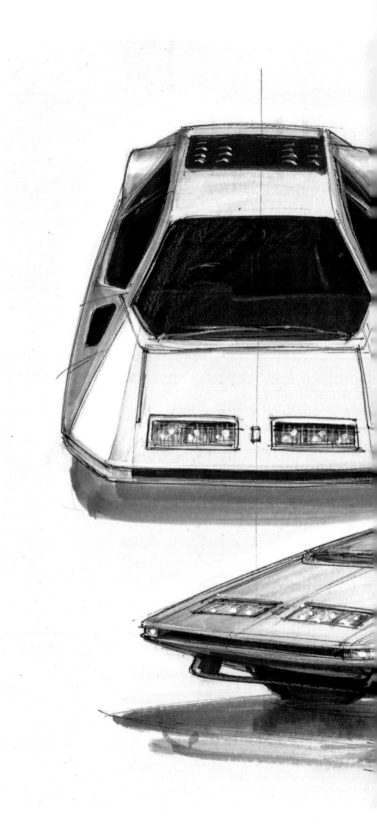

페라리 512S 모듈로, 1970　◀

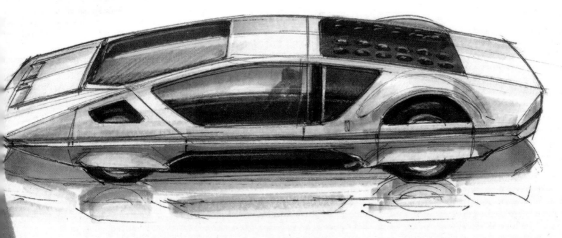

FERRARI 512S MODULO PININFARINA (1970)

이〉가 1968년에 제작되었고 모듈로가 1970년에 처음으로 공개된 것을 생각해보면, 큐브릭 감독과 마틴은 각자의 프로젝트를 같은 시간에 작업했을지도 모른다. 실제로 모듈로의 최초 스케치는 1967년에 제작되었다. 당시 마틴은 대담한 프로젝트의 일환으로 스티로폼 모델을 만들었는데, 세르지오 피닌파리나Sergio Pininfarina가 퇴짜를 놓았다. 처음에는 거절당했던 마틴의 모델이 이후에 빛을 보게 된 것이다.

〈2001: 스페이스 오디세이〉와 모듈로는 당시에는 상상조차 할 수 없었던 새로운 도전으로, 시대정신을 관통했다. 영화 개봉과 모듈로 공개 사이에는 1969년 달 착륙이라는 사건이 있었다. 모듈로는 미래의 자동차를 구현한 로맨틱한 상징물로, 지금까지도 처음 본 사람에게는 강렬한 인상을 심어준다. 모듈로는 과거에도, 지금도 미래의 자동차다. 왜냐하면 모듈로는 현재와 아무런 관련이 없기 때문이다. 모듈로의 디자인은 미래의 비전을 나타내며, 항상 미래 시제를 살고 있다.

내가 피닌파리나에서 근무했을 때 회사 입구에 있는 작은 박물관에 모듈로가 전시되어 있었다. 나는 매일 출퇴근을 하며 그 옆을 지나갔다. 미래가 그곳에, 바로 내 눈앞에 놓여 있었다. 나는 종종 그 앞에 멈추어 서서 모듈로를 꼼꼼히 살폈다. 마틴이 어떻게 난방 제어 장치와 기타 장치에 볼링공 2개를 사용한다는 아이디어를 낸 건지 궁금했다. (실제로 미라피오리Mirafiori에 있는 휴게실에서 볼링공 2개를 가져왔다!) 가끔은 운전석에 앉아보기도 했다.

몇 년이 지난 뒤 나는 모듈로와 함께 찍은 사진이 없다는 사실을 깨달았다. 그런데 이런 일이 처음이 아니었다. 나는 사람이든 장소든 사물이든 내가 가장 가깝게 여기는 것들과 사진을 찍지 않았다. 아직까지도 확실한 이유를 모르겠지만, 어쩌면 가장 귀하고 소중한 것과 현재를 함께하고 마음속에 오래오래 간직하고 싶었던 걸지도 모른다.

모듈로 장난감을 가지고 놀던 어린 시절부터 이 글을 쓴 지금까지 약 50년의 세월이 흘렀고, 그동안 정말 많은 일이 있었다. 나에게 반세기는 자동차 디자인을 의미한다. 지금부터 이 책을 통해 여러분에게 그 이야기를 들려주고자 한다.

제1장

자동차의 꿈

THE DREAM OF THE CAR

아이들이 자동차를 그리는 이유를 알고 있는가? 미래에 자동차 디자이너가 될 아이들뿐 아니라 모든 아이가 자동차를 그린다. 어린 시절 나도 여느 아이와 다르지 않았고, 어른이 되어서는 자동차를 그리는 일을 하게 되었다.

그 덕분에 나는 캘리포니아 페블비치, 레이크 코모 빌라 데스테 등 멋진 장소에서 개최되는 콩쿠르 드 엘레강스Concours of Elegance와 같은 국제 클래식카 대회나 자동차 디자인 행사에 게스트나 심사위원 자격으로 참석하곤 한다.

예술적인 자동차 작품을 과시하고자 팬들과 수집가들이 세계 곳곳에서 몰려든다. 많은 사람이 내가 자동차 디자이너라는 사실을 알고 나면 굉장히 놀랍다는 반응을 보이기도 하고, 조용히 질투 어린 시선을 보내기도 한다. 그들은 대체로 매우 부유하고 성공한 사람들로, 특별하고 값비싼 자동차 컬렉션을 소유하고 있다. 매우 극소수의 사람을 제외한, 그다지 부유하지 않은 자동차 디자이너는 결코 손에 넣을 수 없는 컬렉션들이다.

그런데 이런 대단한 사람들이 내 직업을 알고 나면 자신 역시 자동차 디자이너가 꿈이었다며 속내를 털어놓는다. 그들은 진심이다! 이것이 바로 자동차를 향한 사람들의 열정이다.

왜 그럴까? 내가 내린 결론은 자동차는 사람이 만든 물건 중에서 20세기를 대표하는 상징물 중 하나로, 무한한 가치와 감정을 구현하기 때문이다. 자동차는 20세기 경제 산업의 호황기를 대표하는 상징물로 호황기의 명암을 완벽하게 반영한다. 자동차는 과거에도 그랬고 현재도 전 세계적으로 태생, 성별, 나이와 관계없이 모두에게 강력한 매력을 발산한다.

콩쿠르 드 엘레강스에 가지 않아도 이러한 사실을 알 수 있다. 자동차의 열정적인 팬이 아닌 사람과 짧게 대화를 나누어도 알 수 있다. 낯선 사람들과 함께하는 자리에서 내 직업을 털어놓으면 그들은 하나같이 현재 타고 있는 자동차, 예전에 타던 자동차, 꿈의 자동차에 관해 이야기하기 시작한다. 그들은 몇 시간이고 말을 하는데, 알려지지 않은 모델의 세부 사항까지 자세히 알 정도로 전문적인 지식을 드러내 오히려 내가 당황한 적도 있다.

자동차를 향한 사람들의 열정은 비이성적이고 본능적이다.

가전제품, 건설, 보험과 같은 다른 분야 전문가들도 나와 비슷한 경험을 한 적이 있는지 궁금했다. 하지만 술집에서 세탁기의 분당 회전수를 두고 열띤 토론을 벌였다는 이야기를 들어본 적이 없다. 자동차 박물관은 많지만 진공청소기나 잔디 깎는 기계만 전시해놓은 박물관이 있다는 이야기를 들어본 적도, 그곳에 다녀왔다고 자랑하는 열성적인 팬을 만나본 적도 없다. 물론 어딘가에 팬들이 있을 수는 있지만, 소수의 관심사라고 이야기해도 반박할 사람은 없을 것이다. 그러나 자동차는 다르다. 소수가 아닌 다수의 관심사이며, 우리 역사 전체의 명암을 대표하는 상징물로 말이나 글로는 설명

- 커브 -

하기 어려운 우리의 정서와 결부되어 있다.

**자동차는 다수의 관심사이며, 우리 역사에서
한 시대의 아름다움과 실패를 보여주는 상징물이다.**

요컨대 자동차는 단순히 기능성만 있는 게 아니다. 가정용 가스나 전기 같은 원자재도 아니다. 팝 문화는 적어도 한 세기 동안, 최소한 마리네티 Marinetti(이탈리아의 시인이자 미래파 운동의 창시자-옮긴이)와 미래파(과거의 전통을 부정하고 근대 문명의 빠른 속도와 기계를 찬양하는 운동-옮긴이)의 시대 이후, 또한 롤랑 바르트 Roland Barthes(프랑스의 철학자이자 비평가-옮긴이)가 시트로엥 DS Citroën DS(1955년부터 1975년까지 생산한 자동차로 프랑스어로 '여신을 뜻한다-옮긴이)를 고딕양식 성당에 비교한 이후 이 사실을 인지하고 반영하고 있다.

자동차가 집단적 상상력에 남긴 흔적을 찾기 위해 20세기 초로 거슬러 올라갈 필요도 없다. 훌륭한 예술가들은 여러 차례에 걸쳐 자동차를 해석했고, 이러한 작품들은 뉴욕 현대 미술관 The Museum of Modern Art이나 파리의 조르주 퐁피두 센터 Centre Georges Pompidou와 같은 현대 미술관의 영구 소장품 대열에 합류했다. 미래파 시대 이후, 자동차와 예술가는 전혀 생각지도 못한 방식으로 만나게 되었다.

1959년 조각가 세자르 발다치니 César Baldaccini는 르노 돌핀 Renault Dauphine을 압축하여 작품을 만들었고, 1974년 행위예술가 크리스 버든 Chris Burden은 십자가에 못이 박히듯 폭스바겐 비틀 Volkswagen Beetle에 자신을 못 박는 공연 '트랜스픽스드 Transfixed'를 연출했다.

이뿐만이 아니다 이탈리아계 미국인 살바토레 스카피타 Salvatore Scarpitta는 1960년대 중반 이후 자동차를 재료로 사용해 작품을 만들었다. 1993년 가브리엘 오로즈코 Gabriel Orozco는 La DS를 만들었는데, 현재 뉴욕 현대 미술관에 전시되어 있다. 이 작품은 놀랍게도 시트로엥 DS를 1/3 크기로 축소

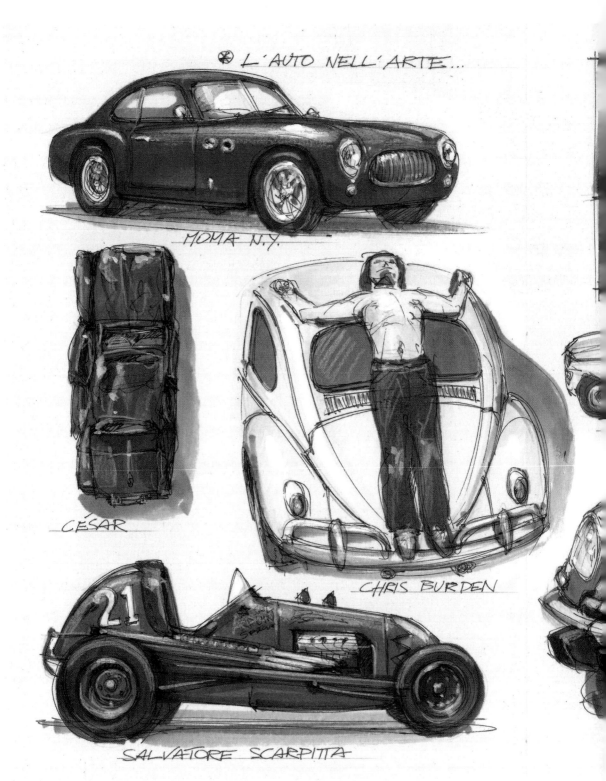

L'AUTO NELL'ARTE...

MOMA N.Y.

CÉSAR

CHRIS BURDEN

SALVATORE SCARPITTA

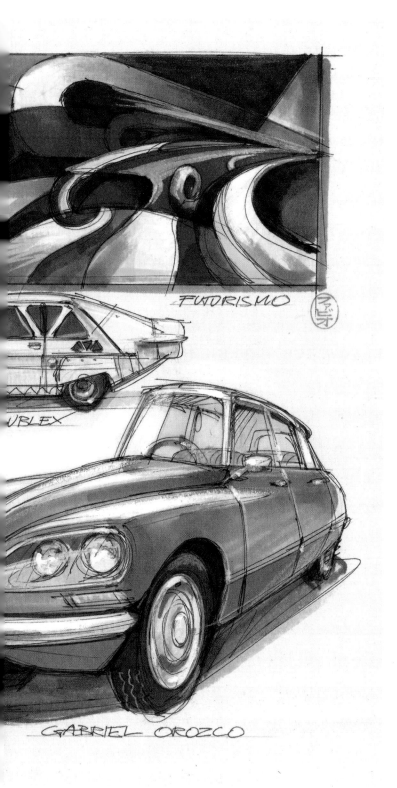

FUTURISMO

UBLEX

GABRIEL OROZCO

▶ 근현대 미술 속의 자동차

"GOLDFINGER"

BMT 464

"THE ITALIAN JOB"

"THE LOVE BUG"

53

"BACK TO THE FUTURE"

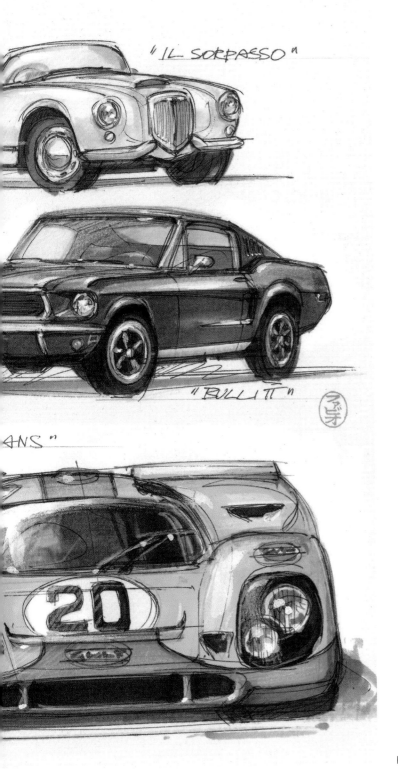

"IL SORPASSO"

"BULLIT"

ANS"

▶ 영화 속의 자동차

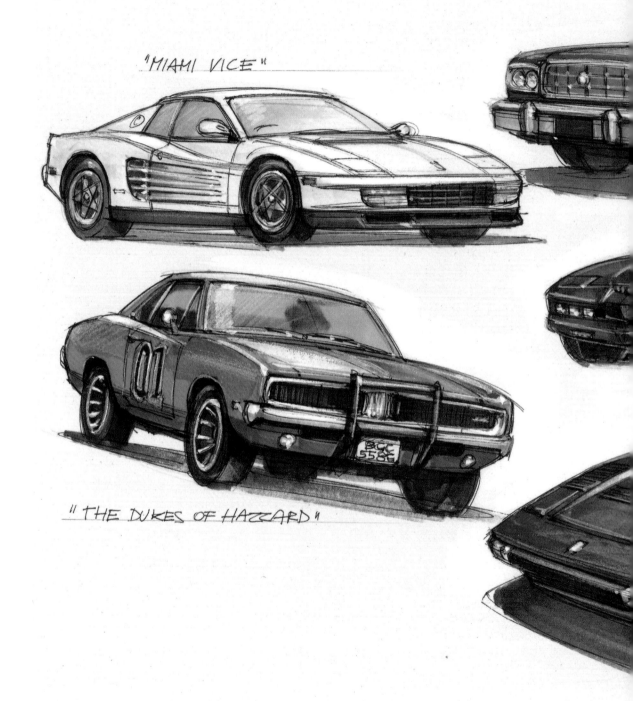

"MIAMI VICE"

" THE DUKES OF HAZZARD "

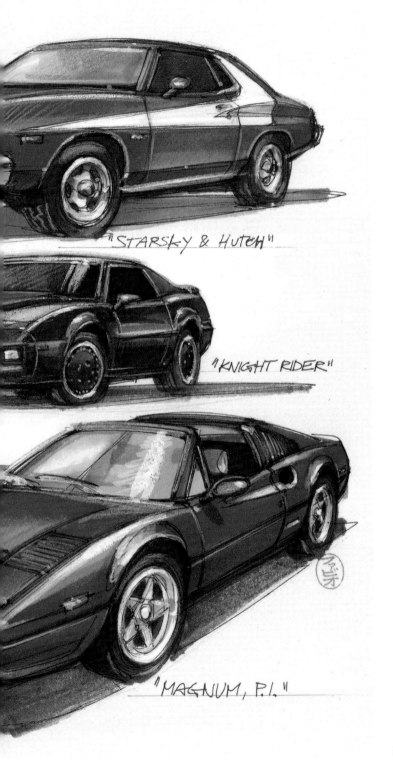

"STARSKY & HUTCH"

"KNIGHT RIDER"

"MAGNUM, P.I."

▶ 텔레비전 속의 자동차

했다. 1990년대 중반 알랑 뷔브렉스Alain Bublex는 기이한 소형 자동차를 디자인하여 미래의 자동차에 관한 자신의 예술가적 아이디어를 보여주었다.

이처럼 예술가들이 자동차를 작품의 소재로 사용한 사례는 무궁무진하다. 자동차는 모든 종류의 팝 아이콘과도 연결되어 영화 애호가들에게 이미지 저장소에서 떼어낼 수 없는 부분이 되기도 했다. 제임스 본드James Bond의 애스턴마틴에서 제임스 딘James Dean의 포르쉐에 이르기까지, 영화 〈블리트〉에 등장하는 스티브 맥퀸Steve Mcqueen의 포드 머스탱에서 영화 〈이지라이프〉에 등장하는 비토리오 가스만Vittorio Gassman의 아우렐리아 스파이더에 이르기까지 참으로 다양했다. 자동차가 중요한 역할을 하는 영화들은 말할 것도 없다. 영화 〈이탈리안 잡〉, 〈백 투 더 퓨처〉, 〈분노의 질주〉, 〈그랜토리노〉, 애니메이션 〈카〉에 등장하는 자동차들을 떠올려보면 쉽게 이해가 될 것이다.

그뿐만이 아니다. 자동차는 20세기 언어에 가장 큰 흔적을 남긴 가전제품인 텔레비전에서 매우 중요한 비중을 차지했다. 텔레비전이 자동차를 추월한 게 아니라 자동차 신화에 텔레비전이 가미된 것이다. 드라마 〈전격 Z작전Knight Rider〉의 슈퍼카 키트, 〈매그넘 P.I.〉의 페라리 308 GTS, 〈마이애미 바이스〉의 페라리 테스타로사, 〈해저드 마을의 듀크 가족〉의 닷지 차저R/T…….

세탁기와 블렌더가 자동차만큼 세계 영화사에 지대한 인상을 남기지 못한 것은 그럴 만한 이유가 있다. 자동차가 기술적으로 더 복잡해서라기보다는 자동차가 불러일으키는 감정에서 그 이유를 찾을 수 있다. 자동차는 사람들의 상상력에서 특별한 자리를 차지하고 있으며, 전 세계 사회 그리고 산업의 발전과 떼려야 뗄 수 없는 사이다. 자동차의 진화는 사회, 산업의 진화와 궤를 같이하며 한 나라의 시민 사회 발전에 중요한 요소가 되었다.

몇 안 되는 제품이 그렇듯 자동차라는 제품이 가진 미학적 특징들은 자동차를 바라보는 사람에게 움직임, 속도, 자유, 보호(안정감)와 같은 강력한 감정을 유발한다. 자동차의 특징은 감각적인 곡선과 자연에서 찾을 수 있는 형태, 바람에 의해 조각된 형태를 통합하고, 인간이 만든 세계를 통틀어 가장 복잡하고 세심하게 만들어지며 정교하게 작업한 예술 작품에 속한다.

겉에서 보면 자동차는 조각품처럼 보일 수도 있다. 그러나 안에서 보면 사람이 사는 공간이다.

겉에서 보면 자동차는 조각품처럼 보일 수도 있다. 그러나 안에서 보면 사람이 사는 공간이다. 강체(유동성이 없는 물체)나 텅 빈 건축물 혹은 날씨와 위험으로부터 보호해주는 피난처나 보호 장치로 이해할 수 있다. 또한 자동차는 교통수단에 더해 사적인 공간이 될 수도 있고, 반대로 남들에게 자랑하기 위한 무대가 될 수도 있다. 개인의 개성의 연장선, 개인의 취향을 반영한 상징물이 될 수도 있고, 권력과 성공의 상징물, 평생의 경험을 함께할 믿을 수 있는 동반자가 될 수도 있다. 일의 도구나 레저 활동, 유희의 원천이 될 수도 있고, 최근 디지털 기술로 인한 변화 덕분에 타인과 소통하고 공유하는 도구가 될 수도 있다.

이외에도 자동차는 인간의 의식에 관한 모든 최첨단 기능과 분야, 기술이 모여 상호작용하는 유일한 양산품이다. 기술과 산업, 인문학과 사회학, 공간 관리와 토지 사용에서 예술적 표현(시각 또는 조각), 편안함, 안전 등에 이르기까지 다양한 분야를 아우른다.

자동차는 다른 일용품과 달리 이 모든 복잡한 요소들을 단순히 하나의 제품에 통합시킨 게 아니다. 여기에 제4의 요소가 있다. 자동차의 본질은 정말 복잡하지만 매력적이며, 모두가 잘 알고 있는 감정과 열정을 불러일으키는 데는 '움직임'이라는 요소가 있다. 바로 이러한 이유 때문에 자동차는

전 세계 수많은 사람에게 꿈의 대상이 되었다.

그러나 이 모든 것은 과거형이다. 오늘날에는 상황이 변하고 있으며, 미래에는 변화 속도가 더 빨라질 것이다. 자동차는 안전 측면에서 엄청나게 발전해 매일같이 수천 명의 생명을 살리고 있다. 환경에 관한 걱정도 자동차의 발전에 중요한 역할을 하고 있으며, 하이브리드차와 순수 전기차가 점차 인기를 끌고 있다.

그러나 지금부터가 시작이다. 일부 자동차 회사는 이미 수소와 연료전지 추진체를 개발했고, 태양 열전지 기술의 효율성과 경제성이 점차 높아지고 있다. 비록 이 과정에서 어떤 기술이 승리할지 아직은 알 수 없지만, 분명 기술 분야의 진보는 선형적 성장이 아닌 폭발적 성장이 될 것이다. 이런 성장이 다른 모든 기술을 배제시킬 단 하나의 '킬러 기술'에 국한된 것은 아닐 것이다.

시장 출시를 준비 중인 차세대 자율주행차는 다른 패러다임의 변화를 초래할 가능성이 크다. 자동차에 들어간 디지털 기술은 (복잡한 글로벌 서비스 시스템과의 연결 및 상호작용과 함께) 새로운 형태의 모빌리티와 새로운 유형의 자동차로 이어질 전망이다. 이렇게 자동차는 분명 크게 진화할 것이다. 자동차가 진화한다면 우리가 맞이할 새로운 시대의 핵심 가치를 변함없이 대변하지 않을까? 그러려면 자유와 여행처럼 역사적으로 자동차라는 개념의 근간이 된 긍정적인 가치에 집중하고, 공격성과 같은 부정적인 가치를 버려야 한다.

내가 하는 일은 이러한 변화를 관찰할 뿐 아니라, 변화의 경로에도 영향을 미칠 수 있다. 자동차 디자이너의 관점에서 보면, 끊임없는 진화에서 가장 놀라운 측면은 자동차의 형태와 근본 개념에 영향을 미친다는 것이다. 새로운 추진 시스템의 유연성은 물리적으로는 분리되지만, 섬유 다발, 에너

- 커브 -

지, 데이터의 흐름으로 연결된 매우 혁신적인 비전들이 자동차 디자인에 표현된다. 공상과학소설에나 등장할 법한 지나친 디자인부터 순전히 기능에만 초점을 둔 디자인에 이르기까지, 일시적 유행을 따른 디자인부터 복고풍 디자인에 이르기까지 자동차 디자인은 신기술에 적응했다.

이러한 혁신의 과정에서 자동차 디자이너의 주된 역할은 어린아이였을 때 느꼈던 감정과 꿈을 계속 유지하면서 미적 감각을 불어넣어 21세기 자동차가 감탄을 불러일으키며 전 세계적인 찬사를 받도록 하는 것이다.

제2장

드로잉의 진정성

THE SINCERITY OF A DRAWING

"스케치는 솔직함의 예술이다.
절대 속일 수 없다.
아름답거나 흉하거나 둘 중 하나다."

- 살바도르 달리 Salvador Dali

오늘날에도 손으로 직접 그린 스케치는 형태를 가장 자연스럽게 표현하는 방법이다. (종이나 태블릿, 모니터를 사용하기도 한다.) 스케치는 우리 생각을 여과하는 역할을 하며, 이러한 생각은 머릿속에서 나와 손목을 거쳐 손끝으로 전달된다.

마음은 조급하지만, 우리가 그리는 선들은 최종적으로 형태가 정해져 또렷해지기까지 나름의 시간이 필요하다. 최종 형태가 우리의 기대와 완전히 일치하지 않을 수도 있지만, 이런 문제를 피할 방법은 있으니 너무 걱정하지 말자. 원하는 형태가 나올 때까지 계속해서 스케치를 하면 된다. 가끔은 반대되는 상황이 벌어지기도 한다. 스케치가 상상했던 것보다 훨씬 더 흥미롭거나 혁신적인 아이디어를 드러내 사람들을 놀라게 하는 경우가 있다. 물론 이런 일은 자주 일어나지 않는다.

자동차 디자이너로 일하면서 프리핸드 드로잉이 뛰어난 디자이너를 많이 만났는데, 일부는 특출한 재능을 가지고 있었다. 그중 스테판 스타크 Stefan Stark, 조지 나가시마Joji Nagashima, 베누아 야콥Benoit Jacob, 스테판 자닌

Stephane Janin을 꼽을 수 있다. 최고령 디자이너부터 최연소 디자이너에 이르기까지, 물 흐르듯 정밀한 선으로 스케치하는 디자이너부터 어느 각도에서 봐도 완벽하게 복잡하고 상세한 형태를 상상해 그리는 디자이너에 이르기까지, 세상의 모든 자동차를 보지 않고도 그리는 디자이너부터 사람과 자동차의 위치를 뒤집어 보는 사람 쪽을 향한 모습을 그리는 디자이너에 이르기까지 참으로 다양하다. 그중에서도 나는 몇 차례의 스트로크만으로 생각을 종합적으로 명료하게 보여주는 놀라운 능력을 갖춘 디자이너를 존경해왔다.

정말 놀랍지 않은가? 그렇다면 드로잉은 어떻게 하는 걸까? 어떤 드로잉 기법이 가장 좋을까? 나는 절대적으로 최고인 기법은 없다고 생각한다. 내가 디자이너로서 할 수 있는 가장 현실적인 조언은 항상 새로운 방법을 시도하고, 한 가지 기법에 절대 의존하지 말라는 것이다. 종이를 사용하든, 디지털 기술을 사용하든, 도구를 바꾸면 새로운 아이디어가 예상치 못한 행복한 결과물을 만들어낼 수도 있다.

비록 오늘날 2D나 3D 디지털 렌더링

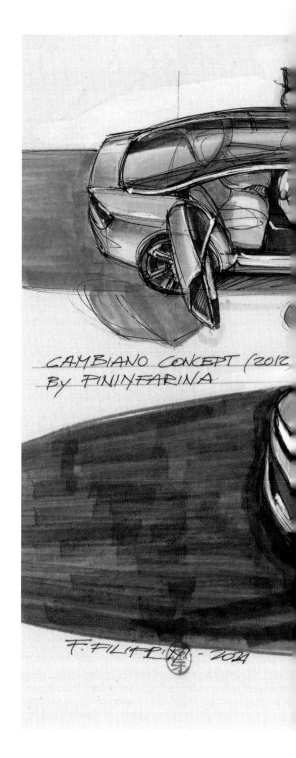

CAMBIANO CONCEPT (2012
By PININFARINA

F. FILIPPINI - 2011

- 커브 -

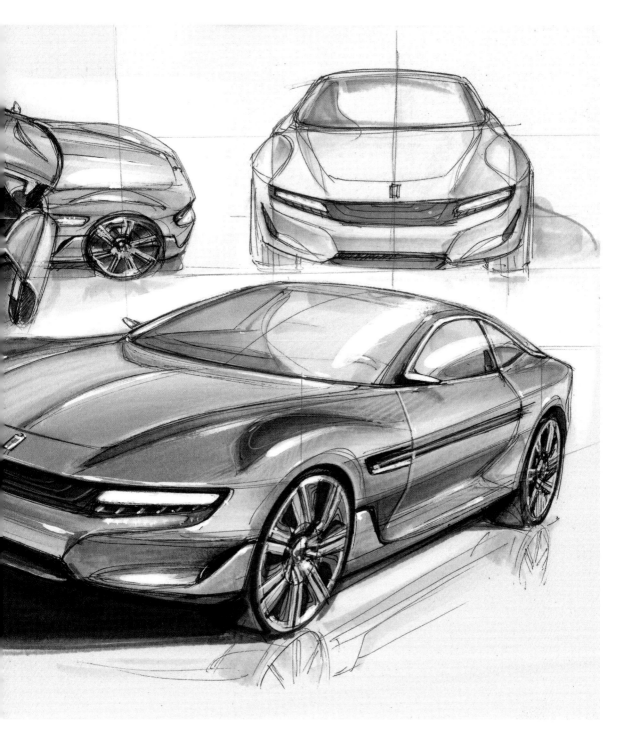

피닌파리나 캄비아노 콘셉트카, 2012 ▲

을 만드는 것이 모든 전문 디자이너의 목표이지만, 펜이나 연필로 종이에 스케치하는 작업은 여전히 가장 자연스럽고 직관적으로 처음에 떠오른 아이디어를 표현하는 방법으로 사용되고 있다. 바로 이 드로잉이 중요한 아이디어의 가치를 표현하기 때문이다. 물론 섬세한 3D 이미지도 도움이 되지만, 그것만으로는 충분하지 않다. 디지털 렌더링은 장점도 많지만, 단점도 많다. 디지털 렌더링은 렌더링을 하는 사람의 창의력을 객관적으로 평가할 수 없다. 또한 그 사람의 실제 역량을 이해하거나 그 사람이 아이디어 최종 표현 단계에 도달하기까지 걸리는 시간을 가늠할 수 없다.

따라서 지금도 자동차 디자이너들은 젊은 지원자를 뽑는 채용 과정에 참여해달라는 부탁을 받으면 가장 효과적인 테스트 방법으로 프리핸드 드로잉을 선택한다. 연필이나 펜으로 그린 처음의 빠른 스케치에서 가장 진정한 형태의 창의력이 표현되기 때문이다. 이러한 스케치는 좋거나 나쁘거나 둘 중 하나일 수밖에 없다.

스케치의 중요성

"스케치로 돌아가라."

이는 자동차 디자인 스튜디오에서 프로젝트를 검토할 때 가장 자주 듣는 말 중 하나다. 피닌파리나를 위한 학생의 졸업 프로젝트에서 본 프레젠테이션을 아직도 선명하게 기억한다. 3명의 동료는 어떤 테마를 개발할지 이미 선택을 마쳤다. 동료들은 2명의 교수와 함께 벽에 걸린 무수히 많은 그림 중에서 하나를 선택했다. 그들이 선택한 그림은 후속 단계의 뛰어난 그래픽 품질의 렌더링과 일러스트들 사이에서 단연 눈에 띈 작은 프리핸드

스케치였다.

내가 도착하자 그들은 그 전에 있었던 일에 대해 아무 말도 하지 않았다. 그 덕에 나는 그 어떤 압력도 받지 않고 모든 작품을 자유롭게 관찰하며 내 생각을 말할 수 있었다. 나는 동료들이 선택한 바로 그 스케치 앞에 멈춰서서 학생들에게 스케치부터 다시 작업하라고 말했다. 몇 가닥의 선으로 그린 스케치의 표현력은 모든 사람에게 강력한 인상을 남겼고, 동일한 아이디어를 더욱 발전시킨 상세한 드로잉과 후속 디지털 렌더링들은 그 스케치 앞에서 빛이 바랬다.

하나의 스케치에서 매우 미래적이고 추상적인 콘셉트를 파악한 우리가 그 스케치를 그린 사람의 의도를 잘못 해석했다는 사실을 알게 되었을 때 얼마나 놀랐는지 여러분은 상상도 하지 못할 것이다. 우리는 스케치를 그린 사람의 의도와 정반대로 자동차가 움직이는 방향을 상상했다. 그가 자동차의 전면부로 생각한 부분을 우리는 자동차의 후면부라고 생각했다. 그러나 이러한 오해가 있었어도 손으로 그린 몇 가닥의 선이 전달하는 위력은 사람들의 마음을 사로잡기에 충분했다. 그 스케치가 무엇을 표현했는지 제대로 이해하지는 못했지만, 우리의 관심을 끌며 상상력을 자극했다. 결국 우리의 '실수'가 오히려 더 좋은 솔루션을 도출할 수 있는 기회가 되었다. 이처럼 이탈리아디자인스쿨IED 학생들과 자동차 전문 잡지 《콰트로루오트Quattroruote》가 2017년에 제네바 모터쇼에서 발표한 '쉴라 프로젝트The Scilla project'는 작은 종이 스케치에서 발전했다.

쉴라 프로젝트는 상징적인 사례로, 자동차 디자인 업계에 몸담은 사람이라면 누구나 비슷한 경험이 있을 것이다. 그 이유는 프리핸드 스케치야말로 아이디어를 가장 명확하게 표현할 수 있으며, 그 스케치를 보는 사람이 디자이너가 투영하려는 자동차의 형태와 모습을 상상하는 데 도움이 되기

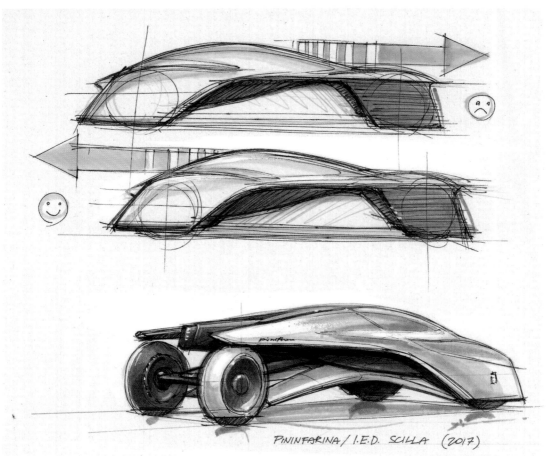

PININFARINA / I.E.D. SCILLA (2017)

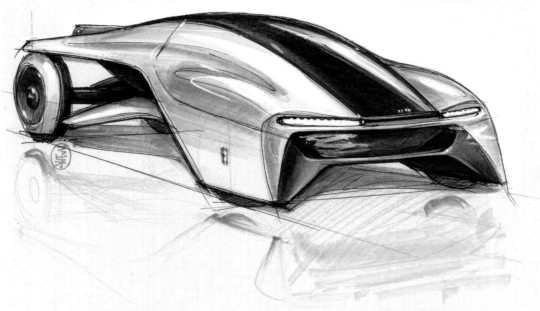

때문이다. 문제는 선과 곡선의 가속도다. 고전적인 손놀림으로 그려졌지만 초기 스케치에서는 요소들 사이의 비율이 지나치게 표현되었다. 한마디로 진정한 의도는 자신의 프로젝트에 최대한 명확히 각인시키고 싶은 특징을 전달하는 데 있다.

무슨 수를 써서라도 혁신을 이루겠다는 열정과 욕망에 사로잡힌 디자이너는 그로테스크grotesque한 세계로 들어가기도 한다. 어떤 디자이너는 커다란 자동차 바퀴와 작은 실내 공간의 모습을 묘사한 캐리커처를 그리기도 했다. 유치하지만 그 이면에는 옹색한 아이디어를 숨기려는 눈속임이 있다. 그러나 그러한 눈속임도 지나치게 현실성이 떨어지지 않는 한, 초기 스케치는 여전히 테마를 이상적으로 취합해서 보여주는 형태다. 실제로 초기 스케치는 콘셉트화부터 최종 단계까지 따라다니며 디자인 개발의 조건을 결정한다.

단, 스케치가 전체 과정에서 영감을 제시할 수는 있지만 어느 시점이 되면 현실과 타협해야 한다는 사실을 잊어선 안 된다. 짧은 몇 개의 선이 실제 크기의 사물로 해석될 때 오리지널 아이디어는 불가피하게 약점을 드러내기 시작하고, 콘셉트화 단계에서 협상할 수 없던 기술적 제약 등의 문제를 직면하게 된다. 바로 이때 스케치에 표현된 강력한 비전이 희석되거나 완전히 사라질 위기에 처한다.

전체 창작 프로세스에서 이러한 변화는 디자인 개발 단계에서 다음 단계로 넘어갈 때 가장 중요하다. 이때 디자이너(또는 경영진)의 경험이나 명확함이 부족하면 최종 목표를 완전히 잊어버릴 위험에 처할 수도 있다. 오리지널 테마를 영원히 이어가고 지키는 것이 성공적인 디자인 프로젝트의 핵심 요소 중 하나라는 사실은 의심의 여지가 없다. 바로 이러한 이유 때문에

▶ IED, 피닌파리나 스킬라, 2017

우리가 나아갈 최선의 길이 우리가 잃어버린 길인 경우가 많다. 이 시점에 프로젝트의 운명이 걱정된다면, 초기 스케치로 돌아가는 것이 가장 현명한 선택이 될 것이다.

그렇다면 우리는 지금까지 걸어온 발자취를 어떻게 되돌아가 다시 검토할 수 있을까? 우리가 되돌아갈 수밖에 없다면, 그 이유는 분명 처음부터 스케치를 제대로 이해하지 못했기 때문일 것이다. 오리지널 스케치에서 가장 눈에 띄는 디자인 특징을 정말로 콕 집어냈던 것일까? 우리는 핵심적인 조합을 명확하게 만들어낼 수 있을까? 모든 사람이 이러한 특징을 정확히 파악할 수 있는 것은 아니기에 이 작업은 결코 쉽지 않다. 조화로운 선들은 경험이 부족한 디자이너의 눈에는 복잡한 미로처럼(또는 잘못 이해해서 보이지 않는다) 보인다.

때로는 여러 단계를 거치며 약간씩 변경되고, 몇 가닥의 선이나 미묘한 차이로 원래의 균형감과 긴장감을 잃게 된다. 어쩌면 여러분이 만든 형태는 원본 스케치의 모든 요소를 수용해 마니아처럼 정밀하게 재현했지만, 원작자의 정신을 완전히 위배하게 될지도 모른다. 이런 경우, 원래의 형태를 잃은 복사본을 얻게 된다. 그러나 다른 경우에는 디자인의 특정 부분을 의도적으로 수정하거나 생략하지만, 원본 스케치의 정신과 느낌을 이해하고 재현할 수 있다. 이처럼 특정한 세부 사항이 불필요하다는 것을 이해하고 주된 테마를 지키기 위해 요점만 추리고 선택하는 과정은 중요하지만 매우 힘든 일이다. 그리고 이런 기술의 습득에는 지름길이 없다. 비전을 추려내는 능력은 경험을 통해서만 얻을 수 있다.

일본의 사진작가 스기모토 히로시^{Sugimoto Hiroshi}의 예를 들어보도록 하겠다. 1990년대 말, 그는 위대한 현대 건축물을 피사체로 한, 초점이 완전히 맞지 않는 '건축'이라는 제목의 사진들을 찍었다. 의도적으로 사진 속 피사

- 커브 -

체의 이미지를 흐리게 만들었고, 바로 이 점 때문에 건축물들의 특징이 더 뚜렷하게 드러났다. 일반인도 쉽게 인식할 수 있을 정도였다. '신경 쓰이는' 모든 세부 사항을 없애고, 건축물의 강한 특징을 흐릿하게 처리해 순수한 본질만 드러낸 것이다. 역설적이게도 의도적으로 선명함과 정밀함을 없애 사물의 현실을 더욱 시각화했다.

눈을 반쯤 감은 채 스케치나 모델을 살펴보면 기본 요소와 비율에만 집중할 수 있다.

자동차 개발에도 스기모토의 가르침을 적용할 수 있다. 눈을 반쯤 감은 채 스케치나 모델을 살펴보면 기본 요소와 비율에만 집중하고 이해할 수 있다. 이 2가지는 자동차 프로젝트 개발 과정 내내 특히나 중요하고 타협할 수 없는 특징이다. 이러한 기본 특징을 없애면 최종 결과물은 원본 스케치의 정신과 형태를 위배하게 될 것이다.

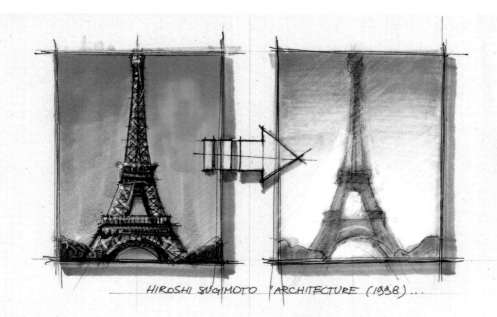

HIROSHI SUGIMOTO 「ARCHITECTURE (1998)...

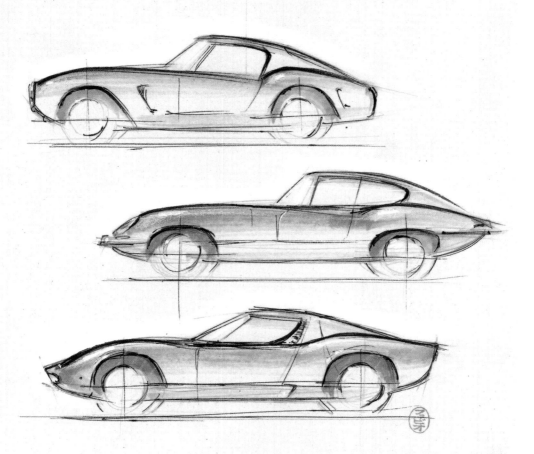

COMPRENDERE LE PROPORZIONI E I SEGNI FONDAMENTALI ...

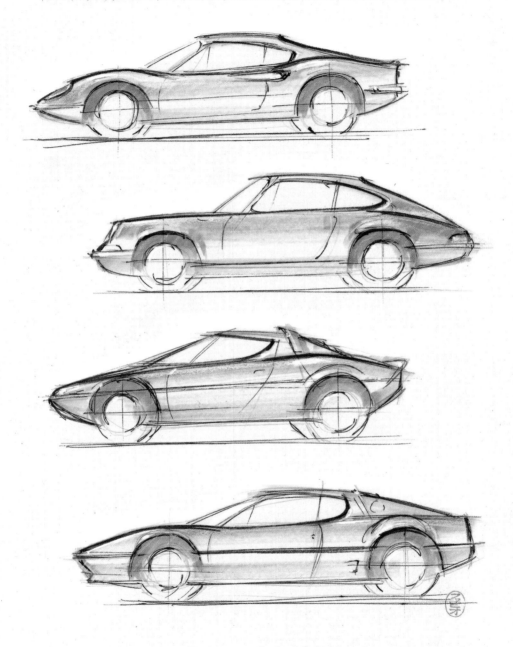

제3장

"시트로엥처럼 생겼네."

"IT LOOKS LIKE A CITROËN."

1980년대 초, 학생이던 나는 내가 그린 자동차 그림을 가족과 친구들에게 보여주곤 했다. 그들이 내 그림을 어떻게 생각할지 궁금했고, 나의 잠재력을 확인받고 싶었다. 그림을 향한 나의 열정이 직업으로 연결될 수 있을까? 당신이 사람들에게 신차를 그린 스케치를 보여준다면 그들은 이렇게 말할 것이다.

"시트로엥처럼 생겼네."

시트로엥은 1970년대 말까지 자동차와 디자인 측면에서 세상에서 가장 혁신적인 사물 중 하나로 통했다. 프랑스의 철학자 롤랑 바르트는 그것을 '다른 세계에서 온 사물'이라고 표현하기도 했다. 미래에서 온 것 같은 시트로엥 DS의 옆모습을 알아보지 못하는 사람은 아무도 없었다.

되슈보²ᶜⱽ, 트락숑 아방ᵀʳᵃᶜᵗⁱᵒⁿ ᴬᵛᵃⁿᵗ, SM, GS, CX 등의 자동차도 마찬가지였다. 이들은 서로 매우 달랐지만 모두 공기역학, 기술, 기능성을 기준으로 한 급진적이고 혁신적인 접근법에서 탄생했다. 그보다는 덜 알려진 시트로엥 모델 중에는 1960년대 말 혁명적인 대중문화의 진정한 선언과도 같은

오목한 형태에 위아래가 뒤집힌 뒷좌석 창문이 특징인 아미 6^{Ami 6}, 유색 플라스틱의 본체(엄밀히 말해, 레고 블록에 사용된 것과 똑같은 재료인 플라스틱 ABS인 메하리^{Mehari})와 같이 사회적 통념에 반발한 보석 같은 자동차도 많았다.

독특하고 개성이 강하며 때로는 기이하기까지 한 이 자동차들은 모든 세대에 걸쳐 유럽인의 상상력에 영향을 미쳤다. 프랑스 브랜드인 시트로엥은 혁신과 놀라운 형태의 동의어로 통했던 이탈리아에 특히나 큰 영향을 미쳤다. 어쩌면 이러한 이유에서 나와 내 동급생들의 그림이 시트로엥과 비슷해 보였을지도 모른다.

나는 자동차 디자인을 전공하는 학생들이 아직도 같은 평가를 듣고 있지는 않은지 궁금하다. 어쩌면 오늘날 전자나 항공과 같은 다른 분야의 산업용 제품과 비교될 수도 있고, 아이폰과 비교될 수도 있다. 하지만 이제는 "시트로엥처럼 생겼어"라고 말하는 사람보다는 이렇게 말하는 사람이 많을 것이다.

"요즘 자동차들은 다 똑같이 생겼어."

이 말도 어느 정도는 사실이다. 오늘날

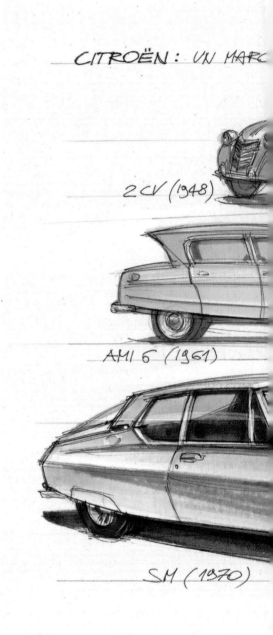

CITROËN : UN MARC

2CV (1948)

AMI 6 (1961)

SM (1970)

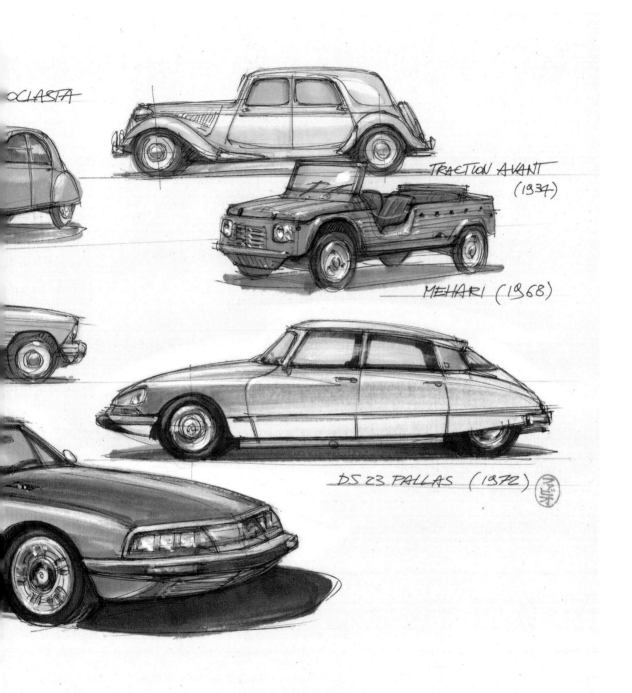

OCLASTA

TRACTION AVANT
(1934)

MEHARI (1968)

DS 23 PALLAS (1972)

기술과 규제가 수십 년 전과 비교해 더욱더 엄격해졌기 때문이다. 규모의 경제로 말미암아 거대한 플랫폼과 부품을 공유하게 되었고, 시장과 소비자의 기대치가 세계화되면서 제작사마다 스타일을 마음껏 차별화할 여지가 크게 줄었다. 그렇지만 제품 출시를 위해 준수해야 하는 부담스러운 형식 준수 요인들이 있음에도 불구하고 자동차에 그처럼 다양한 형태와 폭넓은 기술이 적용된 적은 없었다. 이런 면에서는 시장에 출시된 다양한 자동차는 역사상 전례 없는 수준에 도달했다.

30~40년 전과 비교했을 때 현재 시장에 출시된 자동차와 모델의 종류는 훨씬 더 많으며, 소비자들의 선택지는 차고 넘친다. 그래서 나는 일반적인 자동차 마니아나 자동차 전문 기자들이 "요즘 자동차들은 다 똑같이 생겼어"라고 불만을 토로할 때마다 깜짝 놀라곤 한다. 단지 두 모델의 색상이 같다는 이유로 아마추어 팬이 성급한 결론을 내릴 때도 있다.

그러나 어떤 경우에는 반대 상황이 벌어지기도 한다. 매우 비슷한 형태가 크기가 다른 두 자동차에 적용되면 아무리 비슷하더라도 일반인의 눈은 '시각 효과' 때문에 유사성을 놓치기 쉽다. 또는 특정 모델을 쉽게 식별할 수 있는 세부적인 특징(수직으로 길어진 헤드라이트, 독특한 수평 줄무늬 그릴 등)을 다른 자동차 회사가 따라 했다면 누군가는 표절이라고 말한다. 대부분은 그 특징이 두 자동차 사이의 유일한 연결고리이지만, 이처럼 눈에 띄는 특징에만 이목이 쏠려 디자인의 다른 특징들은 눈에 들어오지 않는다.

역설적으로 반대 상황이 발생할 수도 있다. 즉, 표절한 측이 유명 브랜드라는 이유만으로 표절이 명백한데도 아무도 눈치 채지 못한다. 많은 예를 들 필요도 없다. 과거 한 고급 브랜드가 대담하게도 우리 팀이 3년 전에 만든 프로토타입의 스타일을 모방한 적이 있다. 자동차 전문가 중에서도 이

BMC 1800, 1967 / GS, 1970 / CX, 1974 / 로버 SD1 3500, 1976 / 란치아 감마, 1976 ◀

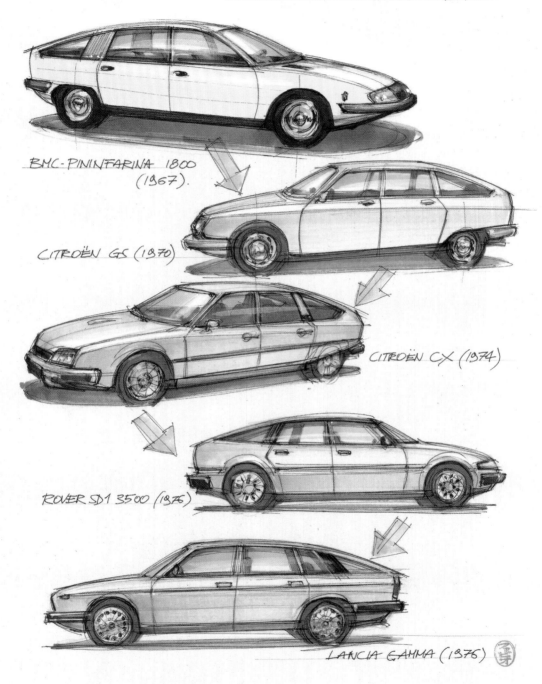

... È INVECE SEMBRA UNA BMC.

BMC-PININFARINA 1800 (1967).

CITROËN GS (1970)

CITROËN CX (1974)

ROVER SD1 3500 (1976)

LANCIA GAMMA (1976)

사실을 알아차린 사람이 없었다. 그렇다고 그들이 의도적으로 둘 사이의 연관성을 침묵했다고 생각하지 않는다. 진실과 상관없이 유명 브랜드의 명성이 자동차 평가에 영향을 미칠 수 있기 때문이다.

마찬가지로 못생기고 값비싼 자동차가 상대적으로 덜 알려진 자동차 회사가 시장에 출시한 나무랄 데 없이 훌륭한 자동차보다 더 아름답다는 평가를 받을 때도 있다. 예를 들어, 1970년대에는 시트로엥을 비롯해 다른 자동차 회사들이 만든 자동차들이 있었고, 이 자동차들은 분명 1967년 피닌파리나 연구용 프로토타입이었던 BMC 1800 아에로디나미카^BMC 1800 Aerodinamica에서 영감을 얻었다. 놀라울 정도로 선이 비슷하지만 그 디자인의 출처는 그 당시에도, 지금도 일반 대중에게 알려지지 않았다. 사람들에게 BMC 1800의 사진을 보여주면 이런 말을 듣게 될 것이다.

"시트로엥처럼 생겼군."

다시 말해, 객관적으로 형태를 분석하는 능력은 평범한 재능이 아니다. 눈은 반드시 훈련되어야 하고, 시선은 길러져야만 한다. 그리고 이처럼 시각의 편파성은 정당하다는 듯이 반복해서 나타난다. 당연한 말이지만 사람들은 자동자의 형태를 비롯해 모든 것에 관해 생각을 표현할 수 있기 때문이다.

형태를 분석하는 능력은 평범한 재능이 아니다. 눈은 훈련되어야 하고, 시선은 길러져야만 한다.

그러나 여러분이 신차 디자인을 만드는 자동차 회사 입장이라면 상황은 다르다. 그러한 상황에서는 자동차 프로젝트의 경제적 성공에 중요한 역할을 차지하는 사람들의 의견을 고려해야 한다. 예를 들어, 디자이너와 엔지니어의 작업을 입증하기 위한 프루빙 그라운드^proving ground 중 하나인 클리닉 테스트^Clinic test(일반적으로 새로운 자동차 디자인을 테스트하기 위해 잠재 구매자로 이루어진 포커스 그룹-옮긴이)에서 확정되지 않은 자동차를 잠재 구매자들에

- 커브 -

게 보여준다. 완성된 자동차의 디자인을 판단하는 것도 어려운데, 스케치나 2D 도면을 토대로 디자인을 판단하는 일이 얼마나 어려울지 생각해보자. 나는 바로 이 점 때문에 개발 초기 단계에는 클리닉 테스트를 피하려고 한다. 렌더링만으로는 소비자의 호평은커녕 관심도 끌기 힘들다. 렌더링 이미지는 척도로 사용하기에는 너무 약하고, 소비자들의 이미지 해석을 통해 얻는 정보는 필연적으로 신뢰도가 떨어질 수밖에 없다.

그리고 경계선에 해당하는 경우들이 있다. 클리닉 테스트에서 나온 데이터들은 신뢰할 수 없는 정도가 아니라 우습기까지 하다. 클리닉 테스트에 참여한 사람들은 이미 시장에 출시된 또 다른 자동차를 벤치마크해 프로토타입을 평가해달라는 요청을 받았지만, 그들 중 일부는 자신이 소유한 자동차 모델도 알아보지 못했다. 그저 차체에 있는 로고만 가렸을 뿐인데 갑자기 자신들이 타고 다니는 자동차를 알아보지 못한 것이다. 과연 자신의 자동차도 알아보지 못하는 사람들의 의견을 신뢰할 수 있을까?

또 다른 경우도 있다. 클리닉 테스트 참여자들은 전체 아키텍처가 콘셉트상 획기적인 제품을 평가해달라는 요청을 망각한 채 사이드미러나 도어핸들 모양과 같이 사소한 디테일을 끊임없이 메모하기도 한다. 마치 우주선 앞에서 "좋아요. 그런데 이게 MP3는 읽을 수 있나요?"라고 물어보는 것과 같다.

그런데 사실 이런 반응이 아예 이해가 되지 않는 것은 아니다. 모든 자동차 소유주와 팬들이 디자인 전문가가 되기를 기대할 수는 없으며, 고객의 의견이 자동차의 상업적인 성패에 중요하다는 점은 분명한 사실이다. (디자인 외에도 다른 많은 요소들도 중요하다.) '아름다운' 자동차가 '못생긴' 자동차보다 더 인기가 많다는 사실은 언제나 진리다. 그러나 문제는 모든 사람이 아름다운 자동차와 못생긴 자동차를 잘 구별하는 것은 아니라는 점이다. 자동차

디자인을 판단하는 것은 왜 이렇게 어려울까?

자동차의 실제 형태보다 색상이나 디테일이 일반인에게 더 깊은 인상을 남기고, 사람들은 마음속에 이미 존재하는 취향과 기준에 관한 자신의 생각을 자동차를 보면서 느끼는 감정과 연결시킨다는 사실에서부터 출발하자. 실제로 사람들에게 자신이 느낀 인상과 문제점을 구체적으로 말해달라고 부탁하면, 클리닉 테스트가 렌더링이 아닌 실물 자동차를 기반으로 진행되더라도 사람들은 종종 혼란스럽거나 모호한 답변을 내놓는다.

이런 경우, 잠재 고객의 평가에 영향을 미칠 변수를 최소화해야 한다. 전시된 자동차는 로고를 가려야 하고, 색상과 옵션의 수준은 같아야 한다. 또한 모델의 마감, 사운드, 소재감을 옆에 놓인 실제 자동차와 비교할 수 없기 때문에 양산용 차와 1:1 목업mock-up(디자인 평가를 위해 만든 실물 크기의 모형-옮긴이)을 비교하는 일은 언제나 위험이 따르는 작업이다. 그 이유는 비교 대상이 되는 양산용 모델이 특별히 매력적이지 않을지라도 이런 차이들이 목업 차량에 불리하게 작용하기 때문이다. 손안의 새 한 마리가 잡목 속의 새 두 마리보다 더 가치 있다는 논리와 같다.

너 나은 미래의 약속(목업)이 이미 가진 평범한 확신(양산차)보나 항상 너 매력적인 것은 아니다. 이 모든 요소가 잠재 고객의 의사결정 과정에 중요한 역할을 하므로 클리닉 테스트 결과를 무효화할 수도 있고, 크고 작은 실수로 신뢰도가 떨어질 수도 있다. 클리닉 테스트 결과는 적당하게 걸러 수용해야 한다. 회사 내에서 전혀 도움 되지 않는 권력 다툼에 불을 붙이기 위한 목적으로 중요하게 받아들여서는 안 된다.

고객들이 몇 년 뒤 자신들이 좋아할 만한 것을 정확하게 가리킬 수 있기를 기대할 수 없다. 즉, 시장에 신차가 나오면 최소 4~5년 전에 디자인한 현재 차종들에 대한 지식을 바탕으로 고객들의 의견이 형성된다. 따라서 그들

- 커브 -

에게 평가를 부탁한 자동차와 그들 취향의 기준이 된 참고용 자동차 사이에는 약 10년의 시차가 있다. 그뿐 아니라 클리닉 테스트가 개최될 때 해당 차종은 이미 생산되어 홍보되고 있으며, 경쟁 차들도 진화하면서 고객들의 취향 역시 그와 함께 진화했을 것이다.

우리는 부정적인 소수의 의견보다 그와 반대되는 상황을 우려해야 한다. 즉, 새로운 차종에 대해 만장일치로 긍정적인 의견이 형성되는 경우다. 왜 사람들의 의견 일치를 경계해야 하는 걸까? 그 이유는 간단하다. 누구나 그 시대의 관습에 맞는 것을 좋아하는 것은 지극히 정상적이다. 사람은 그 시대를 살고, 그 시대에서 소속감을 느끼는 것은 절대 잘못이 아니다. 그러나 제품은 잘해야 3년 뒤에 출시되며, 출시할 때가 되면 이미 구닥다리가 될 것이다. 단기적으로 봤을 때, 안정적인 디자인은 출시되자마자 오래된 디자인이 되어버릴 것이다.

반대로 클리닉 테스트에서 혹평을 받은 모든 차종이 미래 시장에서 성공이 보장된다는 말은 아니다. '이해받지 못한 천재의 법칙'은 수십억 달러의 투자와 수천 개의 일자리가 걸려 있는 상황에는 적용되지 않는다. 신차 디자인을 선택하는 일은 많은 책임이 따르며, 대량 생산되는 다른 산업용 제품과는 비교하기 힘들다. 고객의 명백한 혹평은 항상 생각해볼 필요가 있다. 그리고 때로는 스케치로 돌아가야 하고, 어떤 경우에는 그 디자인을 버리고 처음부터 다시 시작해야 할 때도 있다.

제4장

선에서 형태로

FROM LINE TO FORM

"테크닉은 4일이면 배울 수 있다.
그러나 이렇게 배운 테크닉을
어떻게 사용해 예술품을
만드느냐는 베일에 싸여 있다."

- 오손 웰즈Orson Welles

나는 자동차 디자이너로 첫발을 내디뎠을 때 운형자^{french curves}를 사용해 자동차를 그렸다. 믿기지 않겠지만 그 당시에는 컴퓨터도, 어도비^{Adobe}도, CAD도 없었다. 자동차를 그리기 위한 곡선 모양이 실제로 설계대 위에 놓여 있었고, 이미 어느 정도는 그려져 있었다.

운형자는 이탈리아의 위대한 코치빌더^{Coach Builder}들의 전통에서 나온 모양으로, 오랜 기간 모델 제작자, 장인들의 축적된 경험에서 비롯된 것이다. 이 모양들은 상업적으로 사용할 수 없으며, 신입 디자이너는 노련한 선배 디자이너들의 모양을 따라 하며 투명 셀로판지를 자르고 다듬어 손으로 직접 만들어야 했다. 일종의 오픈 소스로, 당시에는 이런 말 자체가 없었지만 수 세기 동안 디자이너들의 손을 거쳐 전수되었다. 세월이 흘러 다소 닳기는 했지만, 나는 지금도 내가 만든 모양을 기념으로 소장하고 있다.

그 투명한 플라스틱 모양은 여전히 독특하고 완벽한 모양들의 집합으로, 기하학이나 규칙과는 상관이 없다. 경험과 감정으로 그려진 곡선들은 정밀하며 비교가 불가능하다. 그 안에는 이탈리아 자동차 디자인 역사상 가

장 아름다운 차체의 모든 선이 들어 있다. 그것들은 여러분의 손끝에 있는 걸작들의 컬렉션으로, 서너 개의 도안으로 자동차 전체를 정밀하게 그릴 수 있다. 올바르게 도안을 선택해 사용하는 방법만 알면 된다. 쉬울 것 같지 않은가? 그렇지는 않다. 이 방법이 늘 통하는 것은 아니다.

그렇다면 이 도안은 어디에서 사용되었을까? 주로 이탈리아에서 스케치를 하는 데 사용되었다. 보통 1/10 스케일로 4면으로 이루어지는데, 이 방법은 유명한 코치빌더들의 스튜디오에서 흔하게 사용되었다. 이러한 곡선과 선의 진행은 드로잉할 수 있게 미리 정해져 있어 적당한 거리에서 전체 형태를 한눈에 파악할 수 있다.

이탈리아에서는 1/10 스케일이 자동차의 실제 비율을 가장 잘 반영한다고 여겼다. 1/5 스케일이나 1/4 스케일은 최종 비율의 인식을 왜곡시키기 때문에 거의 사용하지 않았다. 자동차 디자인의 핵심은 바로 이 비율에 대한 인식에 있다. 첫 번째 스케치에서 비율은 프로젝트 최종 성공의 핵심이다. 그러나 최초의 디자인에서 비율을 어떻게 평가할까?

- 커브 -

1970년대 한 자동차 공장 사무소의 디자인 테이블 ▲

스케치의 비율을 확인하는 오늘날까지도 가장 유효한 방법은 일반적인 방향과 반대되는 방향으로 자동차를 살펴보기 위해 도면을 뒤집어 불빛이나 거울에 비춰보는 것이다. 내가 '일반적인 방향'이라고 말하는 이유는 자동차를 그릴 때 더 자연스러운 방향이 있기 때문이다. 일반적으로 대부분의 디자이너가 오른손잡이라는 생각에서 선의 자연스러운 흐름을 위해 전면부가 왼편에 위치한다.

그림을 미러 이미지로 투영하면 우리가 놓친 앵글이나 라인의 문제를 곧바로 집어낼 수 있다. 이 원칙은 1:1 스케일의 물리적인 모델에도 적용된다. 오늘날 이 방식은 더욱 간단해졌다. 반대로 도면이나 가상의 3D 모델을 보고 결함을 즉각적으로 찾아내려면, 화면상에서 도면을 180도 돌리기만 하면 된다.

하지만 모든 세대 자동차 디자이너들은 컴퓨터 앞에 앉지 않고도 작업을 했다. 이탈리아에서는 1980년대까지 스케치와 함께 선의 비율과 흐름에 관한 광적인 연구가 진행되었다. 실제 자동차에서는 밀리미터의 차이가 센티미터의 차이가 되기 때문에 밀리미터 단위까지, 심지어 밀리미터의 소수점 단위까지 계산한다. 그림에서 곡선은 물 흐르듯 완벽하게 흘러야 하며, 디자이너는 유체성의 결함이나 의도치 않은 방향의 변경을 확인하기 위해 곡선을 반드시 확인한다. 디자이너는 원하는 곡선이 나올 때까지 계속해서 도안을 작성하고 조정한 뒤 10배로 확대해 많은 변경 사항을 즉각적으로 반영할 수 없는 나무나 회반죽, 에폭시 수지로 모델을 정확하게 옮긴다.

그 과정에서 단순한 휠 아치도 세심한 주의가 필요하다. 바퀴 주위로 동심원을 그리는 일은 순전히 기하학적으로는 통과했을 수 있지만, 3D 드로잉에서 차체의 곡선과 복잡한 표면의 모든 잘못이 드러날 수 있다. 휠 트레

디노 베를리네타 스페샬레 1/10 축척 모형을 4면에서 본 모습, 1965 / 선과 비율을 확인하기 위해 180도로 회전한 도면 ◀

- 커브 -

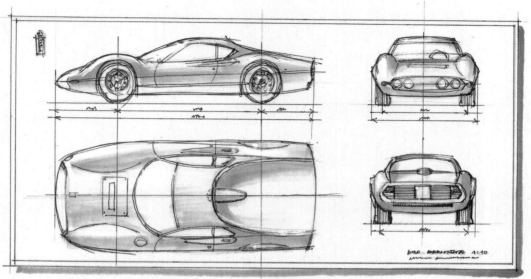

FIGURINO A 4 VISTE IN SCALA 1:10 - DINO BERLINETTA SPECIALE (1965)

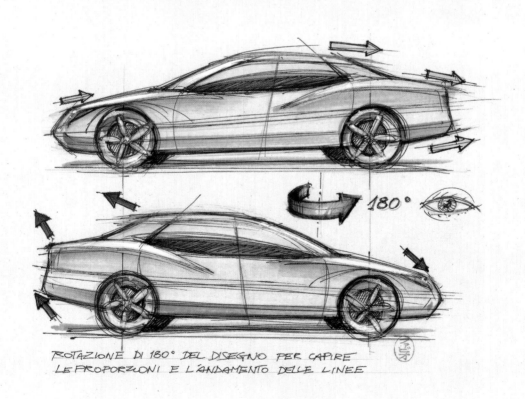

180°

ROTAZIONE DI 180° DEL DISEGNO PER CAPIRE
LE PROPORZIONI E L'ANDAMENTO DELLE LINEE

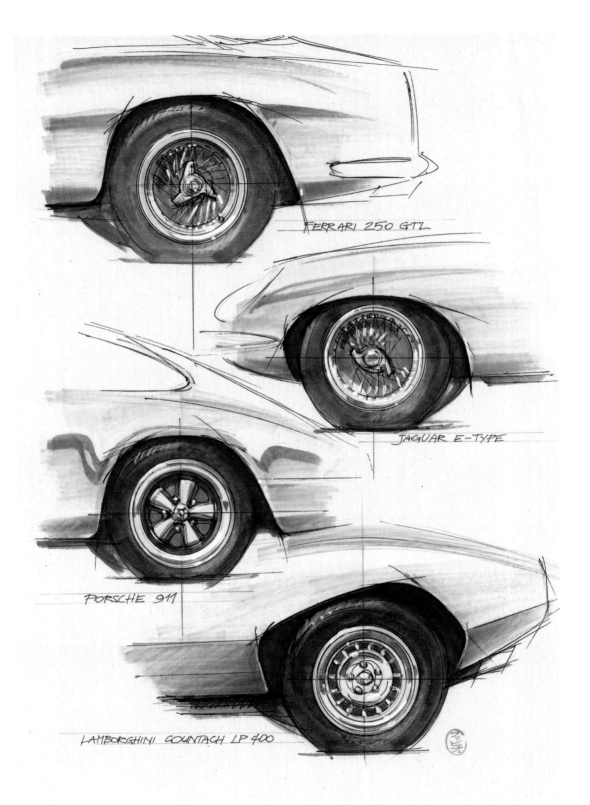

FERRARI 250 GTL

JAGUAR E-TYPE

PORSCHE 911

LAMBORGHINI COUNTACH LP 400

블wheel travel도 허용되어야 한다. 서스펜션에 따라 중심에서 벗어나 자유롭게 회전하는 타원형의 공간이 필요하다. 따라서 독창적이면서도 유동적인 휠 아치를 디자인하는 데 많은 노력이 투입된다. 그 곡선은 프로그레시브 아크를 연결하며 조심스럽게 움직인다. 이 세심한 과정은 마르첼로 간디니Marcello Gandini가 디자인한 람보르기니 쿤타치의 시그니처 뒷바퀴 휠 아치의 역동적인 사선 컷에 적용되었다.

이 같은 1/10 렌더링은 종이 위에 디자이너의 의도를 나타낼 뿐만 아니라, 최종 자동차에서 발견될 여러 가지 기술적인 요소를 이미 허용했다. 이것이 디자인 개발 과정의 첫 단계로, 디자이너의 머릿속에서 3차원으로 구현된다. 컴퓨터의 탄생으로 스케치를 하던 시대는 기억 저편으로 사라졌다. 머릿속에 명확한 아이디어가 없다면 이제는 그다지 새롭지 않은 신기술들은 쓸모가 없다. 포토샵과 다양한 3D 소프트웨어 패키지는 연필, 마커, 스파튤라와 똑같은 기능을 훨씬 더 효과적으로 수행하지만, 아이디어의 가치와 렌더링의 뛰어난 측면 사이의 차이점, 이미지의 영향과 실제 목표가 될 디자인의 최종 일관성 사이의 차이점을 발견하는 방법을 알아야 한다.

미국의 디자이너 찰스 임스Charles Eames는 이렇게 말했다.

"제약은 디자이너의 절친이다."

창의력은 제약과 제한된 자원 속에서 가장 잘 발현된다.

이 말은 모순적인 것 같지만, 엄청난 진실이 숨어 있다. 창의성은 제약과 제한된 자원 속에서 가장 잘 발현된다.

오늘날의 기술적 가능성은 젊은 디자이너에게 영향을 미쳐 실제 목표인 최종 제품에서 디자이너들이 멀어지게 한다. 소셜미디어와 디자인 블로그는 최상의 표현력을 담은 강력한 이미지로 가득하지만, 흥미로운 선을 실제

▶ 페라리 250 GTL / 재규어 E-타입 / 포르쉐 911 / 람보르기니 쿤타치 LP 400

사물로 옮기는 능력은 희귀품과도 같다. 도로에서도 이런 현상을 볼 수 있다. 주요 제작사들이 만든 많은 자동차들은 시작과 최종적으로 제품이 현실화되었을 때 모습이 얼마나 다른지를 명백하게 보여주는 예라 할 수 있다.

섬세한 드로잉은 아직 디자인이 아니며, 아이디어를 구현하는 기술력의 결과일 뿐이다.

1959년 알렉 이시고니스 경^{Sir Alec Issigonis}의 모리스 미니 마이너^{Morris Mini-Minor}를 위한 오리지널 드로잉이나 1955년 플라미니오 베르토니^{Flaminio Bertoni}의 시트로엥 DS를 위한 드로잉을 보면 흑연이나 목탄을 사용한 단 몇 차례의 스트로크가 지닌 위력에 놀라지 않을 수 없다. 자동차의 혁신적인 모습이 웅장하게 모습을 드러낸다.

조르제토 주지아로^{Giorgetto Giugiaro}의 스케치(파란색 칸손 카드보드 위에 분필로 그린 것을 비롯해)를 관찰할 때도 같은 말을 할 수 있다. 예술성, 비율과 선의 연관성, 디자인한 자동차의 최종 형태의 정확한 실행을 보려면, 그 스케치만 봐도 된다. 그렇다고 오해하지는 말자. 목탄과 분필로 돌아가자

- 커브 -

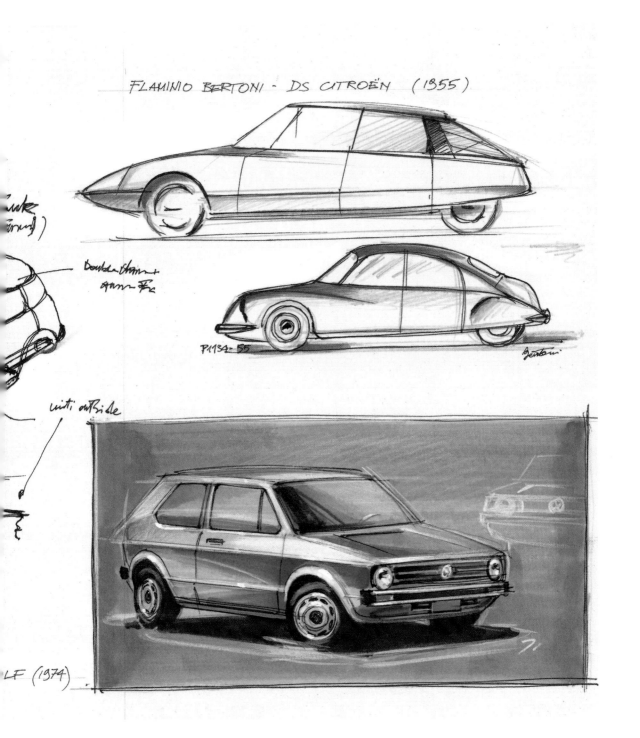

FLAMINIO BERTONI · DS CITROËN (1955)

자동차 디자인 장인들의 스케치가 가진 힘은 표현의 기술보다 그 내용에 있다. ▲

는 말이 아니다.

다만, 아이디어의 위력은 아이디어가 어떻게 실행되는지와 별개여야 한다는 점을 다시 한 번 강조하고 싶다. 혁신적인 아이디어를 표현한 평범한 낙서는 따분한 디자인을 공상과학적으로 렌더링한 것보다 항상 더 의미가 있다.

회반죽, 클레이, 디지털 디자인의 시대

앞서 언급했듯 이탈리아에서는 일반인(자동차 회사의 관리자와 해외 고객들)에게 아이디어를 전달할 뿐 아니라, 자동차를 실제 제작할 수 있는 구체적인 데이터로 바꿀 수 있는 1/10 축소 스케치를 전통적으로 사용해왔다. 이 모든 것은 '폼 플랜form plan'과 함께 이그제큐티브 드로잉executive drawing으로 확장된다.

그렇다면 폼 플랜이란 무엇일까? 폼 플랜은 4개(측면, 정면, 후면, 플랜)의 정사영orthographic view을 포함한 기술적인 드로잉으로, 100밀리미터 단위로 치체를 구획하여 표현한다. 이 기법은 실물 크기 모델과 이후에 실세 자동차 제작에 필요한 기하학적 데이터를 제공한다.

나는 자동차 디자이너로서 일을 시작했을 때 목재, 회반죽, 에폭시 수지와 같이 매우 단단한 물질들로 목업(특히 이탈리아에서)을 만들었다. 그러나 이런 재료를 사용해 작업하기란 결코 쉽지 않으며, 수정이 어려웠다. 회반죽 목업에서 중요 부분을 수정하려면 도끼로 측면을 때려 수정한 뒤 뚫어놓은 구멍에 축축한 회반죽을 발라야만 했다. 회반죽은 새로운 형태로 매끄럽게 다듬기 전에 건조시켜야 했다. 목업이 마를 때까지 꽤 오랜 시간 기다려야 하는 것은 물론, 건강상의 위험도 있었다. 귀가 먹먹해질 정도로 작업 소음

이 심했고, 회반죽 먼지를 계속해서 들이마셔야 했다.

이처럼 도끼를 들고 자동차의 측면을 수정할 수밖에 없게 만드는 아이디어는 과거에도, 지금도 빈번하게 떠오른다. 모든 것을 처음부터 깨끗하고 명확하게 만드는 경우는 매우 드물다. 그 이유는 무엇일까? 이상적인 디자인을 찾는 과정은 직선으로 진행되지 않기 때문이다.

새로운 형태를 가지고 실험하는 작업은 많은 시행착오와 끊임없는 수정, 때로는 급진적인 수정이 필요하다. 그러나 적어도 이제는 도끼를 가지고 다닐 필요가 없다. 시간이 흐르며 물리적인 모델링 기법들이 진화했고, 미국 자동차 제작사들의 방법이 세계의 다른 지역에도 자리 잡았기 때문이다. 이제는 분필이 아닌 1930년대에 제너럴 모터스^{General Motors}에서 전설적인 디자이너 할리 얼^{Harley Earl}이 만든 클레이 모델들을 사용한다.

클레이는 합성 플라스틱에 불과하지만 저온에서 연성이 있고, 냉각하면 딱딱해져 상온에서 작업하기 쉽다. 따라서 원하는 대로 모양을 떼고, 추가하고, 수정할 수 있다. 클레이 폼은 쉽게 수정할 수 있다는 점 때문에 스타일링이 지나치게 복잡해질 수 있고, 그 결과 자동차의 최종 디자인을 망칠 수도 있다. 이것이 쓸데없이 복잡한 표면을 가진 최근 많은 자동차의 경향을 일부 설명해준다. 언제 멈춰야 하는지 아는 것은 디자이너에게 매우 중요한 자질이다.

오늘날 디지털 밀링^{milling}과 3D 프린팅은 자동차 디자인 개발의 표준 방법이다. 주요 제조사의 디자인 센터는 디자인 제안서의 3D 시각화를 일상적으로 사용하고 있으며, 실시간 제스처를 기반으로 한 3D 디지털 스케치를 위한 기법까지 개발했다. 그러나 이 모든 기법이 개발되었음에도 불구하고 클레이를 사용해 (또는 다른 재료를 사용해) 수작업으로 모델링하는 것은 여전히 기본적인 단계다. 독보적인 모델을 만드는 데 필요한 감각적인 면과

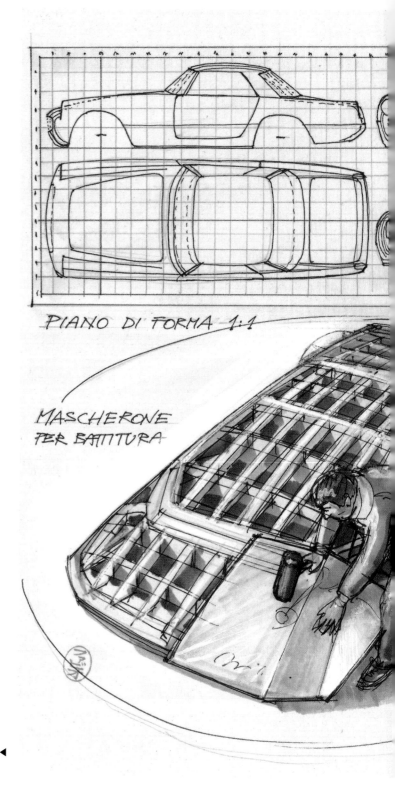

PIANO DI FORMA 1:1

MASCHERONE
PER BATTITURA

형태 설계 및 목재 차체 ◀
1:1 비율 모델의 디지털 밀링

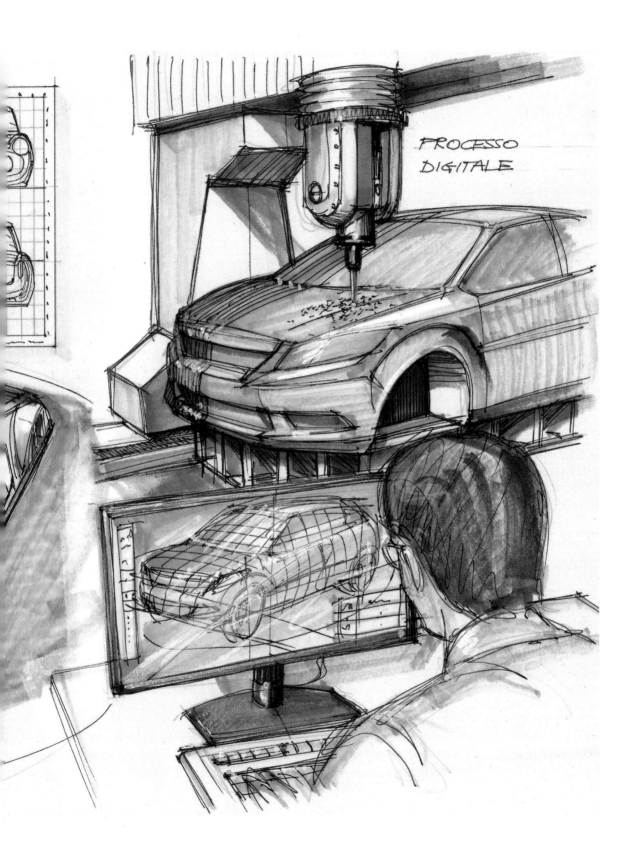

PROCESSO
DIGITALE

감성적인 면을 더할 수 있는 마지막 단계에서는 특히나 모델러와 디자이너의 감수성이 중요하다.

첫 번째 시도가 좋다

나는 1985년에 처음으로 실물 크기의 모델을 만들었다. 토리노에 있는 작은 디자인 스튜디오에서 막 일을 시작했을 때 내 제안 중 하나가 일본 시장을 위해 특별히 설계된 소형 자동차 Kei-car로 선정되었다. 일정이 너무 촉박해 기쁨을 누릴 새도 없이 실물 크기의 자동차 폼 플랜 작업을 시작했다. 내가 만든 폼 플랜을 실물 크기 모델로 만드는 제작사로 보내 제작한 뒤 일본으로 배송해 미쓰비시에 제출해야 했기 때문에 시간을 조금도 지체할 수 없었다.

그런데 문제가 하나 있었다. 나는 실물 크기로 폼 플랜 작업을 해본 경험이 없었다. 기본 원리는 이해했지만 생각보다 훨씬 더 복잡했다. 드로잉을 할 투명 폴리에스터 시트의 길이가 5.5미터가 넘는다는 것을 그때 처음 알았다. 이 시트를 천장에 걸이 1센티미터 간격으로 격자무늬를 그리는 데만 3일이 걸렸다. 이 모든 과정은 매우 정확해야 한다. 0.1밀리미터라도 오차가 몇 차례 반복되면 실제 자동차의 전장은 몇 센티미터나 차이가 날 수 있기 때문이다. 밤새 구김이 생겼을 수도 있어 나는 매일 아침 출근할 때마다 돌돌 말아둔 종이를 펼쳐야 했다.

며칠 뒤 나는 모델러에게 내가 작업한 폼 플랜을 넘겨주었고, 최초 버전을 보려면 2주 뒤에 오라는 말을 들었다. 그 모델은 투명 유리 표면이 있는 수지로 만들어졌다. 매우 현실적이었지만 오늘날 디자이너라면 기대할 수 있는 형태 수정이 불가능했다. 한 번도 해본 적 없는 곡예 다이빙을 하기 위

- 커브 -

해 안전장치도 없이 텅 빈 공간으로 뛰어내리는 듯한 기분이었다. 처음으로 그 자동차를 보러 갔을 때 그들의 작업 속도와 정밀함에 깊은 인상을 받았다. 비록 완벽하지는 않았지만 내 아이디어가 실현되었다!

그런데 측면 커브가 생각보다 훨씬 작았다. 수정을 하려면 자동차 양 측면의 전체 표면을 수정해야 했다. 내가 소심하게 그 점을 지적하자 모델링팀 팀장은 목업은 내가 넘겨준 섹션들을 완벽하게 재현했다고 말했다. 하지만 다행히도 수정이 가능한 단계였다. 모델링팀은 그날 초짜인 나를 놀리며 엄청나게 재미있어 했다.

나는 새롭게 섹션을 제공했고 10일쯤 지나 결과물을 보러 갔다. 자동차는 내가 원하는 바를 반영한 뒤 완전히 조립되어 도색까지 마친 상태였다. 우리는 마지막 세부 사항과 그래픽 작업을 마쳤고, 그 모델은 미쓰비시 최고 경영진에게 보내졌다.

돌이켜보면 그때의 처리 속도는 믿을 수 없을 정도로 빨랐다. 하지만 시간적 여유가 없었음에도 불구하고 우리는 수정 사항을 반영했다. 나 혼자 이룩한 성과가 아니었다.

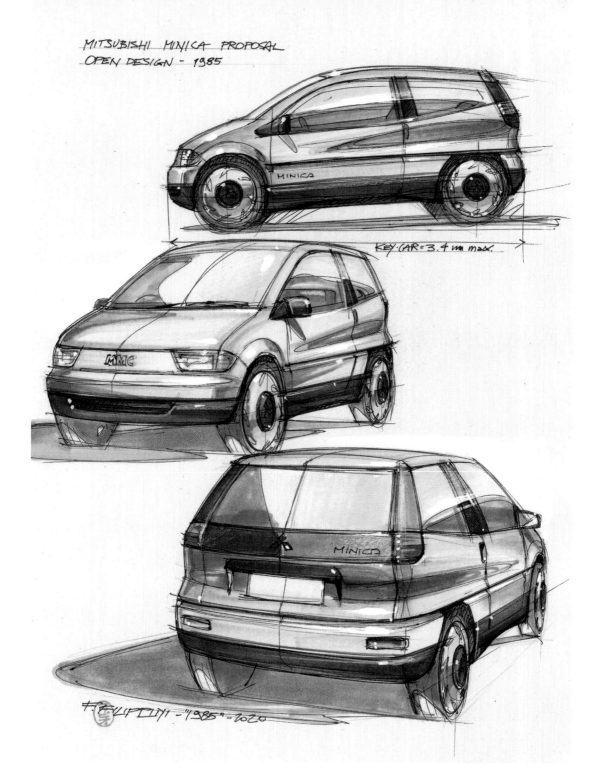

MITSUBISHI MINICA PROPOSAL
OPEN DESIGN - 1985

MINICA

KEY. CAR = 3.4 m max.

MMC

MINICA

미쓰비시 미니카 제안서, 오픈 디자인, 1985 ▲

제5장

보는 방법을 배우다

LEARN TO LOOK

"보는 것 자체가 창작 활동이다."

- 앙리 마티스Henri Matisse

내 아내는 가까이에서 디테일만 보고 전체를 보지 못하는 사람을 '가지와 잎 인간'이라 칭한다. 이는 나무의 몸통과 전체 형태부터 보지 않고, 나뭇잎만 보고 거대한 나무를 판단하는 것과 같다. 일반적으로 인생에도 적용되는 원칙이지만, 건축물이나 조각상, 자동차의 부분적인 형태를 관찰하고 전체를 이해하려 하는 것을 말한다.

자동차를 보려면 커다란 사물을 볼 때와 마찬가지로 거리가 맞아야 한다. 그래야만 자동차의 형태를 제대로 이해할 수 있다. 자동차를 완전히 평가하려면 점진적으로 접근해야 한다.

우선 축거, 오버행(전륜 차축의 중심선에서 차량의 최전방 부, 후륜 차축의 중심선에서 마지막 부분까지의 거리-옮긴이), 프로파일 밸런스, 볼륨 사이의 관계, 지면과의 셋업, 벨트라인의 높이, 글레이즈 파트와 차체 작업 사이의 관계 등 실제든 인식이든 비율과 차원을 평가해야 한다. 그런 다음 선과 표면을 생각하고, 마지막으로 그릴, 헤드라이트, 라이트 등 모든 부속품을 고려해야 한다. 모든 자동차 제작사들은 이를 위한 특별한 공간(실내외 둘 다)을 가지고 있어

멀리서, 중립적인 배경에서, 자연광이나 인공적인 불빛 아래에서 미래의 모델을 관찰할 수 있다. 이곳에는 회전식 플랫폼이 있어 종종 비교용 자동차를 배치해 경쟁사 자동차들과 비교한다. 지난 20년 동안 이 공간에 대형 디지털 화면을 추가해 이제는 가상 모델과 실물 크기의 목업을 동시에 볼 수 있다.

마지막으로, 최근에 모든 형태에 3D 기술이 도입되면서 자동차를 평가하는 방식이 급진적으로 발전했다. 실제 자동차 회사들이 디지털 표현 기술의 발달을 주도해온 것처럼, 프레젠테이션 공간은 최신 기술이 정기적으로 업데이트된다. 한 기업에서 사내 시스템이 만들어지면, 머지않아 세계 자동차 산업의 미래에 영향을 미치는 일이 종종 발생한다.

모든 기술을 갖추었어도 자동차를 잘못 만들 가능성은 항상 존재한다.

그러나 이런 모든 기술을 갖추었어도 자동차를 잘못 만들 가능성은 항상 존재한다. 예를 들어, 어떤 룸에서 모델을 평가했는지에 따라 같은 모델이 매우 달리 보이기도 한다. 주로 조명에 따라 이런 차이가 발생하는데, 배경과 보는 거리도 일조한다. 따라서 모델을 평가할 때 가장 이상적인 조건은 커다란 열린 공간에서 정오의 땡볕이 아닌 훌륭한 자연광을 사용하는 것이다. 하지만 미래 프로젝트를 보여줄 때는 극도의 기밀성이 요구되므로 개방된 야외 공간을 사용할 수 없다. 뿐만 아니라 디자인 목업은 섬세하고 약하기 때문에 태양이나 악천후에 오랫동안 노출해서는 안 된다.

르노 디자인실에서의 경험과 디자인 센터의 전용 공간에서 주기적으로 뷰잉을 했던 때를 돌이켜보면, 우리는 종종 노르망디에 있는 오브보아 기술 센터까지 목업을 가지고 갔다. 그곳에는 다양한 주행 시험로는 물론, 보안상 위험에 노출되지 않으면서 우리의 모델을 자유롭게 보여줄 수 있는 커

자동차 디자인의 비율과 외관, 세부 사항을 다양하게 평가한다. ◀

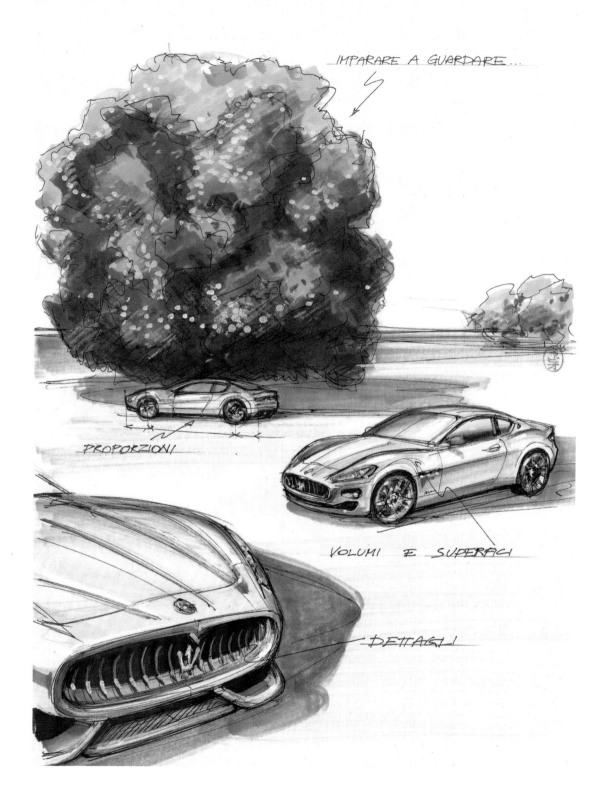

IMPARARE A GUARDARE...

PROPORZIONI

VOLUMI E SUPERFICI

DETTAGLI

다란 공터가 있었다. 때로는 단체로 자동차나 미니버스에 올라타 실물 모형 주변을 돌며 주행 중인 모습을 관찰하기도 했다. 이는 매우 유용한 경험이었다. 필요한 거리만큼 떨어져 실물 모형을 관찰하면 결함이나 특징을 찾아낼 수 있다.

특별한 경우, 제작사는 특수 시험 센터를 임대하기도 한다. 보안이 삼엄한 야외 공공장소나 공항 활주로를 빌려 디자인 단계에 있는 10여 가지 모델을 한꺼번에 전시해놓고 평가한다. 일부는 무선 조종으로 움직이는 모델을 사용해 주행 중인 모습을 관찰하고, 앞으로 출시될 자동차의 '실제' 상태를 최적의 모습으로 재탄생시킨다.

지금까지 개발 단계에 관해 이야기했지만, 소비자들은 자동차가 출시된 이후에도 길거리, 전시장 등에서 자동차를 평가할 수 있다. 인터넷과 다른 디지털 마케팅 방법들이 자동차의 전시장과 디자인의 자리를 빼앗고 있지만, 실제적 인식이라는 세계에 머무는 전시장은 여전히 매우 중요하다. 그곳이 바로 자동차 형태에 관한 인식의 문제가 가장 극명하게 드러나는 장소이기 때문이다. 전시장에서도 전시 상태, 인공조명, 자동차를 관찰하는 거리에 따라 모든 것이 달라진다. 디자이너들은 이 문제를 해결하기 위해 오랫동안 마케팅팀, 홍보팀과 함께 각 브랜드의 비전을 정하고, 전시 조건을 표준화하고, 모델의 시각적인 임팩트를 강조했다. 전시 조건의 표준화는 관리가 가능한 전시장 안에서만 가능하다.

그러나 우리의 자동차가 세계의 다양한 도로로 나서는 순간 상황은 바뀐다. 이제 보는 사람의 인식을 바꿀 가능성(또는 적어도 조건을 바꿀 가능성)은 '0'이다. 가장 놀라운 사실은 똑같은 모델이 어느 나라로 수출되느냐에 따라 인식이 완전히 달라진다는 것이다. 물론 주변 환경과 자연광의 문제도 있지만, 세계 특정 지역에서 그 지역만의 자동차 문화를 일컫는 용어인 '자

동차 환경motoring fauna'과의 궁합도 중요한 문제다. 따라서 유럽에서는 상당히 평범하다고 여겨지는 자동차들이 상하이나 캘리포니아 도로에서 보면 다르게 느껴지는 일이 발생한다. 또는 도쿄에서는 매우 평범해 보이는 자동차가 유럽에서는 이국적으로 보일 수도 있고, 반대로 유럽에서는 평범해 보이는 자동차가 도쿄에서는 이국적으로 보일 수도 있다. 주변 자동차들의 크기나 주변 풍광에 따라 자동차에 대한 인식이 갑자기 바뀔 수도 있다.

자동차 디자인에서의 핵심은 '멀리서 보는 능력'이다. 자동차는 타 산업 제품과 달리 정적이지 않다. 자동차는 끝없이 미묘하게 바뀌는 환경 속에서 차체에 형태, 조명, 색상을 반영한다. 이는 자동차를 바라보는 사람들의 흥미를 가장 강렬하게 유발한다.

언제 어디서나 알아맞힐 수 있는 자동차 브랜드는 브랜드 정체성이 매우 강렬하다는 증거다.

멀리서도, 심지어는 달리는 중에도 알아맞힐 수 있는 자동차 브랜드는 브랜드 정체성이 무척이나 강렬하다는 증거다. 멀리 떨어진 상태에서 보닛에 있는 브랜드 로고를 보지 않고도 즉시 식별할 수 있는 자동차들이 있다. 이는 헷갈릴 수 없는 비율이나 밤에도 빛나는 특성 때문이다.

신차를 디자인할 때 '전체 나무를 본 다음 가지와 잎을 보는' 기술은 여러 차례 강조해도 지나치지 않을 만큼 중요하다.

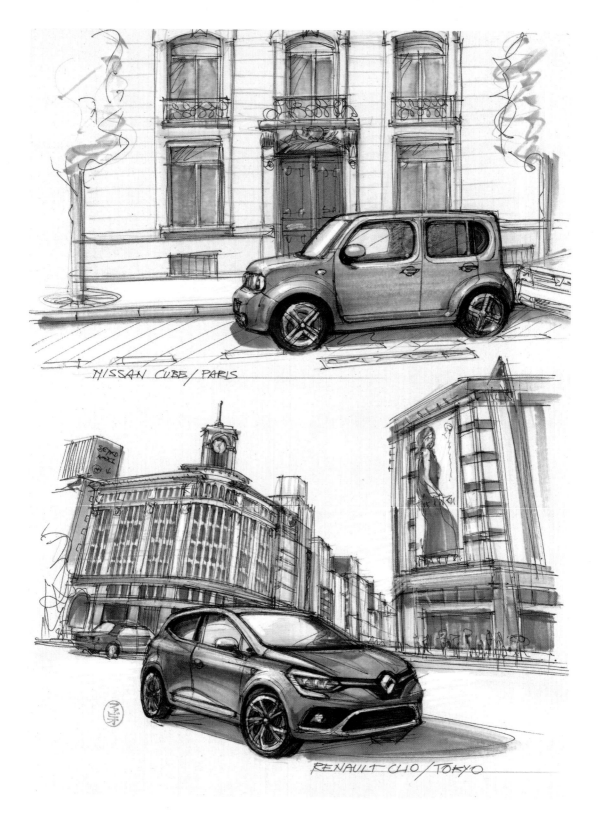

NISSAN CUBE / PARIS

RENAULT CLIO / TOKYO

닛산 큐브는 프랑스에, 르노 클리오는 일본에 어떤 영향을 미쳤을까? ▲

제6장

곡선의 미
THE BEAUTY OF CURVED LINES

유명한 건축가 안토니 가우디^{Antoni Gaudi}는 이렇게 말했다.

"직선은 인간의 영역이고, 곡선은 신의 영역이다."

하지만 그렇지 않다는 것을 그는 평생 알지 못했다. 자동차 디자인
이 탄생한 지 얼마 되지 않아 세상을 떠났기 때문이다. 자동차에는
직선이 하나도 없다는 사실을 그에게 설명했다면, 그는 어떤 반응
을 보였을까?

어떻게 자동차에 직선이 하나도 없는지 의아해할 여러분의 모습이 상상
이 된다. 박스형처럼 보이는 자동차에 직선이 하나도 없다고? 손도끼로 자
른 것 같은 자동차에도? 그렇다. 오늘날 자동차의 차체(법칙을 따르는 드문 예
도 있지만)를 정의하는 모든 선은 3D에서는 결코 직선이 아니다. 직선처럼
보이는 선조차도 실제로는 3차원 공간 중 한 면에서는 곡선이다.

자동차 측면이 직선 같다는 인상을 남기고 싶다면 표면의 곡선 효과를
상쇄시켜 수정해야만 한다. 그러면 이제 역설이 생긴다. 직선으로 놔두면
마이너스로 구부러진 것처럼 보여 예쁘지 않은 오목한 효과를 만든다. 이를

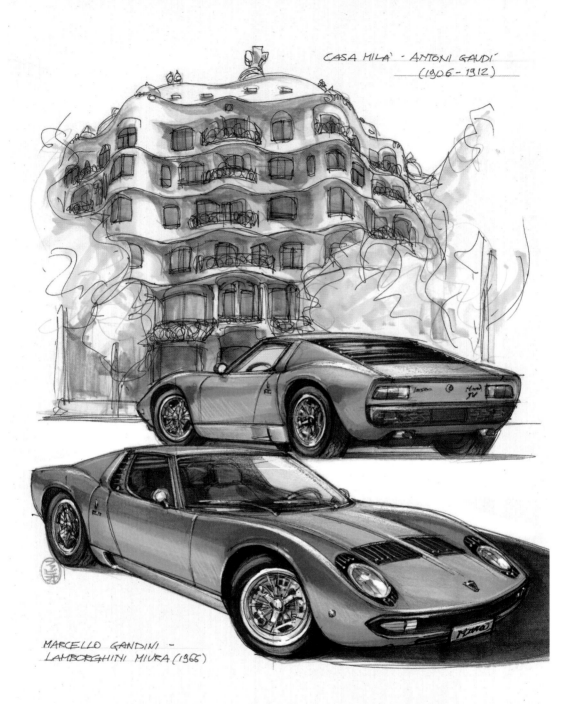

CASA MILÀ - ANTONI GAUDÍ
(1906 - 1912)

MARCELLO GANDINI -
LAMBORGHINI MIURA (1966)

전문 용어로 '보이드void'라 한다. 따라서 디자이너가 의도적으로 오목한 효과를 만들길 원하지 않는다면, 최종 결과물의 매력도에 따라 선에 약간의 만곡curvature을 주어 수정해야 한다. 또한 손으로 자동차를 그릴 때 폼 플랜은 한 번에 쉽게 곡선을 그릴 수 있는 특별한 양식이나 운형자를 사용한다.

1970년대부터는 테이프 드로잉 기법이 인기를 끌었다. 미국에서 시작해 전 세계로 확산된 이 기법은 과거에도, 지금도 널리 사용되고 있다. 우선 디자이너는 벽에 실물 크기로 작업 중인 자동차의 비율을 재현한다. 그리고 너비가 다른 접착테이프를 사용해 자동차의 캐릭터 라인이 될 독특한 선을 따라 유려하고 통제된 곡선을 그린다.

같은 원칙이 대부분의 디지털 최신 기술에도 적용된다. 선의 방향과 연속성을 정의하는 것은 컴퓨터 알고리즘으로, 대부분의 현대 디자인과 3D 모델링 소프트웨어는 르노에서 근무했던 엔지니어이자 수학자 피에르 베지에Pierre Bezier가 1960년대에 만든 베지에 곡선과 같은 기본적인 특정 파라미터 원칙을 기준으로 한다. 예전에는 양식이나 테이프를 사용해 그려 양산용 자동차 차체로 옮겼던 선을 이제는 복잡한 수학적 알고리즘에 따라 곡선들을 만들어낸다. 또는 최첨단 디지털 장비가 있어도 표면의 최종 실행은 전문 모델러의 도움을 받아 여전히 클레이나 에폭시 수지로 만든 실물 크기의 모델을 사용해 수작업으로 진행한다.

오늘날 기술이 아무리 발전했어도 모델러는 진정한 폼 아티스트로, 디자이너들과 협력해 오직 인간의 눈과 손으로만 구현 가능한 민감성과 섬세함을 더하며 표면의 긴장감과 만곡을 해석하고 수정한다.

자동차 디자인에서 반사reflections는 일종의 집착이다. 자동차의 한 가지 특징은 도색한 차체의 빛을 반사시키는 능력으로, 곡면에 반사된 빛의 유체

▶ 람보르기니 미우라, 1966

성이 자동차의 주요 매력 포인트가 되기 때문이다. 그 어떤 산업용 제품 디자인 영역에서도 자동차 수준의 형태와 표면 품질에 도달하는 데 필요한 전문 지식, 방법을 축적하지 못했다.

자동차 디자인의 그래픽과 디지털 표현에 관여하는 모든 기법은 빛과 주변 환경이 특정 물리적 형태에 반영하는 방식을 이해하고, 인식하고, 정제해야 한다는 필요성의 결과물이다. 반사는 모델이 좀 더 현실적일 때, 예를 들어 렌더링 과정(종이나 컴퓨터에서)에서 매우 중요하며, 유체성과 불규칙성 같은 표면의 장단점을 부각시킨다. 이러한 이유로 소위 일컫는 '얼룩말 줄무늬'를 사용해 디지털 모델의 품질을 시험한다. 가상의 반사는 컴퓨터가 생성한 형태에 적용했을 때 표면의 단절을 부각시킨다. 물리적인 모델링 단계에서도 같이 적용된다. 이때는 얼룩말 줄무늬가 아닌 맞춤형 조명 시스템이 그 역할을 대신한다. 작업대 위에 배치된 네온 등이 모델의 형식적인 품질을 평가하고, 자동차 표면은 효과를 부각시키기 위해 일시적으로 다이낙^{Di-Noc} 반사 필름을 덮어

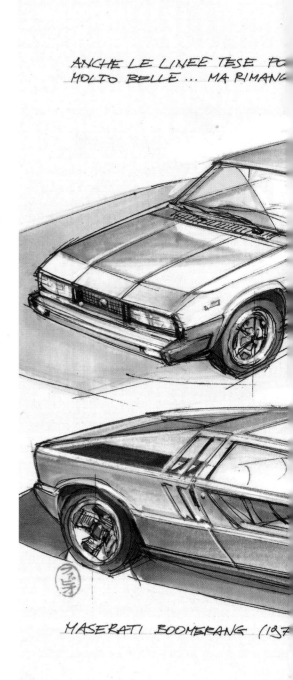

ANCHE LE LINEE TESE PO
MOLTO BELLE ... MA RIMANG

MASERATI BOOMERANG (197

– 커브 –

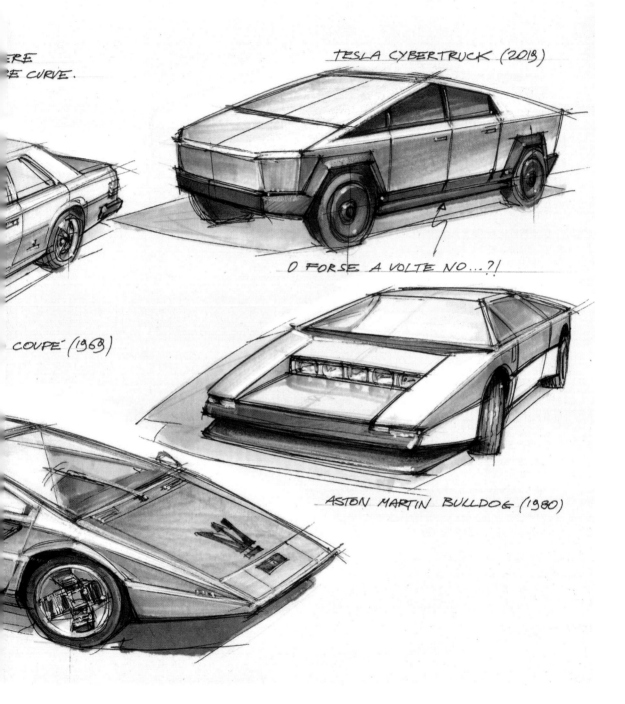

RE
E CURVE.

TESLA CYBERTRUCK (2018)

O FORSE A VOLTE NO...?!

COUPÉ (1969)

ASTON MARTIN BULLDOG (1980)

쭉 뻗은 선들도 매우 아름다울 수 있지만, 언제나 곡선이 남는다. ▲

LA BELLEZZA DELLE LINEE CU

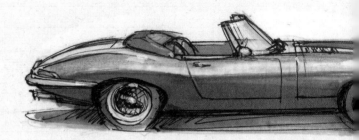

JAGUAR E-TYPE ROAD

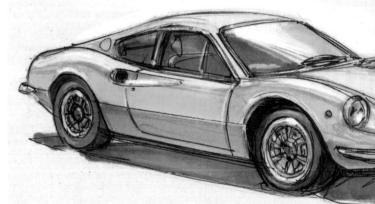

FERRARI DINO 246 GT (1969)

FERRARI GTO II (1964)

PORSCHE 911 S (1966)

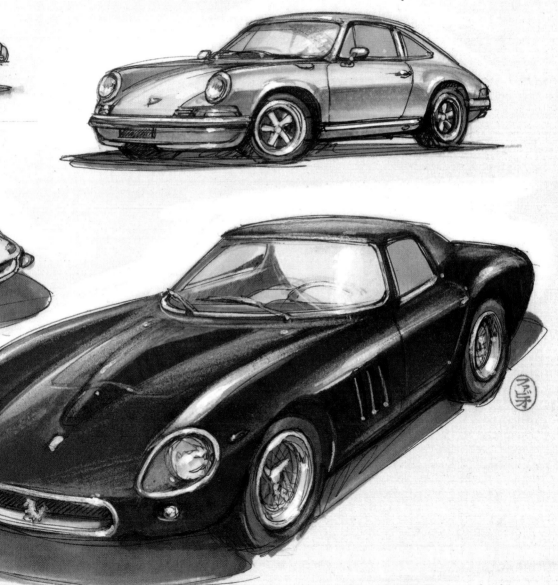

둔다.

오늘날에도 자동차 곡선은 인체나 동물의 몸과 비교되기도 한다. 둥글고 꽉 찬 형태는 자연 특성 요소들의 유체성과 감각적인 형태의 근육을 떠올리게 한다. 무엇보다도 이 매력에 영감을 주는 것은 볼록한 완전한 형태다. 반대로 납작한 모양은 고정성과 낮은 품질(내구성과 프레싱의 문제뿐 아니라)을 표현하고, 오목하거나 속이 빈 형태는 빈약하고 연약하다는 느낌을 자아낸다. 납작하거나 오목한 형태를 사용한 자동차가 드물다는 점이 이 사실을 확실히 확인시켜준다.

자동차 디자인의 역사에서 관능적인 곡선미를 보여주는 가장 좋은 예 중에는 1950년대와 1960년대의 자동차들도 있다. 페라리 250 GTO, 재규어 E-타입, 디노 246 GT, 람보르기니 미우라, 포르쉐 911 등. 역동적이고 근육질의 곡선을 가진 자동차 모델들은 전 세계적으로 자동차를 둘러싼 환상의 세계를 구축했고, 에로틱하고 육체적인 충동은 물론 속도와 욕망처럼 뿌리 깊은 감각과 연결시키는 데 크게 기여했다. 어느 시대에 만들어졌든, 곡선미의 탄탄한 표면은 사람들의 눈길과 손길을 즐기기 위해 의도적으로 만들어진 것 같다.

수년 전, 나는 빌라 데스테(이탈리아 티볼리의 국립박물관-옮긴이)에서 열린 콩쿠르 드 엘레강스에서 우리 팀이 디자인한 자동차 BMW 피닌파리나 그란루쏘 쿠페를 선보였다. 이 모델을 디자인할 때 우리는 특히나 순수하고 역동적이며 조각적인 형태에 초점을 두었다. 그 당시 자동차를 본 한 미국 기자의 말이 아직도 선명하게 기억난다.

"이 차의 곡선은 유려하고 관능적이어서 손 세차를 하면 정말 좋을 것 같아요."

BMW 피닌파리나 그란루쏘 쿠페, 2013 ◀

- 커브 -

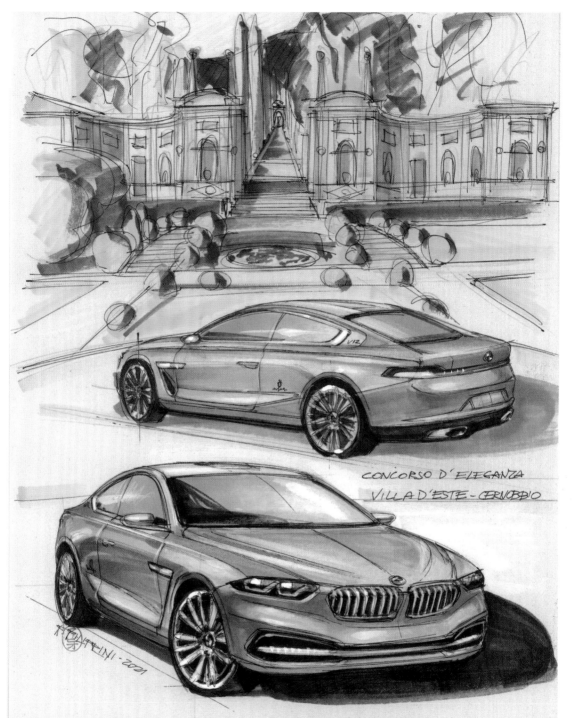

CONCORSO D'ELEGANZA
VILLA D'ESTE - CERNOBBIO

BMW GRANLUSSO COUPÈ BY PININFARINA (2013)

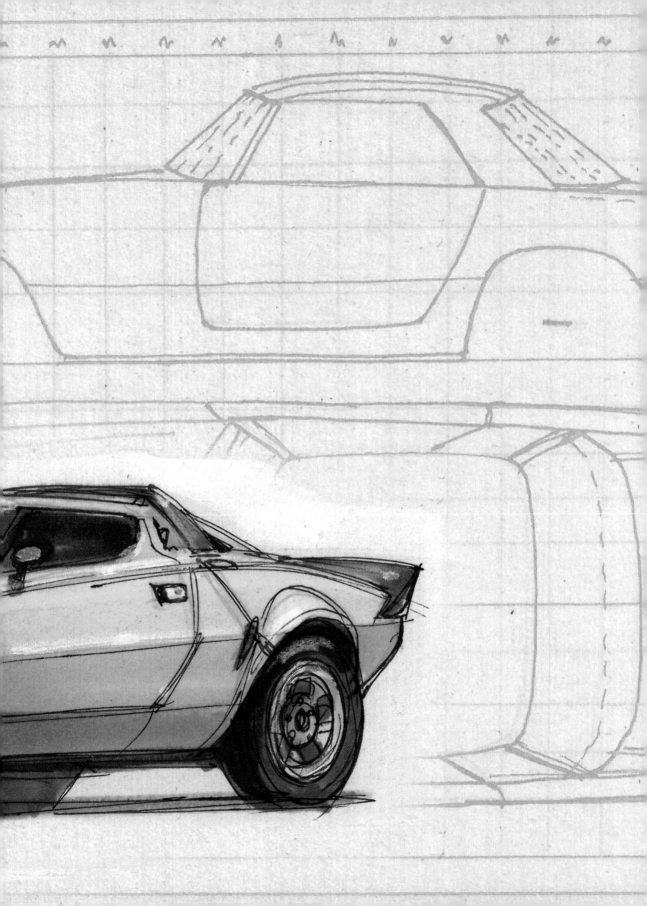

제7장

완벽한 미완성

PERFECT IMPERFECTIONS

"완벽은 더할 게 없을 때가 아닌,

뺄 게 없을 때 도달한다."

- 앙투안 드 생텍쥐페리
Antoine de Saint-Exupéry

완벽 추구는 모든 창조 분야의 공통된 특징으로, 자동차 디자인도 예외가 아니다. 그러나 여기서 말하는 완벽이 무엇인지는 여전히 수수께끼로 남아 있다. 어쩌면 완벽은 존재하지 않을지도 모른다. 그런 까닭에 우리는 완벽에 도달하기 위해 열심히 노력한다. 이런 생각을 확인시켜준 개인적인 일화가 있다.

1998년 나는 바르셀로나 남쪽 카탈루냐 연안에 위치한 시제스의 폭스바겐 그룹 어드밴스드 디자인 스튜디오에서 근무했다. 나는 몇 달간 너무나 훌륭한 회사 차인 파사트 B5를 운전했다. 아름다운 메탈릭 일렉트릭 블루 색상의 파사트 B5는 알로이 휠로 되어 있었고, 편의 장치가 많았다. 파사트 B5는 볼프스부르크에서 폭스바겐의 디자인과 이미지를 완전히 탈바꿈시킨 하트무트 바르쿠스^{Hartmut Warkuss}가 이끈 사내 팀이 디자인한, 출시된 지 1년밖에 되지 않은 무척이나 매력적인 자동차였다. 전문가들은 형태의 순수함과 제조 품질에 깊은 인상을 받았다. 파사트 B5는 글로벌 자동차 디자인 트렌드 변화에 신호탄을 울렸다. 자동차 디자인에 바우하우스의 공식 원칙

을 적용한 훌륭한 사례였기에 전문가들에게 깊은 인상을 남길 만했다. 사실상 완벽에 가까웠다. 나는 파사트 B5를 정말 좋아했고, 훌륭한 디자인의 절대적인 기준으로 생각했다.

얼마 되지 않아 파사트 B5와 정반대의 이유로 기억에 남는 또 다른 자동차가 출시되었다. 그 주인공은 활기 넘치고 감성적인 디자인의 알파로메오 156으로, 중형 세단 시장에서 파사트 B5와 경쟁을 벌였다. 알파로메오 156은 알파로메오 스타일 센터장인 발터 드 실바^{Walter de Silva}의 지시로 볼프강 에거^{Wolfgang Egger}가 디자인했다.

알파로메오 156은 알파 팬들(그리고 다른 사람들)의 많은 사랑을 받았다. 육감적인 '라틴계' 형태 덕분에 스포티한 가치가 전면으로 부각되었다. 하지만 내 마음에는 들지 않았다. 과거 디자인을 참조한 모양이 마치 캐리커처같아 보였다. 1960년대 스포츠카에는 적합하지만, 중형 세단에는 다소 과한 듯했다. 그러나 그 점이 가장 거슬렸던 것은 아니다. 가장 많이 신경 쓰였던 부분은 보디 파트의 배열상 형태와 구성상 결점들, 왜곡된 일부 표면(의도적인지 아닌지 알 수 없지만)이었다. 파사트 B5는 완벽했지만 알파로메오 156은 그렇지 않았다. 그러나 운명은 내 생각을 바꾸려 했다.

가을의 어느 날, 나는 시제스 주변을 드라이브했다. 날씨는 이상하게 고요했다. 숨 막히게 아름다운 바로크 양식 건물인 성 바르톨로메오 교회 앞 공터에 파사트 B5를 주차했다. 너무나도 멋진 파사트 B5는 지중해의 태양 아래에서 교회와 흥미롭게 대조를 이루었다. 그 공터에는 다른 자동차가 한 대도 없었다.

한 시간 남짓 주변을 산책하고 돌아오니 파사트 B5 옆에 신형 알파로메오 156이 주차되어 있었다. 그 순간, 내 눈에서 파사트 B5가 사라졌다. 알파

폭스바겐 파사트 B5, 1996 / 알파로메오 156, 1997 / 성 바르톨로메오 교회, 스페인 ◀

- 커브 -

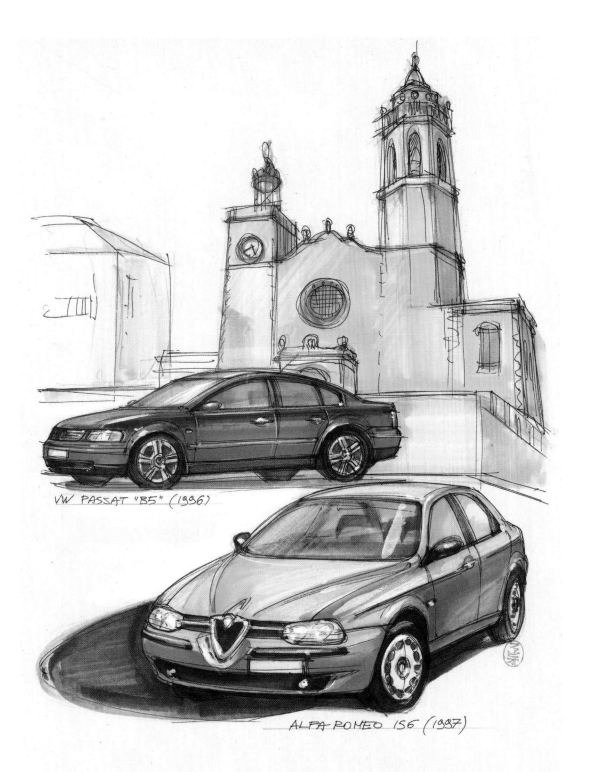

VW PASSAT "B5" (1996)

ALFA ROMEO 156 (1997)

로메오 156에만 눈길이 갔다. 알파로메오 156은 교회와 파사트 B5 사이에서 조명을 받는 디바처럼 보였다. 알파로메오 156의 형태는 다소 절제되지 않고 완벽하지 않았지만 파사트 B5의 시각적 임팩트를 뛰어넘었다. 나는 더 자세히 보기 위해 발길을 멈췄고, 그곳에서 얻은 디자인적인 교훈을 받아들였다. 완벽과 개성 사이의 차이점에 관한 교훈이었다. 물론 파사트 B5는 완벽했지만 알파로메오 156의 개성은 말로 표현할 수 없을 정도로 강렬했다. 오늘날 두 자동차 모두 잘 만든 자동차로 평가받고 있지만 당시에는 상반된 디자인의 사례였다.

절대적인 완벽을 추구하기 전에 전반적인 조화를 이루기 위해 노력해야 한다.

그날 나는 무엇을 배웠을까? 우리는 절대적인 완벽을 추구하기 전에 전반적인 조화를 이루기 위해 노력해야 한다. 그리고 매력은 항상 완벽과 연결된 것은 아니라는 점에서 '올바름'에 대해 이야기해야 한다. 오히려 반대로, 매력적인 배우의 다소 완벽하지 않은 얼굴이 번지르르한 패션 잡지에 나오는 완벽하지만 알려지지 않은 인물들보다 개성을 더욱 잘 표현하는 것처럼, 디자인의 미와 표현력이 명백히 상충하는 요소들 사이에서 성립된 완벽한 균형감 속에서 자발적인 '조화롭지 않은 모습'을 끌어낼 수도 있다. 불완전성이 자동차의 미학적 성공에 중요한 요소일 수 있지만, 불완전성에 도달하려면 정말 잘해야 한다.

자동차 디자인의 역사에서 완벽하지는 않지만 여전히 '옳은' 자동차들의 예를 많이 찾을 수 있다. 특히나 베르토네 모델^{Bertone model}들이 이러한 면에서 두드러진다. 그들의 특징은 전반적으로 간단한 조화에서 벗어나 생동감 넘치는 극단적인 방식으로 표현된다. (스트라토스 제로나 쿤타치 LP 500과 같이 절대적으로 완벽한 경우도 그렇다.)

디자인 회사 자가토^{Zagato}가 프랑스의 자동차 디자이너 로버트 오프런

Robert Opron과 함께 만든, 순전히 기능적인 투박함과 극단적인 비율 간의 균형으로 매력을 뽐내는 자동차들도 마찬가지다. 자가토의 악명 높은 알파로메오 SZ는 전반적으로 과장된 부조화와 당혹스러운 결점들(이런 결점들은 쳐다보기 힘들 정도였다)의 집합에서 강점과 독특한 특징을 찾을 수 있지만, 오늘날에도 여전히 많은 사람에게 사랑받고 있다.

피닌파리나의 조화로운 볼륨과 민감한 표면을 향한 탐구에 점점 더 많은 영감을 받은 것은 우연이 아니리라. (편견임을 인정한다.) 그들의 모델은 비율과 순수함, 현대성 사이에서 완벽하게 균형을 이루었고, 나는 이것들이 세계에서 이탈리아 디자인의 정수를 보여준다고 생각한다. 이러한 철학과 완벽히 일치하면서 나는 최고의 결과는 완벽함과 극도의 순수함이 작용할 때 얻을 수 있다고 믿었고, 우리는 맑고 선명한 개성을 전달할 수 있었다.

PININFARINA : ELEGANZA E

FERRARI 250 GT-LUSSO (1962)

ALFA ROMEO SPIDER "DUETTO" (1966

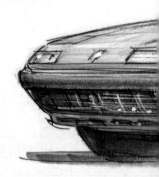

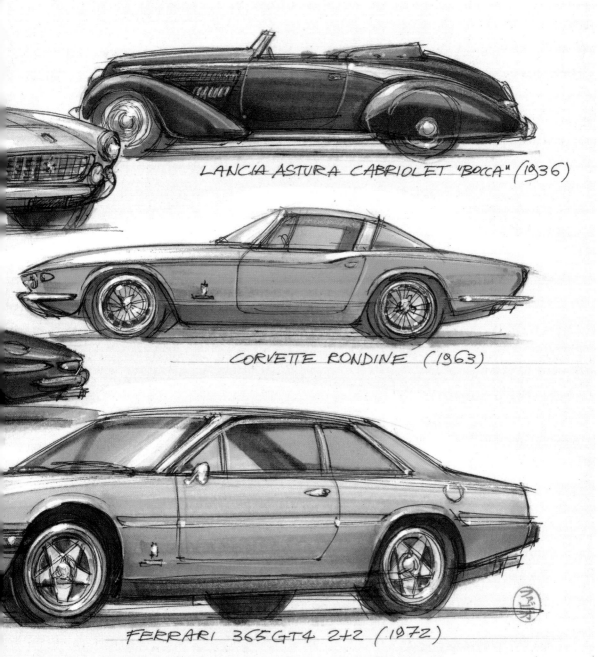

ZA DELLE LINEE

LANCIA ASTURA CABRIOLET "BOCCA" (1936)

CORVETTE RONDINE (1963)

FERRARI 365 GT4 2+2 (1972)

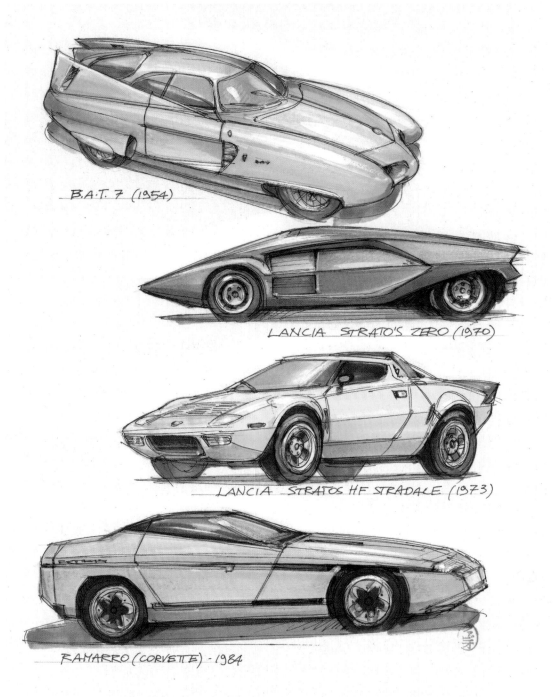

B.A.T. 7 (1954)

LANCIA STRATO'S ZERO (1970)

LANCIA STRATOS HF STRADALE (1973)

RAMARRO (CORVETTE) - 1984

BERTONE : CARATTERE E ESUBERANZA FORMALE

ALFA ROMEO GIULIA TZ (1963)

ALFA ROMEO JUNIOR ZAGATO (1969)

ALFA ROMEO SZ (1989)

ZAGATO MOSTRO MASERATI (2015)

ZAGATO: AERODINAMICA E FUNZIONALITA' SPARTANA

자가토 스타일: 기능적인 투박함과 극단적인 비율 간의 균형 ▲

게도 Ghëddo

"테크닉만 중요시했다면 자동차는 못생겼을 것이다."

- 바티스타 피닌파리나 Battista Pininfarina

자동차를 '제대로' 만드는 비결은 말로 설명하기도, 찾기도 어렵다. 그 비결을 설명하기 위해 피에몬테(이탈리아 북서부에 위치해 있으며 주도는 토리노다-옮긴이)의 '게도'라는 단어를 빌려올 수밖에 없다. 토리노에서 일하게 된다면 모델을 제작하거나 표면을 다듬을 때 "게도가 빠졌다", "게도를 더해야 한다"라는 말을 듣게 될 것이다.

그렇다면 게도란 정확히 무엇일까? 이 용어는 민속춤의 변증법적 은어에서 유래했을 것이라 추측한다. 음악가들 사이에 진정한 일체감과 조화를 이룬 상태뿐 아니라 댄서들의 조율과 완벽한 이해를 가리키는 용어로, 개인의 능력을 넘어선 수준과 감정으로 그들의 기술을 보여줄 수 있다. 이런 경우 사람들은 이렇게 말한다.

"A l'han prope an bel ghëddo!"

'그들의 게도는 정말 훌륭하군요!'라는 뜻이다. 이처럼 완벽한 순간에 느끼는 감정을 어떻게 해석할까? 어쩌면 영어로 '그루브 groove'나 '바이브 vibe'라는 단어가 적합할지도 모른다. 눈을 뗄 수 없고, 눈에 보이지 않는 감정! 어찌 됐든 게도는 말로 설명하기보다 마음으로 느끼는 편이 더 쉽다.

자동차 디자인에서 볼륨이나 표면의 형태를 다룰 때도 같은 상황이 벌어진다. 게도가 있다면, 바로 보고 즉시 이해한다. 그러나 또 다르게 이해할 방식은 게도가 없을 때 더 분명하다. 표면이 완벽하지만, 사물에 생명을 불어넣는 무엇인가가 빠져 있다. 어느 시점에 모델의 형태에 게도를 더할지

- 커브 -

알아야 한다. 어쩌면 몇 차례의 능숙한 주걱질이면 최종 품질을 얻을 수도 있다. 게도를 측정할 수는 없지만, 밀리미터의 소수점 단위만으로도 단순한 표면을 다르게 변신시켜 보는 사람의 눈과 마음을 충분히 매료시킬 것이라 확신한다.

그것을 정확하게 정의하거나 수치화할 수는 없지만, 내 경험상 확실히 게도는 있으며, 재능 있는 전문 모델러들의 손과 섬세함에서도 게도를 찾을 수 있다. 그들은 수십 년간 자동차의 소재와 형태 분야에 종사한 전문가들로, 사람의 경험과 손의 감각을 통해서만 도달할 수 있는 감각적인 완벽을 추구한다.

제8장

형태의 리듬

THE RHYTHM OF FORMS

"아름다움이란 유한과 무한을
적절한 비율로 혼합하는 것이다."

- 플라톤Platon

자동차를 디자인하는 과정에서 중요한 문제 중 하나는 자동차의 형태를 구성하는 요소들을 파악하고 구분하는 일이다. 이 일은 오케스트라에서 지휘자가 각 악기의 역할을 구분하는 것과 같다. 여러 이유에서 이 일을 하는 방법을 아는 것은 매우 중요하다.

우선, 디자인과 개발 단계에서 다양한 일정과 우선순위가 개입된다. 경험이 부족한 디자이너들이 동시에 여러 요소를 처리하려다 혼란을 일으키는 경우를 종종 보았다. 노련한 전문가 역시 주요 업무를 확정 짓기도 전에 중요하지도 않은 세부 사항에 집중하는 모습을 보이기도 한다. 따라서 불필요한 혼란을 잠재우고 시간 낭비를 하지 않으려면 처음부터 한 번에 한 가지씩, 올바른 순서대로 일을 처리하는 것이 좋다.

비율과 표면

모든 것은 비율에서 시작한다. 최고의 재단사는 최상의 천으로 최상의 옷을

만들 수 있지만, 그 옷을 입는 사람이 키도 작고 안짱다리라면 미국의 유명 배우 조지 클루니$^{George Clooney}$처럼 스타일리시하게 보일 가능성이 없다. 만일 우리에게 명백한 비율 문제가 있다면, 분명 아름다운 옷은 비율 문제를 바로잡지 못할 것이다.

수십 년 전 한 프랑스 자동차 제조사의 디자인 부서가 'habiller le bossu(곱사등이에게 옷을 입히다)'라는, 정치적으로 적절하지 않은 표현을 사용해 비율에 맞지 않는 패키지를 적용해야 하는 디자인을 지칭했다는 사실은 결코 우연이 아니다.

단언컨대 끔찍한 아키텍처를 가진 자동차를 걸작으로 만들 수 있는 디자인 천재는 이 세상에 존재하지 않는다. 자동차의 비율은 최종 미학에 큰 영향을 미치며 자동차를 구성하는 모든 개별 요소의 부피에서 나온다. 물론 실내 공간, 전면부, 후면부, 축거, 오버행, 글레이징glazing과 나머지 차체의 비율, 휠의 크기와 위치, 무엇보다도 측면 프로파일과 측면 단면도들과 모두 관련 있고 통합되어 있다.

자동차의 전체 비율이 적절한지를 확인하기 위해 휠 크기를 '측량 단위'로 사용하는 이론은 자동차 디자인 미디어에서 종종 볼 수 있다. 그러나 이런 이론은 피상적이며 결함이 있다. 자동차에 '좋은' 비율을 달성하겠다는 목적만으로 휠의 지름만 강조하기 때문이다. 현대 자동차 디자인은 여기에 상당히 집착하고 있으며, 이 이론에 이의를 제기하려면 작은 휠이지만 미학적 힘이 있는 오리지널 미니Mini와 같은 모델을 떠올리기만 해도 된다.

그리고 이것이 전부가 아니다. 1950년대부터 1970년대까지의 최고 자동차의 대부분은 오늘날 디자이너들의 기대와 다르게 휠과 림의 지름이 매우 작았다. 이들은 피아트 500에 24인치 휠까지 장착하려 했다. 물론 오늘날

<div align="right">

비율은 자동차 구성의 결과다. ◀

</div>

- 커브 -

RENAULT VEL-SATIS (2002)

?

⊗ IL VERO PROBLEMA NON È IL VESTITO...

MERCEDES BENZ CLS (2004)

?

커다란 자동차보다 전반적으로 크기가 작긴 했다. 그러나 현대의 미니 컨트리맨의 크기가 1980년대의 르노 에스파스 정도 된다는 사실을 알고 있는가? 휠을 더 크게 만들기보다 자동차의 크기를 줄이는 편이 더 생산적일 것이다.

따라서 전고, 전장, 전폭의 비율이 우리가 생각하는 자동차의 유형에 잘 맞는지 이해하면서 오버사이즈 휠을 사용할 뿐 아니라, 구성 요소 간의 전체적인 조화를 이루는 것이 중요하다. 일반적으로 제한된 창문 공간과 커다란 휠이 달린 낮은 프로파일의 자동차는 역동적이고 스포티한 인상을 자아내는 것이 사실이지만, 도시형 기능성 자동차에 이런 특징을 적용할 이유가 있을까? 이름을 거론하진 않겠지만, 오늘날 이렇게 생긴 SUV가 꽤 많다.

또 다른 예로, 디자이너들이 매우 짧은 오버행을 추구하며 차체의 코너에 휠을 세팅하는 경우가 많다. 소형 해치백의 경우에는 분명 타당한 원칙이지만, 우아한 5미터 세단에는 타당성이 떨어진다.

어떤 것을 피해야 할지 계속 이야기해보자. 프런트 오버행과 리어 오버행 사이에 지나치게 비슷한 대칭과 비율, 자동차 차체에서 지나치게 중심에 위치한 실내 공간은 적절하지 않다. 전체 자동차에서 축거의 길이와 비율, 위치도 매우 중요하다. 정적이고 대칭적인 균형이 아니라 부피감의 동적인 균형은 항상 우리의 시선 안에 있어야 한다. 이것이 자동차의 기계식 부품의 진정한 정수를 담고 있는 요소다. 후륜구동 종치엔진의 경우 전면의 짧은 오버행과 후면의 긴 오버행과 셋백 캡^{set-back cab}이, 전륜 횡치엔진의 경우 더욱 돌출된 프런트 오버행, 약간 앞을 향하는 캡, 상당히 작은 후면부가 보다 효과적이고 논리적일 것이다. 전자의 경우, 자동차는 속도감과 공기역학 운동을 표현할 것이며, 후자의 경우 급가속으로 앞을 향해 돌진한다는

여기 뭐라고 적어야할지 판단X, 역자님께 문의 바람 ◀

- 커브 -

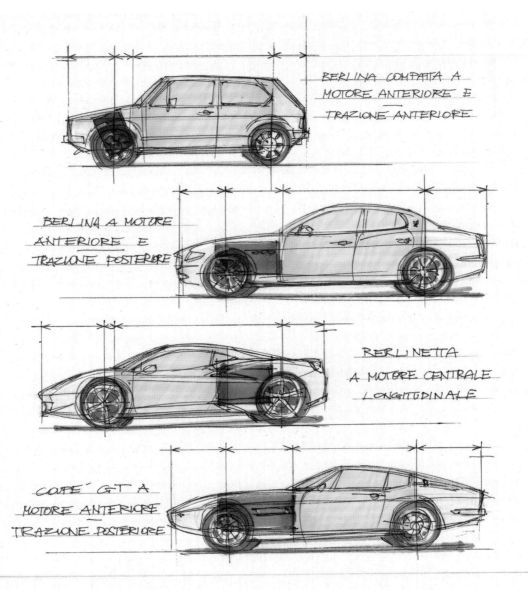

BERLINA COMPATTA A
MOTORE ANTERIORE E
TRAZIONE ANTERIORE

BERLINA A MOTORE
ANTERIORE E
TRAZIONE POSTERIORE

BERLINETTA
A MOTORE CENTRALE
LONGITUDINALE

COUPÉ GT A
MOTORE ANTERIORE
TRAZIONE POSTERIORE

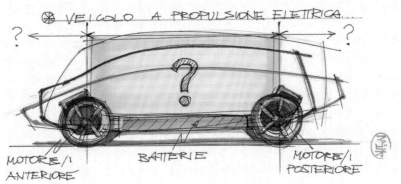

⊕ VEICOLO A PROPULSIONE ELETTRICA

? ?

MOTORE/I
ANTERIORE

BATTERIE

MOTORE/I
POSTERIORE

인상을 전달할 것이다.

지금까지 매우 일반적인 예를 제시했지만 하이브리드차, 전기차 등 다른 새로운 기술에 반영하기 시작하면 상황은 더욱 복잡해진다. 이들 차량은 아키텍처와 무게 분산의 원칙이 완전히 다르고, 훨씬 더 가변적이기 때문이다.

자동차나 스타일 이면에 적용된 기술과 상관없이 우리에게는 언제나 비율이 최우선순위가 되어야 한다. 이것이 명백한 진실이다. 모델을 평가하고 비율을 수정하고 난 뒤에야 점진적인 개발과 서로 교차하는 면들의 우선순위를 이해하며 표면 작업을 시작할 수 있다. 교차하는 면은 많은 디자이너가 가장 어려워하는 문제 중 하나다. 클레이와 같은 소재로 소프트 모델링을 한 경험이 적은 디자이너들이, 그중에서도 물리적 모델링을 한 직접적인 경험이 전혀 없는 디자이너들이 특히나 힘들어한다.

나무, 회반죽, 에폭시 수지와 같이 딱딱한 소재로 모델링을 하면, 모델들은 마치 서로 만나는 반지름이 없는 것처럼 공간에서 두 표면이 만나는 점들, 소위 '이론

ERWIN WURM - FAT C

MAZDA RX- VISION (2
"KODO" DESIGN

126

- 커브 -

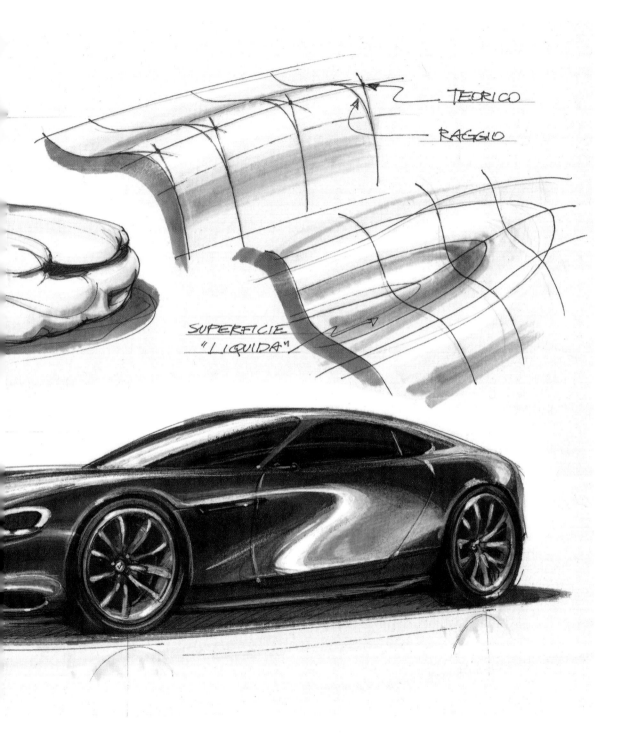

TEORICO

RAGGIO

SUPERFICIE
"LIQUIDA"

O 이론과 액체 형태로 제작된 외형 ▲

theoreticals'을 사용해 기하학적으로 만들어졌다. 변화들과 교차하는 면에 의해 만들어진 선의 방향을 표시해 모서리를 없애 만들었다.

반면 클레이를 사용하면 면과 면 사이의 흐름을 방해하지 않고 차체 전체에 영향을 미치면서 소재의 부드러움 덕분에 선을 수정할 필요 없이 면에서 쉽게 작업을 할 수 있다. 상황에 따라 형태의 자유도가 늘어나기 때문에 장점이 될 수도 있고(가장 최근의 콘셉트카에서 마쓰다 디자이너들이 만든 멋진 유기체 표면을 생각해보자), 1980년대 말부터 1990년대 초까지 미국과 일본의 자동차에서 많이 발견된 특징인 구조와 모양이 없는 바퀴 달린 부드러운 감자 같은 형태의 자동차를 생산할 위험이 있다는 단점이 존재하기도 한다.

그러나 이것이 클레이 모델링에만 국한된 문제는 아니다. 오늘날 디지털 모델의 발전으로 비슷한 상황이 나타나고 있다. 사용되는 소프트웨어 기술들(polygonal, nurbs, sub-division 등)의 차이점은 피지컬 모델링 방법들과 비슷한 구성을 포함하기 때문이다.

긴장감과 리듬감

표면에서 고려해야 할 사항은 2가지로, 그것은 바로 긴장감과 리듬감이다. 둘 다 경험을 바탕으로 하며, 명확하게 정의하기 어렵다는 점에서 약간은 수수께끼와도 같지만 2가지 개념이 무엇을 나타내는지 더욱 구체적으로 알아보자.

우선 긴장감에 대해 알아보자. 아름답게 볼록한 표면은 팽팽하고 점진적이며 아름다운 자동차 차체의 핵심 요소 중 하나다. 자동차의 표면은 사람이나 동물의 피부와 같다. 적당히 팽팽하고 점진적이며, 운동선수나 경주마의 몸처럼 활력과 긴장감, 역동성을 표출한다. 반대로 자동차의 표면이

- 커브 -

지나치게 탄력이 없고 건조하고 딱딱하다면 병에 걸린 듯한 느낌을 전달할 가능성이 크다.

이러한 느낌을 의도적으로 표현한 예로 호주의 화가 어윈 부름^{Erwin Wurm}의 '팻카^{FatCars}'를 들 수 있다. 그는 현대 소비자 사회를 비판하기 위해 저렴한 양산차를 기이하면서도 뚱뚱한 사물로 변신시켰다. 그러나 표현의 긴장감을 어떻게 표현할지 방법을 아는 것만으로는 충분하지 않다. 표면 흐름의 리듬감과 연속성을 관리할 수 있어야 한다. 어쩌면 이 개념은 여전히 명확하거나 분명하지 않다.

이번에는 리듬감이다. 리듬이란, 반복된 규칙성이나 통제되지 않은 이질성을 피하면서 표면의 순서와 차체 반경의 다양한 긴장감을 의미한다. 실제로 모델을 만들 때 비슷한 곡률을 가진 인접한 표면을 피하거나, 같은 값을 가진 반경이나 모서리 가까이에서 반복을 피하는 것이 좋다. 곡선의 완전한 표면은 팽팽한 표면이나 가장자리가 약간 오목한 표면 옆에 나란히 있을 때 시선을 더욱 사로잡는다. 같은 방식으로, 넉넉한 곡면의 만남은 두 면이 만나는 날이 선 모서리를 완벽하게 강조한다. 리듬이라는 개념은 바람이 사막의 모래 언덕 모양을 만들거나, 개울의 불규칙한 연속성과 같이 차체의 긴장감, 부드러움, 모서리의 연속과 요소들의 자연스러운 흐름을 제대로 조절하는 방법을 아는 것을 말한다.

표면 리듬의 또 다른 중요한 점은 선과 선 또는 인접한 차체면 사이의 거리가 너무 비슷한 것은 피하는 것이다. 예를 들어, 사이드 패널의 중간을 50:50으로 가로지르는 캐릭터 라인으로 나누지 않는 것이 가장 좋다. 60:40, 70:30의 비율이 훨씬 더 역동적이고 눈이 즐겁다.

또 하나의 중요한 점은 선들이 지나치게 강조된 또는 반복적인 유사성을 피해야 한다는 것이다. 형태나 면에 더욱 역동적인 효과를 주려면 선들

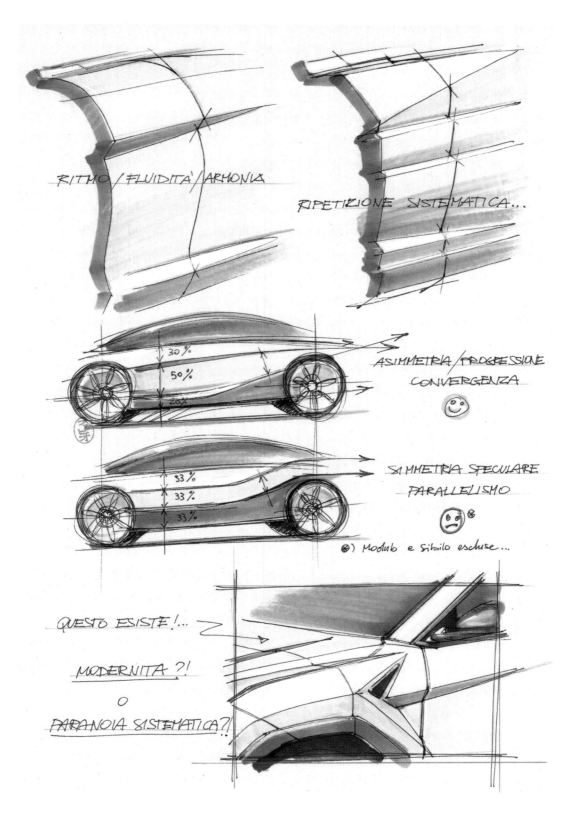

RITMO / FLUIDITÀ / ARMONIA

RIPETIZIONE SISTEMATICA...

ASIMMETRIA / PROGRESSIONE
CONVERGENZA

30 %
50 %
20%

SIMMETRIA SPECULARE
PARALLELISMO

53 %
33 %
33 %

⊗) Modulo e Sibilo escluse...

QUESTO ESISTE! ...

MODERNITA ?!

O

PARANOIA SISTEMATICA?!

이 모이거나 흩어지는 데 주력하는 것이 최고다. 그렇지 않으면 극도로 노후화되었다는 느낌이 상당히 평면적인 느낌을 전달하는 반복되는 형태를 구현할 위험이 있기 때문이다.

전체 원칙은 너무 반복되거나 기계적인 모습은 피해야 한다는 것이다. 파올로 마틴의 모듈로나 마르첼로 간디니의 시빌로처럼 의도적인 것이 아니라면 반드시 피해야 한다. 그들은 전적으로 잘 통제하고 있다.

그러나 안타깝게도 오늘날 일부 거대 자동차 기업의 디자인 부서는 이런 기준을 사실상 무시하고 있다. 날카로운 모서리가 지배적이고, 선들은 매우 작은 반경으로 점차 깨끗하고 정밀하게 만들어지고 있다. 마치 디자이너들이 시트 메탈을 압축하는 경쟁을 벌이는 것 같다. 그렇다고 해서 오해는 말자. 이러한 종류의 모양을 만들려면 상당한 기술적 능력이 필요하다. 하지만 가장 날카롭고 가장 네모난 선들은 우스꽝스러울 정도이며, 일부 디자이너는 자신의 개성을 잃고 말았다.

우리가 디자인하는 것은 자동차이지 부엌칼이 아니다. 많은 사람이 흥분해 차체의 모든 선을 날카로운 날처럼 바꾸었다. 흐르는 형태에는 전혀 관심이 없다. 그 결과, 각지고 공격적인 이미지가 (성격상 관습에 순응하는) 세계 자동차 디자인 산업에 영향을 미쳤다.

똑같은 스타일 트렌드인 각진 디자인이 미래적인 디자인이 아닌 불편하고 불친절한 디자인을 의미하는 자동차 인테리어에 적용되면 문제는 더욱 자명해진다. 실제로 인테리어 디자인에 같은 기준이 적용되었다. 리듬은 마감(글로시하고 매트)과 대조되고, 보완적인 색상을 띤 소재를 사용해 부드러운 면을 딱딱한 면과 함께 배치해 만들어진다. 자동차의 인테리어 공간은 가득 차고 텅 빈 볼륨의 변화를 제시해야 한다. 이것들이 능숙한 자동차 인테리

▶ 조화와 반복성 속 형태의 리듬

어 디자이너의 기본 재료가 되어야 한다.

각에 진심인 사람들은 삐쭉삐쭉하고 날카로운 형태를 지나치게 사용해 공기역학, 기능성, 시각적인 면에서 터무니없는 결과를 만들어낸 오토바이 디자인에도 침투했다. 자동차든 오토바이든 차체 작업이든 인테리어든 형태의 조화는 항상 교차가 결정한다. 긍정적이든 부정적이든 모든 교차는 부드러움에서 각진 영역으로 자연스럽게 흘러가지 않고 날카로운 가장자리와 만나게 된다. 반면 다양한 변화를 만들어 형태의 프로파일과 형태의 표현 방식을 높인다. 둘의 차이는 리드미컬하고 즐거운 음악을 듣거나 음의 높낮이가 없고 단조로우며 템포 변화가 전혀 없는 음악을 듣는 것의 차이와 정확히 똑같다.

작은 악마들

독일의 건축가이자 디자이너 루트비히 미스 판 데어 로에Ludwig Mies van der Rohe는 이렇게 말했다.

"신은 디테일에 있다."

하지만 내가 생각하기에 악마는 디테일에 숨는 데 전혀 거부감이 없다. 물론 디테일은 매우 중요하지만, 과하지 않는 것이 무엇보다 중요하다. 디테일이 모든 것을 망칠 수도 있고, 결과적으로 문제의 원인이 되기도 하기 때문이다.

최근 디테일에 집중하는 경향이 위험할 정도로 통제를 벗어났다. 그로 인해 우리는 르네상스 시대의 금 세공사가 조각한 것 같은 헤드램프를 보게 되었다. 갈수록 복잡하고 화려한 그릴과 림, 공상과학 같은 기기들, 끝없이 세공한 핸들과 제어 장치에 이르기까지 하나씩 떼어놓고 보면 모두 기

- 커브 -

술의 명작으로 생각할 수 있지만, 전체적으로 보면 복잡한 형태가 지나치게 많다.

이는 새로운 디지털 디자인 기술로 나타난 놀라운 잠재력의 결과로, 지금까지 보거나 상상할 수 없었던 복잡성의 문을 열었다. 게다가 대기업의 디자인 센터가 점차 전문화되었다. 자동차의 부품이나 액세서리를 개발하는 전담 부서가 생겨났고, 기술적 복잡성 때문에 부품과 액세서리 개발이 그 자체의 디자인 프로젝트로 변모했다. 경우에 따라 헤드램프와 같은 부품이 기술적으로 더욱 복잡해져 개발 기간이 길어지면 전체 자동차 프로젝트 일정에 영향을 미칠 수 있다.

그러나 개별 부품을 넘어 전체 자동차에는 수없이 많은 작은 악마가 숨어 있다. 현대 자동차 디자인을 압도하고 잠식시킨 모서리의 쓰나미 외에도, 최근 들어 겉으로 보기에는 외장과 내장에 무작위로 집어넣은 것처럼 보이는 복잡한 파라메트릭 표면이 침범하고 있다. 이 새로운 특징은 건물 디자인에 무분별적으로 디지털 기술이 사용된 결과, 20년 넘게 현대 건축의 특징이 된 극단적인 트렌드가 자동차 디자인에 직접적으로 적용된 것이다. 보기에는 분열된 기하학적 형태가 매력적이지만, 이들은 사실상 현대 세상의 디지털 복잡성을 나타내는 전형적인 비전일 뿐이다. 물론, 현실은 그렇지 않다. 현대성은 복잡한 면을 남용할 뿐만 아니라, 삼각형과 다각형은 자동차 디자이너에게 일종의 애착 물건과 같다. 필요는 없지만, 남들이 넣으면 나도 넣는다.

그러나 현대성은 정확히 그 반대다. 갈수록 복잡한 우주의 표현을 최대한 절제하며 불필요한 디테일을 최소한으로 줄인다. 어쩌면 자동차에만 국한되지는 않을 것이다.

제9장

프로처럼 실수하라

MAKE MISTAKES LIKE A PRO

디자이너 필립 스탁$^{Philippe\ starck}$의 알레시Alessi 레몬 착즙기를 알고 있는가? 그것은 1990년대 디자인의 아이콘이었고, 장난스럽고 형식주의적인 디자인 접근 방식의 혁명이었다.

　　레몬 착즙기는 모든 디자인 박물관에 전시되었지만 그것을 본래 용도로 사용하는 사람은, 즉 주스를 만드는 데 사용하는 사람은 많지 않다. 당시 일본 디자인 잡지 《AXIS》에 실린 한 기사는 레몬 착즙기를 가진 사람들에게 실제로 그것을 어떤 용도로 사용하는지 물었다. 주방 장식품, 코트 걸이, 모자 걸이로 사용한다는 사람들의 대답은 디자이너가 만든 창조물의 미학적 기능을 부각했다. 그렇다면 그 물건은 정말 무엇이었을까?

　　의도한 기능을 완전히 배신한 디자인의 의미에 관한 생각은 차치하고, 특정 용도로 고안되었지만 다른 용도로 사용되는 물건들을 조사하는 일은 나에게 매우 흥미로웠다. 제품의 원래 의미를 재해석해 다른 의미를 부여하는 것은 창의성의 한 형태로, 다다이즘적 레디메이드$^{ready-made}$(현대 미술에서 하나의 오브제로 보는 기성품을 의미-옮긴이)와 그 장르의 절대적인 마스터인 아킬

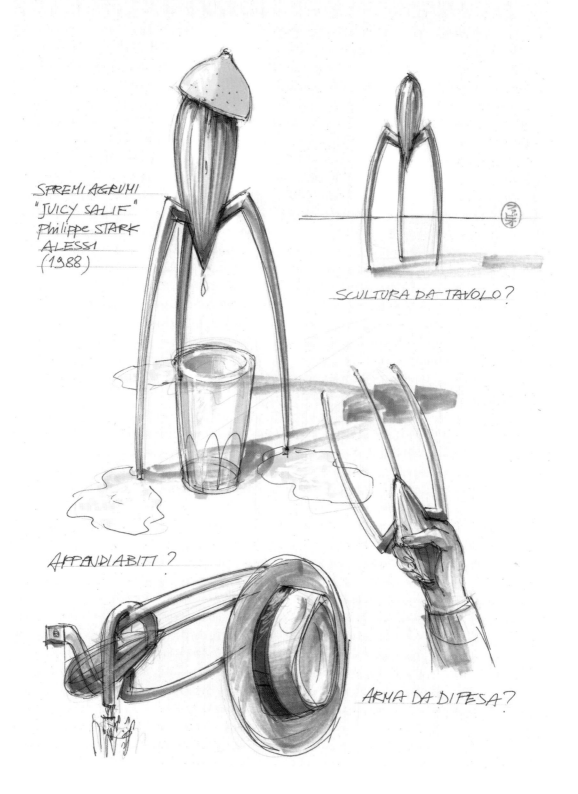

SPREMI AGRUMI
"JUICY SALIF"
Philippe STARK
ALESSI
(1988)

SCULTURA DA TAVOLO?

APPENDIABITI?

ARMA DA DIFESA?

레 카스티글리오니^{Achille Castiglioni}의 작품을 떠올리게 한다.

이러한 종류의 추론을 자동차 디자인에 적용하는 것은 더 큰 문제다. 자동차는 뒤집기 쉽지 않고 장식품으로 사용하거나 거꾸로 운전하기 어렵다. 그러나 우리는 물리적으로 그리고 비유적으로 시선의 각도를 바꾸어 우리가 하는 일을 더욱 정확하게 이해하기 위해 우리가 만드는 형태에 의문을 품을 수 있다. 예를 들어, 앞서 드로잉 도면을 돌려 비율과 선들의 방향을 확인하는 것은 통상적인 방법이라고 이야기했다.

2000년 중반, 나는 르노 디자인 센터에서 패트릭 르 케망과 함께 일했다. 그는 새 프로젝트를 시작할 때마다 '중국 초상^{portrait chinois}'을 그릴 것을 권했다. 이는 형태를 정의하는 작업을 시작하기 전에 마치 다른 사물인 양 최종 제품의 이미지를 볼 수 있게 하는 훈련이다. 예를 들어, 만일 우리의 자동차가 과일이라면? 동물이라면? 이런 상상을 하는 것이다. 그러나 흥미로운 점은 그와 정반대로 했다는 것이다. 최대한 무엇이 아닌지를 파악하려 했다. 정확하게 피해야 하는 부분이 무엇인지를 정의함으로써 달성하려는 목표에 집중력을 높이고, 창의적인 여정의 방향을 보다 효과적이고 구체적으로 정할 수 있다.

때로는 무엇을 하지 말아야 할지 아는 것이 무엇을 할지 아는 것보다 더 중요하다.

때로는 무엇을 하지 말아야 할지 아는 것이 무엇을 할지 아는 것보다 더 중요하다. 2016년 제네바 모터쇼에서 선보인 피닌파리나 H2 스피드 콘셉트카를 디자인할 때 이러한 원칙을 적용했다. H2 스피드는 세계 최초의 고성능 수소 트랙카로, 생태학적으로 완전한 실험용 자동차였다. 배기가스로 수증기만 배출하고, 최고 속도는 시속 300킬로미터였다. 혁신적인 기술에 기반한 프로젝트였다. 일정은 매

▶ 필립 스탁, 주시 살리프, 알레시, 1990

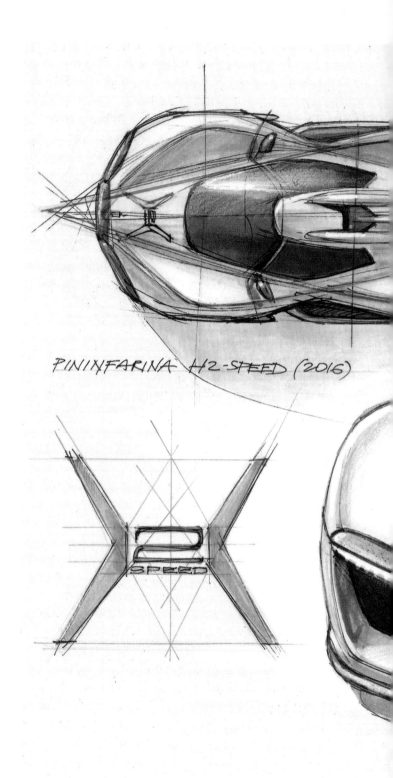

PININXFARINA H2-SPEED (2016)

피닌파리나 H2 스피드 콘셉트카, 2016 ◀

우 촉박했다. 프로토타입을 완성하는 데 불과 5개월밖에 시간이 없었다. 상당히 이례적인 프로젝트였고, 그만큼 이례적인 방식으로 관리할 수밖에 없었다. 우리는 아름답고 효과적이면서 공기역학적인 차체를 디자인하는 것은 물론, 수소 기술의 제약을 최대한 효과적으로 해석해야 했다.

무척이나 어려운 프로젝트였지만 너무나 재미있었다. 나는 가장 극단적인 가설조차 제약을 두지 않으면서 해당 팀의 창의력에 재량권을 주었고, 젊은 디자이너들에게 우리가 스케치한 다양한 아키텍처에 적용할 수 있는 스타일 솔루션을 찾으라고 주문했다. 디자이너들이 원하는 대로 표현할 수 있는 자유를 준 것이다.

그런데 그 팀은 순수 창작자인 디자이너로만 구성되어 있었다. 나는 그들만으로는 충분하지 않다고 생각했다. 그래서 프로젝트 디자인 매니저, 기술자, 디지털 모델러, 전문 디자이너로 구성된 혼합팀을 꾸려 매우 콘셉트적인 접근법을 병행해 프로젝트를 진행하는 것이 좋겠다고 판단했다. 그들의 목표는 기계적인 부품을 통합하고 실시간으로 모든 것을 검증하면서 가상 3D로 H2 스피드에 대해 입체적인 연구를 진행하는 것이었다. 물론 내가 서로 다르지만 평행하게 진행되는 두 팀을 관리하고 이끌었다.

젊은 디자이너들에게 원하는 대로 마음껏 할 수 있는 재량권을 주자 그들은 제안된 주제에서 벗어나 확실히 혁신적이고 매력적인 미적 솔루션을 제안했다. 그러나 우리가 가지고 있는 기술로는 실현 가능성이 거의 없었다. 실제로 H2 스피드는 무게가 70킬로그램 정도 나가는 탄소강화실린더 2~3개를 나누어 쓰기 위해 700바로 압축한 수소가 200리터 이상 필요했다. 혼합팀은 이 문제를 완전히 인식했고, 어쩌면 자신의 창의력에 압도되지 않았기에 불과 며칠 만에 상당히 흥미로운 볼륨을 제시했다. 수소탱크의 치수와 수소탱크의 위치, 방법을 이미 해결한 상태였다.

한마디로 우리는 프로젝트의 새로운 모멘텀을 얻었고, 그 결과 매우 이상한 기술적 제약을 보석 같은 디자인으로 탈바꿈할 수 있었다. 전문 디자이너가 컴퓨터에서 오버헤드 뷰로 보던 중 H2 스피드가 2개의 겹치는 마름모꼴로 구성되어 있다는 사실을 깨달으면서 또 다른 돌파구가 마련되었다. 평면도에서 2개의 마름모꼴은 겹쳐져 있었고, 2개의 측면 탱크는 가려져 있지 않았다. 동시에 그 둘의 교차가 승객 공간의 면을 정의했다. 이렇게 디자인의 핵심을 찾은 것이다.

젊은 디자이너들이 진행한 스타일링 연구에서 영감을 얻어 이제 미학적으로 다듬고 디테일들을 취합하기만 하면 되었다. 프로토타입은 일정보다 조금 빠르게 완성되었다. 정말 드문 일이었다. H2 스피드는 제네바 모터쇼에서 호평을 받았고, 미국의 자동차 전문 매체 '오토모빌 매거진'으로부터 올해 최고의 콘셉트 상을 받았다.

사물을 다른 방식으로 보면 진부함과 몸에 밴 습관을 벗어던질 수 있다.

H2 스피드 프로젝트 스토리는 친숙하지 않은 각도에서 사물을 보는 능력이 매우 중요하며, 사물을 다른 방식으로 보면 진부함과 몸에 밴 습관을 벗어던질 수 있다는 사실을 알려준다. 이는 모든 디자이너가 모든 분야의 트렌드와 관련해 자연스럽게 취해야 하는 태도다. 그러나 안타깝게도 늘 그렇게 하지는 못한다. 자동차 디자인 학교를 방문해 학생들의 작업물을 보면 획일성이 위험이 아닌 현실이라는 사실을 쉽게 알 수 있다. 관습과 일시적인 유행에서 벗어나는 것은 모든 디자이너의 본능적인 반응이어야 한다. 물론 이 모든 것은 상식선에서 해야 한다. 독창적인 선동가처럼 보이고 싶어 터무니없는 제안을 하는 것은 창의적인 것과 다르다.

그러나 좋은 선동가도 있다. 프랑스는 좋은 선동가를 조금은 알고 있다. 프랑스 문화는 개인주의와 독창성을 높이 평가한다. 다른 세상과 다르다는

VOISIN C28 AEROSPORT (1935)

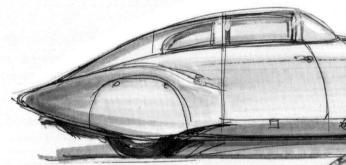

HISPANO-SUIZA DUBONNET XENIA (1938)

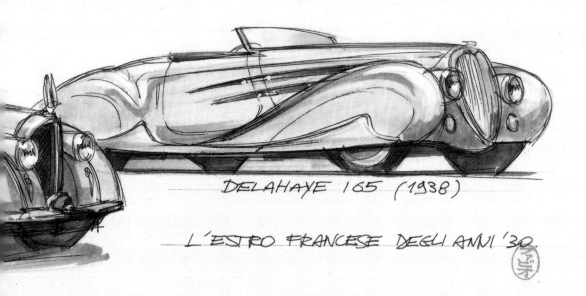

DELAHAYE 165 (1938)

L'ESTRO FRANCESE DEGLI ANNI '30.

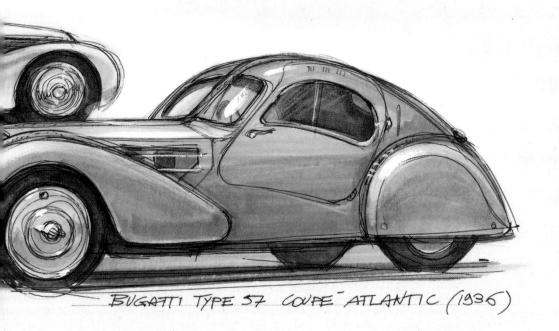

BUGATTI TYPE 57 COUPÉ ATLANTIC (1936)

소위 '프랑스 예외주의'는 자동차 디자인에도 잘 드러난다. 이탈리아 디자인은 스포티함, 우아한 비율, 스타일 혁신으로, 독일 디자인은 품질과 단단함으로, 일본 디자인은 디테일한 정밀함으로 알려졌다면 프랑스 디자인은 독창성과 관습 타파로 알려졌다.

이는 상투적인 말이 아니다. 그 안에 많은 진실이 담겨 있다. 자동차 역사 초창기에도 프랑스 디자인에는 형태와 기능 면에서 인습을 타파하는 선택들이 두드러졌다. 루이 르노Louis Renault와 가브리엘 부아쟁Gabriel Voisin의 기술 혁신이나, 에토레 부가티Ettore Bugatti의 작품이나, 보다 일반적으로 1930년대의 위대한 카로세리 프랑세즈Carrosserie Francaise를 생각해보자. (피닌파리나가 50년이 넘게 디자인한 푸조는 항상 그보다 더 고전적이고 우아했지만) 시트로엥과 르노의 혁명적인 모델들 그리고 최근의 르노 16, 르노 5, 르노 에스파스, 르노 트윙고를 생각해보자.

그들은 모두 자동차를 해석하는 새로운 방식을 기대하면서 의도적으로 일반적인 대세를 거스르는 디자인을 표방한다. 그렇다면 왜 프랑스에서 이런 일이 발생했을까? 왜 하필이면 프랑스일까? 최근까지도 프랑스 디자이너들은 예술 교육을 받았고, 엔지니어들은 항공 연구의 영향을 강렬하게 받았다. 그리고 내가 생각하기에 프랑스 문화 DNA에는 다른 사람들이 하는 것과 반대로 하고자 하는 타고난 욕구인 일종의 '혁명정신'이 있기 때문인 듯하다.

이러한 요소들이 합쳐져 부가티 아틀란틱이나 시트로엥 DS와 같은 최고의 걸작품들이 만들어졌다. 장 부가티Jean Bugatti, 플라미니오 베르토니와 같은 이탈리아 태생 디자이너들이 디자인했지만, 고유한 형태와 독창적인 솔루션을 중시하는 프랑스 문화를 여전히 완벽하게 표현하고 있다.

르노, 자동차 디자인 역사상 가장 혁명적인 브랜드 ◀

- 커브 -

RENAULT : UN MARCHIO RIVOLUZIONARIO

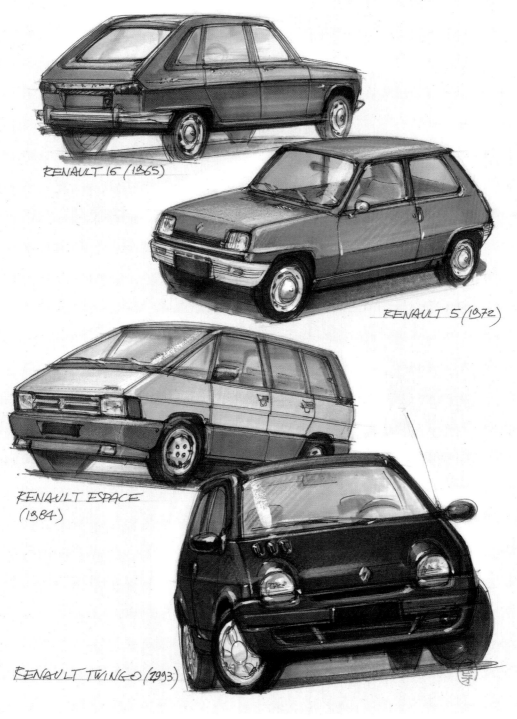

RENAULT 16 (1965)

RENAULT 5 (1972)

RENAULT ESPACE
(1984)

RENAULT TWINGO (1993)

그러나 프랑스 디자인의 역사는 걸작품에만 국한되지 않는다. 공기역학적 버블 형태의 차, 오목한 면을 가진 차, 앞좌석이 3개인 차, 그 외에도 기이한 정도는 아니지만 확실히 평범하지 않은 기술적·스타일적 선택을 한 차 등 수십 종의 별난 자동차를 만들어냈다.

매우 창의적인 나의 동료는 자동차 디자이너로서 세계적인 자동차 트렌드를 예상하거나 의도적으로 무시하는 자동차를 계속해서 대담하게 제안했다. 그의 모든 제안은 MPV를 지향했으며, 이색적인 도어, 광택이 나는 개방형 지붕, 컨버터블 시트, 접히는 테이블 등 항상 혁신적인 기능들을 탑재했다. 그는 수백 개의 특허를 출원했고 하나같이 놀라운 독창성을 자랑하지만, 대량 생산용 제품에는 적용하기 어려운 경우가 많았다. 그는 새로운 프로젝트를 진행할 때마다 늘 본능을 거슬렀다. 요즘에는 그처럼 생각하고 행동하는 사람을 찾아보기 어렵다.

- 커브 -

제10장

재능과 열정

TALENT AND PASSION

"진짜 재능이 있는 사람은 질문이
나오기도 전에 대답을 안다."

- 알레산드로 바리코Alessandro Baricco

재능이란 무엇일까? 그리고 재능을 어떻게 알 수 있을까? 재능이라는 것이 자연의 선물인지, 아니면 다른 것인지 잘 모르겠지만 재능은 분명 존재하며, 모든 자동차 디자이너에게 필수 요건이다. 그렇다면 재능은 어떻게 측정하고, 어떻게 적용해야 하는 걸까?

나는 재능이 수많은 형태로 나타날 수 있다고 믿는다. 그것은 우리의 첫 직감의 바탕일 수도 있다. 그래서 이전에 한 번도 본 적 없는 것들을 상상할 수 있는 것이 아닐까? 재능이 있는 사람은 상상한 것을 혁신적인 형태와 기능으로 표현하기도 하고, 기존 아이디어를 합성해 하나의 새로운 아이디어로 탈바꿈시키기도 한다. 또한 다른 사람이 상상한 아이디어를 형태적으로 구체화하는 방법을 알기도 한다.

재능에 대한 정의를 1,000개쯤 나열할 수도 있지만, 한 가지 분명한 것은 재능을 어떻게 적용해야 하는지 반드시 알아야 한다는 것이다. 이는 시각 미술부터 음악, 문학에 이르기까지 모든 창조 활동에 적용된다. 그리고 아이디어를 상상하는 재능과 매력적인 방식으로 아이디어를 표현하고 형

태로 구체화하는 능력이 모두 필요한 자동차 디자인에도 적용된다. 그러나 이 업계에서 수년간 활동하면서 재능 하나만으로는 충분하지 않다는 사실을 배웠다. 미국의 화가 척 클로즈Chuck Close는 이렇게 말했다.

"영감은 아마추어를 위한 것이다."

레오나르도 피오라반티Leonardo Fioravanti, 플라미니오 베르토니, 마르첼로 간디니 등 훌륭한 자동차 디자이너들을 생각해보자. 여러분은 그들이 편안하게 소파에 누워 시트로엥 DS, 페라리 데이토나, 피아트 판다, 람보르기니 카운타크를 구상했을 것이라고 생각하는가? 결코 그렇지 않다. 그들은 열심히 일하며 모든 시나리오를 준비했다. 그리고 혼자서 일하지 않았다. 그들은 자아가 큰 사람들이었지만 팀으로 일하는 법을 알았고, 자신이 몸담은 회사의 가치에 적응했다. 뿐만 아니라 비전을 실현하기 위해 아름다운 드로잉만 한 것이 아니라 제작과 산업적인 면에도 전적으로 참여했다.

실제로 그 순간의 재능과 영감에 더해, 헌신과 연구, 경험을 통해서만 습득할 수 있는 기술적인 스킬과 손의 스킬이 필요하다. 선과 스케치, 드로잉은 아이디어를 그래픽적으로 구현한 것이지만, 그 전에 이미 종이나 디지털 기기에 생각들이 퇴적된 결과다. 아이디어는 뇌에서 탄생했고, 연필의 흐름은 종이에 아이디어의 윤곽을 그렸고, 자동차만이 아닌 창의력, 표현력, 지식, 문화에 다양하게 융합되었다. 이러한 요소 간의 복잡하지만 부서지기 쉬운 균형에서 자동차 디자인이 탄생한다.

따라서 재능과 그래픽 능력의 합만으로는 절대 충분하지 않다. 자동차를 제대로 창조하고 디자인하려면 다른 많은 요소가 반드시 필요하다. 처음에는 공부를 통해, 이후에는 실제 현장에서 습득하게 되는 문화적 스킬과 기술적 스킬, 선택과 결정을 하는 능력, 정해진 목표를 추구하는 결단력, 적

페라리 365 GTB/4 데이토나, 1968 / 람보르기니 쿤타치 LP 500, 1971 ◀

- 커브 -

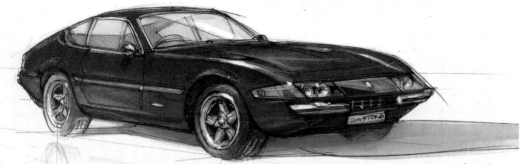

FERRARI 365 GTB/4 "DAYTONA" (1968)

LAMBORGHINI COUNTACH LP 500 (1971)

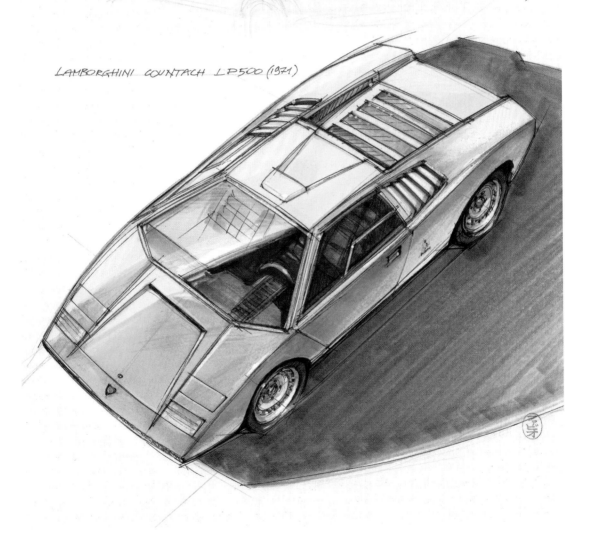

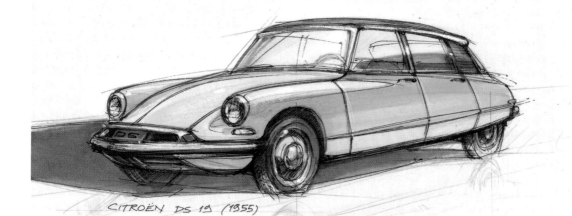

CITROËN DS 19 (1955)

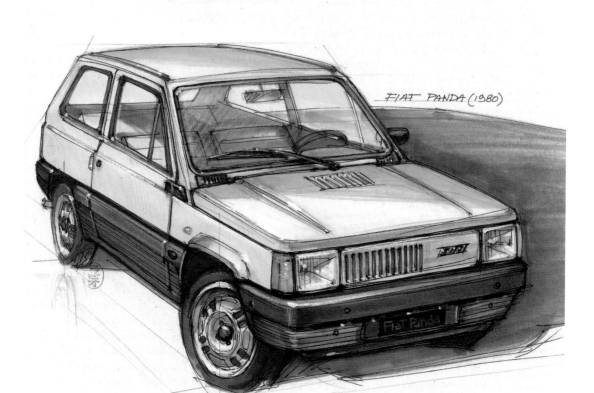

FIAT PANDA (1980)

기에 경로를 어떻게 변경할지 아는 통찰력을 통해 요소들을 하나씩 쌓아나가야 한다. 그런 다음 다양한 분야 전문가들과 협력하며 공동의 목표를 달성하기 위해 팀의 분위기를 최상으로 끌어올리려는 노력이 필요하다. 자동차 디자이너의 일은 개인적인 일일 뿐만 아니라, 연구하고 공유하고 협력하는 일이기도 하기 때문이다.

열정으로 이끌다

여기에 또 다른 기본 요소가 있다. 다름 아닌 '열정'이다. 그런데 열정이 지나치거나 통제할 수 없으면 훌륭한 디자인을 할 수 없으므로 열정을 관리하는 방법을 배워야 한다. 실제로 자동차 디자이너는 대부분 자동차 팬이자 마니아다. 모든 팬이 그렇듯 그들 역시 자신이 열정을 가지고 있는 사물을 늘 균형 잡힌 시각으로 바라보는 것이 아니다. 또한 진정한 창의성에 중요한 비판력을 잃을 위험도 있다.

지나치거나 통제가 되지 않는 열정은 훌륭한 디자인에 제약이 될 수 있다.

극단적이면서도 다소 도발적인 예를 소개하도록 하겠다. 많은 디자이너와 타협을 모르는 열성 팬들에게 프랑코 스칼리오네^{Franco Scaglione}가 디자인한 알파로메오 33 스트라달레를 어떻게 생각하느냐고 물으면 그들은 "역사상 가장 훌륭하고 아름다운 디자인 걸작 중 하나다"라고 대답할 것이다. 나 역시 그 의견에 동의한다. 볼 때마다 온몸에 전율이 일어난다. 형태는 짜릿하고, 비율은 화려하며, 엔진 소리는 소름이 돋는다. 알파로메오 33 스트라달레는 알파로메오 브랜드의 전형적인 특징인 스포티함과 열정이라는 모

▶ 시트로엥 DS 19, 1955 / 피아트 판다, 1980

든 가치를 구현했다.

　그런데 감히 한 번도 해본 적 없는 말을 해야겠다. 나는 스칼리오네의 천재성은 존경하지만, 스타일 관점에서 보면 그의 디자인은 다소 구식인 1960년대 디자인을 합성한 것이라 생각한다.

　내가 미친 것이 아니다. 알파로메오 33 스트라달레는 자동차 역사에 당당하게 한 자리를 차지하고 있다. 하지만 람보르기니 미우라와 마잘이 한 해 먼저 출시되었고, 동시에 같은 기계를 바탕으로 마르첼로 간디니가 디자인한 알파로메오 33 카라보가 1968년에 출시되었다는 점을 기억하자. 간디니의 카라보는 세계 디자인에서 새로운 시대의 시작을 알렸고, 무엇보다도 알파로메오 33 스트라달레를 제자리에 올려놓았다. 알파로메오 33 스트라달레는 놀라운 자동차인 것은 분명하지만 다소 구식인, 1960년대의 전형적인 스타일링을 선보였다. 두 자동차가 세상에 모습을 드러낸 것은 1년밖에 차이가 나지 않지만 둘을 나란히 놓고 보면 10년, 아니 한 시대는 차이가 나는 것 같다.

　알파로메오 33 스트라달레를 순수하

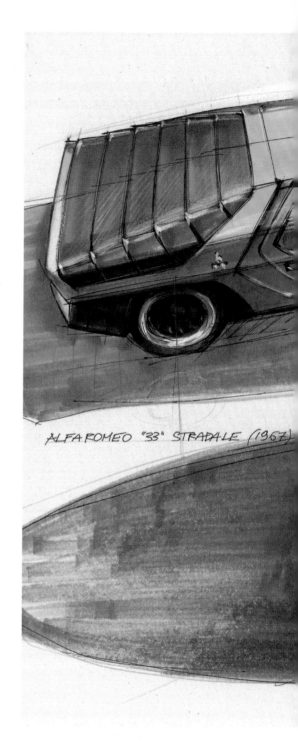

ALFA ROMEO "33" STRADALE (1967)

- 커브 -

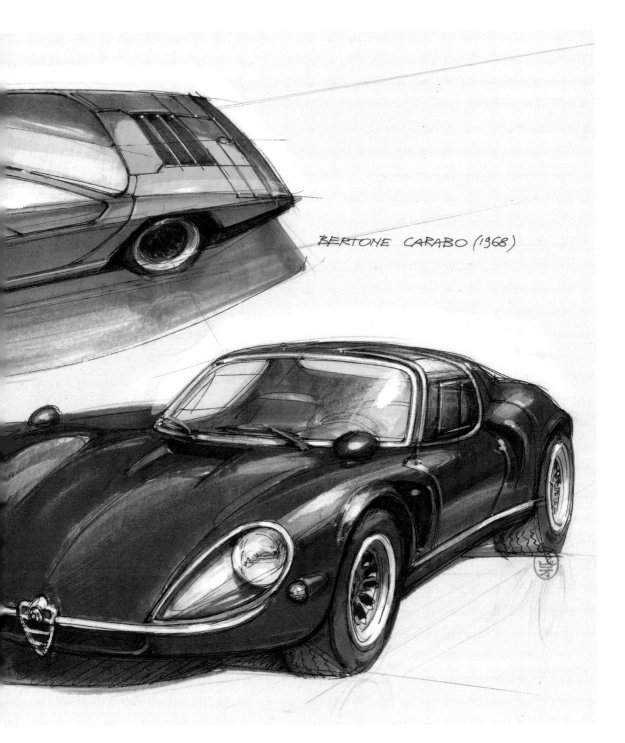

BERTONE CARABO (1968)

알파로메오 33 카라보, 1968 / 알파로메오 33 스트라달레, 1967 ▲

게 형태적으로만 분석한다면 중심에서 벗어난 뒷바퀴 아치(일부 버전에서 발견할 수 있다), 빠질 것 같은 바퀴, 캐리커처처럼 과장된 큰 전조등, 시대착오적인 장식처럼 보이는 일부 알루미늄 몰딩, 쉴드 등 스타일링의 결함을 보여준다. 영원한 팬의 입장에서는 알파로메오 33 스트라달레가 아름답다고 생각하지만, 디자이너 입장에서는 그것의 진정한 혁신적 걸작은 그 전에 있었다고 판단한다.

여러분에게 이런 이야기를 하는 이유가 무엇이라고 생각하는가? 자동차 디자이너들이 자동차 애호가일 수는 있지만, 자동차 애호가라고 해서 반드시 자동차 디자이너란 법은 없다. 자동차에 대한 본능적인 열정 너머를 볼 수 없는 디자이너는 자신의 직업에서 변화와 발전에 직면했을 때 개방적이고 혁신적이지 못하게 될 것이다. 자신도 모르게 비판 없이 과거를 계속 반복할 가능성이 크다.

물론 과거 20년간 그랬듯, 다양한 미니, 비틀스Beatles, 친퀘첸토Cinquecento를 인용하거나 재해석하거나 포스트모던 모델들을 완전히 새롭게 창작한 행동(1980년대 후반에 닛산이 파이크카 시리즈를 출시했듯)은 이해가 된다. 자동차에 대한 열정을 기쁘게도 로맨틱하게 표현한 것이다.

최근에는 향수에 젖은 사람들이 레스트모드restomod(올드카를 순정 상태로 복원하지 않고, 성능을 개선하거나 차의 구성을 최신 사양으로 교체하는 것-옮긴이)를 많이 한다. 또한 열정과 전설을 되살리겠다는 욕망으로 전설적인 모델들(포르쉐 911, 란치아 델타 인테그랄레, 란치아 스트라토스, 판테라 GT 드 토마소 등)의 성능을 극대화하기 위해 현대 기술로 재탄생시키거나 개조한다. 그 결과가 훌륭할 때도 있지만, 오리지널이 그리울 때도 있다.

나아가 1960년대나 1970년대의 역사적인 모델을 순수 전기차 기술을 사용해 탈바꿈시키려 노력하는 사람들이 있다. 빈티지의 매력과 현재의 지속

- 커브 -

가능한 기술을 혼합하는 것이다. 참으로 흥미로운 전략이다. 그 정신을 이해하고 높이 평가한다. 단, 신기술을 통해 자동차의 로맨틱한 비전을 전달하는 것은 좋지만 디자이너의 역할을 거기에서 멈추어서는 안 된다. 복제품과 오마주 모두 좋지만 과거를 지향하는 경향이 주류가 된다면 우리는 과거로 돌아가는 위험에 처하게 될 것이다.

디자인은 계속해서 발전하며 혁신을 이루어야 한다.

디자인은 미래를 지향해야 하고, 발전하고, 혁신을 이루어야 한다. 또한 현시대의 가치들과 보조를 맞추어야 하고, 미래의 가치를 예측할 수 있어야 한다. 그러기 위해 디자이너들은 능력, 헌신, 비판적 감각을 발휘해야 하고, 우리는 그들의 재능과 열정을 신뢰해야 한다.

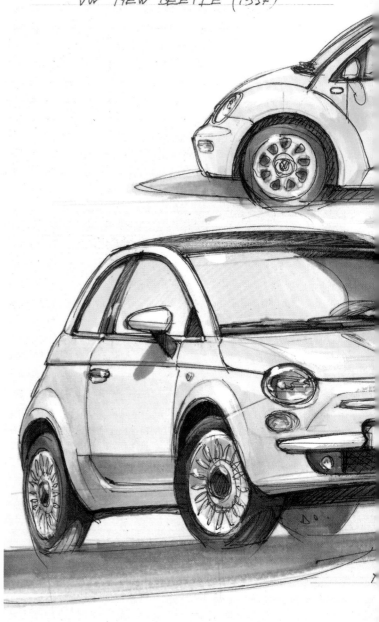

VW NEW BEETLE (1997)

폭스바겐 뉴 비틀, 1997 / 뉴 미니, 2001 ◀
/ 피아트 500, 2007

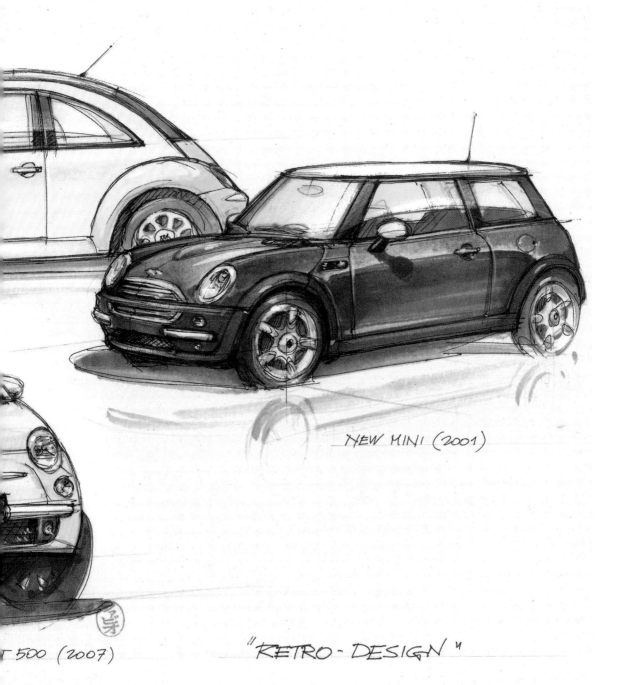

NEW MINI (2001)

T 500 (2007)

"RETRO-DESIGN"

NISSAN'S "PIKE CARS"
POST-MODERN DESIGN

NISSAN PAO (1989)

NISSAN BE-1 (1987)

닛산 파이크카: 파오, BE-1, ◀
S-CARGO, 피가로, 1987~1991

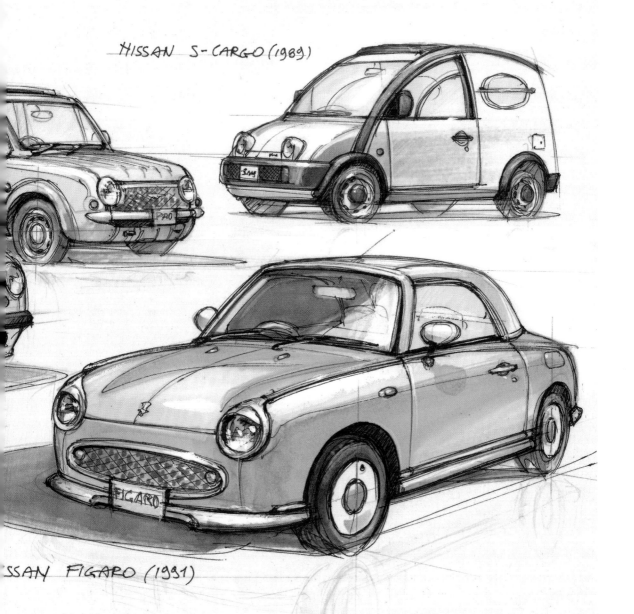

NISSAN S-CARGO (1989)

SSAN FIGARO (1991)

인테리어와 컬러, 기쁨과 슬픔

INTERIORS AND COLOURS, JOY AND SORROWS

"컬러는 사람의 영혼에 직접적인
영향을 미치는 힘이 있다."

- 바실리 칸딘스키|Wassily Kandinsky

여러분에게 선택권이 주어진다면 화려한 쿠페의 선을 디자인할 것인가, 아니면 쿠페의 인테리어를 디자인할 것인가? 업계 사람들은 오랫동안 인테리어 디자인이 익스테리어 디자인보다 매력이 덜하다고 생각했다.

디자이너 꿈나무들은 대시보드의 형태를 만드는 것보다 자동차 보디의 형태를 조각하길 꿈꾼다. 필요는 하지만 그다지 재미없다고 여겨지는 인테리어 디자인에 뛰어드는 디자이너는 찾아보기 어렵다. 불과 몇십 년 전까지만 해도 자동차 디자인 업계에서 일반적인 생각은 '인테리어 디자인=급이 떨어지는 디자인'이었고, 인테리어 디자인 분야에서 경력을 쌓는 사람들을 패배자로 여겼다.

대체 그 이유는 무엇일까? 대시보드, 센터 터널, 시트, 글러브 박스는 자동차 디자이너 꿈나무들의 상상력에 큰 감흥을 주지 못했기 때문이다. 실제로 이런 부분들은 차체보다 디자인하기 더 복잡하고, 미디어에 그러한 작업을 하는 디자이너들이 노출되는 일이 거의 없었다. 어쩌면 내가 건축학을

전공했기 때문일 수도 있지만, 나는 인테리어 디자인에 대한 이런 시각을 절대 동의하지 않았다.

자동차 인테리어 디자인은 외장 디자인보다 훨씬 더 복잡하다. 인테리어는 여러 기능을 수행해야 하는 살아 있는 공간이다. 우리가 자동차 안에 있을 때 기능들은 자연스럽고 명백한 것 같지만 절대 그렇지 않다. 자동차 인테리어는 운전자가 다양한 방식으로 자동차를 통제할 수 있게 도우면서도 소리를 높이지 않고도 대화를 나누길 원하고, 풍경을 감상하고, 휴식을 취하고, 음악을 듣거나 TV 시리즈를 보고, 불과 몇 년 전만 해도 상상조차 할 수 없던 일들을 원하는 승객들을 고려해야만 한다.

한마디로 인테리어는 사람이 사는 공간으로, 대시보드나 시트에 국한될 수 없다. 자동차 디자인 초기에는 인테리어의 매력에 많은 중요성을 부여했지만, 꽤 오랫동안 인테리어 작업을 지나치게 단순하게 여겼다. 가장 흔히 하는 실수는 인테리어를 구성하는 거시적인 요소들을 독립된 별개의 구성품으로 간주하는 것이다. 한 번에 하나씩 디자인하며 독립적인 개체로 생각하고, 하나의 단일한 스타일 처방을 모든 요소에 마구잡이로 적용해 전체를 무너뜨린다. 해야 할 행동과 정반대로 행동한 것이다.

그렇다면 처음부터 자동차 인테리어 디자인을 상상하는 올바른 방식은 무엇일까? 최고

성공적인 자동차 인테리어를 위해선 엔지니어와 디자이너가 처음부터 협력해야 한다.

의 방법은 가장 제한적인 리소스, 즉 가용할 공간을 가지고 시작하는 것이다. 가장 효과적으로 공간을 생각하려면, 성공적인 자동차 인테리어를 만들려면 엔지니어와 익스테리어 디자이너가 필요한 조건들을 결정하기 위해 반드시 처음부터 협력해야 한다. 그러나 자동차는 하나의 유기체이므로 익스테리어의 볼륨과 기술적 패키지에 관한 결정은 인테리어 볼륨에 큰 영향

- 커브 -

을 미친다. 그러므로 자동차 디자이너라면 익스테리어와 인테리어 두 분야를 잘 관리할 수 있어야 한다.

반드시 조심해야 할 실수 중 하나는 대시보드를 면과 디테일을 그릴 수 있는 하나의 아주 큰 사물로 생각하는 것이다. 대시보드 주변에 있는 빈 공간을 생각하고, 그 공간을 차지하는 각 볼륨(콘솔, 시트 등)이 그 공간을 채우고 생활하기 즐겁게 만든다고 생각하는 편이 훨씬 좋다. 1990년대 초 이후 나는 개별 볼륨의 윤곽을 잡지 않고, 전체 실내를 구성하고 사용 가능한 공간을 상상하며 이색적인 관점(예: 위에서 내려보는 시선)에서 인테리어를 디자인해왔다. 어떤 면에서는 여백이 가득한 인테리어를 디자인하려고 했다. 대승불교Mahāyāna Buddhism의 가르침처럼 형태가 여백이고 여백이 형태다.

나는 공간을 이상적으로 관리하는 형태인 전체와의 조화를 이루기 위해 열심히 노력했다. 같은 형태를 계속 반복해 운전석을 디자인하지 않았고, 늘 요소 간 관계가 자유로운 생활 공간을 상상했다. 엄격한 의미에서 자동차 디자인보다는 건축을 상기시키는 개념이지만, 효과가 있는 듯하다. 적어도 나에게는 효과가 있었다. 그리고 오늘날 전기차에 더 큰 효과가 있다. 이러한 신기술의 발전으로 구성의 혁명이 가능해졌기 때문이다. (그리고 구성의 혁명이 요구되기도 한다.)

이 혁명은 이미 진행 중이고, 첫 번째 징조는 우리 주변에 널려 있다. 나는 터치, 제스처, 음성 명령어로 무수히 많은 신체적인 제어 장치를 없앤 다기능 스크린을 생각하고 있다. 최근 몇 년 동안 테슬라와 최신 전기차를 통해 알 수 있듯, 열 지어 나열된 버튼들은 머지않아 과거의 유물이 될 가능성이 크다.

전기차는 자동차 바닥을 길이 방향으로 나누는 솟아오른 부분인 트랜스미션 터널Transmission tunnel이 필요하지 않다. 그 결과, 바닥이 평평해졌고 운

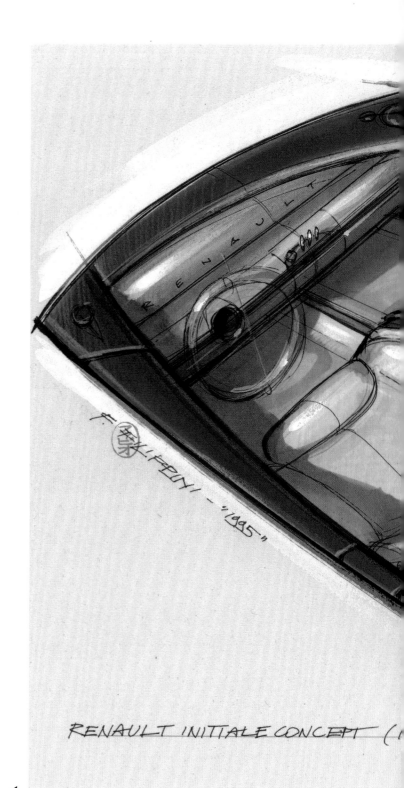

여백이 가득한 실내. ◀
르노 이니셜의 콘셉트, 1995

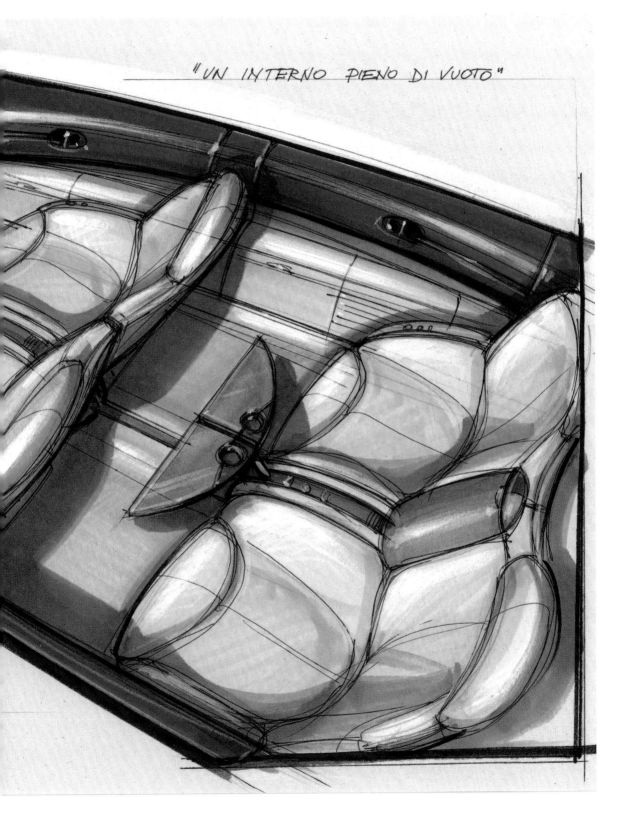

"UN INTERNO PIENO DI VUOTO"

전자와 승객에게 개방된 공간을 더 많이 제공한다. 터널이 없고 버튼이 필요하지 않다면 커다란 센터 콘솔을 계속해서 디자인할 필요가 있을까? 센터 콘솔은 힘과 부의 상징으로 여겨졌기에 없애기는 힘들 것이다. 불필요한 거대한 콘솔은 자동차 디자인이 최근 수십 년간 계속해서 유지한 유일한 특징이 아니다. 예를 들어, 조용한 가족용 세단에도 레이싱카를 위한 버킷 시트처럼 시트를 디자인하는 목적은 무엇일까? 작은 리클라이너 시트가 더 좋지 않을까? 또는 원하는 대로 위치를 바꿀 수 있는 시트는 어떨까?

그리고 가까운 미래에 이론적으로 대부분의 교통사고를 피할 수 있는 자율주행차에 부피가 크고, 무겁고, 비싼 수동형 안전장치들(안전벨트, 헤드레스트, 에어백, 어린이 보호 시스템 등)을 넣는 것이 합당할까?

향후 몇 년간 자동차 인테리어를 위한 기준이 전면 재고될 것이다. 자동차 디자인의 세계가 행동하지 않는다면 기술의 진화와 소비자의 기대치가 한 단계 더 올라가 필요한 조치를 해야 할 것이다.

한편 인테리어의 품질은 자동차를 구매하는 소비자의 의사결정 과정에서 매우 중요한 요소가 되고 있으며, 자동차 회사들은 이러한 사실을 깨닫고 인테리어 디자인 전문가를 더욱 열심히 채용하고 있다. 이런 까닭에 자동차 디자이너 지망생들에게 인테리어 디자인에 집중하고, 컬러&트림으로 알려진 컬러와 소재에 더욱 관심을 쏟으라고 조언해주고 싶다.

레드는 팔리지 않는다

컬러와 소재는 자동차 디자인에서 가장 복잡하고, 부당하게도 저평가되고 있다. 자동차 산업과 같은 남성 중심의 환경에서 컬러&트림은 뛰어난 여성들의 전유물이다. 컬러&트림 분야는 내가 경험한 분야 중에서 가장 흥미로

웠다. 그 이유는 다양한 배경을 가진 사람들이 한데 모이기 때문이다.

내가 르노에서 인테리어 디자인을 총괄할 당시 컬러&트림팀은 패션, 섬유, 페인트 화학 분야 배경을 가진 사람들로 구성되어 있었다. 그들은 뛰어난 창의적 감수성과 훌륭한 예술가적 문화를 가지고 있었고, 현재와 미래의 트렌드를 깊이 있게 인식하고 있었다. 특히나 그들은 프로세스와 소재의 지속성에 관한 전문가들이었다.

나는 디자인 프로젝트 초기 단계부터 그들과 함께 일하길 좋아했다. 형태와 소재, 컬러 사이에 올바른 관계를 유지하는 것이 얼마나 중요한지 알았기 때문이다. 각 소재가 형태와 채도에 영향을 미치는 것처럼 각 형태에 알맞은 소재가 따로 있으며, 당연히 그 소재에 맞는 컬러가 있다.

예를 들어, 1930년대에 혁신적인 사물의 디자인이나 전쟁 직후 대량 제품의 디자인에 베이클라이트bakelite(최초의 인공 플라스틱-옮긴이)와 다른 플라스틱을 처음 적용한 경우를 생각해보자. 그로 인해 인조 나무 라디오와 같은 변형품들이 탄생했지만 이러한 신소재를 사용해 유려한 형상이 가능해졌다. 반면 1980년대에 서피스 데코 기술(큐빅 인쇄처럼)의 발전으로 인조 나무가 자동차 인테리어에 확산되었지만, 플라스틱의 3D 복잡성이 있었다. 이는 모두 쉽게 잊힐 만한 결과로 이어졌고, 그 효과는 슬프게도 '하고는 싶었으나 하지 못했다'였다.

이것들은 '하지 말아야 할 일'들의 명백한 사례이지만, 우드나 패브릭 등 다른 소재를 자동차 디자인에 적용하기는 결코 쉽지 않으며, 창작하는 과정에서 잘못될 가능성이 있다. 가장 심각한 (그리고 가장 흔한) 실수 중 하나는 실제로 시작하자마자 발생한다. 다름 아닌 처음에 형태를 디자인하고 나중에 컬러와 트림을 생각하는 것이다. 자동차 인테리어를 디자인할 때 어떤 소재가 특정 형태에 가장 잘 어울리는지를 알아야 한다. 이보다 더 좋은 것은 사

용하려는 소재를 바탕으로 형태를 디자인하는 것이다. 컬러와 텍스처를 고를 때도 같은 원칙이 적용된다.

내가 항상 억제하기 위해 노력하는 나쁜 습관은 데코레이션을 나중에 추가하는 것이다. 장식용 우드 스트립(진짜든 가짜든)과 다른 소재들이 최고의 위치를 차지하는 자동차 인테리어에서 대시보드와 도어 패널의 전체 형태에 요소를 더하거나 빼내는 매우 일상적인 관행이다. 나는 항상 이 접근법이 말도 안 된다고 생각했다. 이는 디자이너의 작품이 아닌 마케팅 담당자들의 작품이라고 말해야 한다.

나는 표면과 소재가 서로 어우러질 수 있도록 형태와 곡률을 찾으면서 하나의 특정 소재를 사용하여 커다란 표면을 이용하기 위해 항상 노력했다. 소프트한 부품인 커버에도 같은 원칙이 적용된다. 시트의 형태는 운전자와 승객의 편안함뿐 아니라, 시트를 만드는 소재도 고려해야 한다.

이는 디자이너의 선택에 달렸지만, 컬러&트림에 관여한 사람은 회사의 다른 부서를 상대할 때 대부분 문제가 발생한다는 사실을 알고 있다. 비디자이너들은 자신들이 자동차를 디자인할 수 없다는 사실을 잘 알고 있지만, 컬러를 고를 때는 거리낌 없이 의견을 낸다. 안타깝게도 컬러에 대해 말할 능력이 조금도 없는 경우에도 누구나 컬러에 관해 말할 권리가 있다고 생각한다. 나는 이와 관련된 일화를 끝없이 말할 수 있다. 낯부끄러울 때도 있고 짜증이 날 때도 있다.

컬러&트림 전문가들은 셔츠와 바지 색상도 맞추지 못하는 사람들의 의견을 가지고 끝임없이 회의를 하기도 한다. 새로운 자동차 모델 출시를 앞두고 모든 컬러가 논의 대상이 되었던 한 회의가 생각난다. 컬러&트림 디자이너는 훌륭하게 일을 했다. 리파인먼트refinement를 데모하고, 비전과 통일성을 위해 대단히 아름다운 메탈릭 마롱 글라세를 새로운 컬러 중 하나

로 제안했다. 차체에 잘 어울릴 뿐만 아니라 앞으로의 시장 트렌드를 예상한 것이다. 그런데 회의 중에 마케팅 임원이 브라운은 끔찍한 색상이라고 계속해서 주장했다. 어떤 생각이 있어서가 아닌, 그저 개인적인 의견이었다. 우리는 회식이 아닌 매우 중요한 회의를 진행 중이었다. 그 자리에서 그의 의견은 매우 적합하지 않았다.

그러나 이건 아무것도 아니다. 보통 반대하는 의견은 더욱 혼란스럽고 황당하다. "제 아내가 좋아하지 않을 것 같아서요"부터 "블랙은 블랙인데 그레이 빛이 약간 돌게 할 수는 없나요?", "좀 더 강렬한 레드는 없나요?"까지 황당한 의견이 넘쳐흐른다. 그중에서도 단연 최고는 바로 다음과 같은 의견이다.

"레드는 팔리지 않아요. 작년에 판매된 자동차는 대부분 화이트와 그레이였어요."

이는 말이 씨가 되는 자기실현적 예언이다. 마케팅 부서가 지난 수십 년간 화이트와 그레이를 밀어왔다면 당연히 그 색이 많이 팔린 색이 되지 않았을까?

다행히 잘 가지 않는 길을 성공적으로 가는 것도 가능하다. 이것이 1993년 최초의 르노 트윙고 출시 전략이었다. 패트릭 르 케망Patrick le Quèment과 그의 팀의 결정으로 4가지 파스텔 색상만 출시한 것이다. 생산 과정을 단순화하고 비용을 절감하기 위해서였지만, 트윙고에 장난스러운 분위기가 더해진 즐거운 부작용도 있었다. 그리고 이것은 마침 트윙고의 정신과도 완벽하게 일치했다.

르노에 있을 때 화이트와 그레이를 배제한 또 다른 경우가 있었다. 2012년 클리오의 4번째 시리즈를 출시할 때였다. 클리오의 모든 이미지와 홍보용 비디오에 아름다운 메탈릭 레드를 선보였다. 이는 클리오의 형태를 자랑

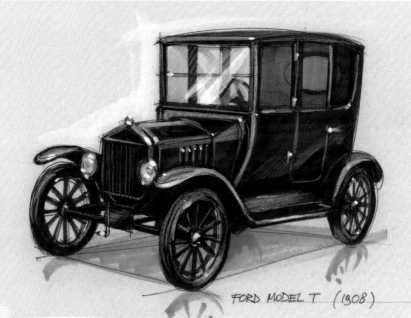

FORD MODEL T (1908)

RENAULT TWINGO (1993)

RENAULT CLIO IV (2012)

하기 위해 특별 제작한 컬러였다. 미디어와 판매망에 전달된 모든 시승차도 같은 레드 컬러였다. 이 전략은 케망의 뒤를 이어 르노의 새로운 디자인 디렉터가 된 로렌스 반 덴 액커^{Laurens van den Acker}에 의해 진행되었다. 그는 클리오 IV의 레드 컬러는 가격이 더 비싸고 오래 기다려야 했지만 가장 인기 있는 컬러로 만들었다. 포드 모델 T와는 반대의 경우였다. 헨리 포드^{Henry Ford}는 이런 말을 남겼다.

"어떤 고객이라도 블랙만 있으면 원하는 색상의 자동차를 빠르게 구입할 수 있다."

블랙 페인트는 빨리 말라 생산 속도를 떨어뜨리지 않기 때문이다.

'차체의 색은 형태에 대한 인식에 큰 영향을 미치고, 화이트가 잘 어울리면 정말 잘 만들어진 자동차다'라는 말이 있다. 화이트는 절대 실수를 용납하지 않는 컬러다. 회반죽 모델을 본 적 있는 사람이라면 내 말에 동의할 것이다. 화이트는 볼륨을 구별하기 어렵다. 그로 인해 디자인 개발 단계에서 스탠다드 메탈릭 그레이 색상으로 모델을 제작하는 게 일반적이다.

오늘날 자동차 시장이 세계화되면서 지리적 위치에 따라 다른 트렌드가 유입되고 있다. 도쿄에 살면서 도로를 달리는 자동차들의 색을 관찰해보니 70%가 화이트였다. 따뜻한 지중해 국가들도 마찬가지였다. 스페인에서 화이트가 없는 트윙고의 판매가 저조하다는 사실은 분명 우연이 아니다. 밝은 색은 북유럽 국가에서 특히 인기가 많다. 어쩌면 기나긴 겨울 동안 느끼는 단조로움을 보상받기 위해서일지도 모른다. 반면 브라질 사람들은 열대지방의 열기에도 검은색 인테리어를 선호한다. 어쩌면 검은색 인테리어가 스포티하게 보이기 때문일 것이다. 인도에서는 투 톤의 대시보드가 인기가 많으며, 종교적인 이유로 소가죽을 사용하지 않는다.

▶ 포드 모델 T, 1908 / 르노 트윙고, 1993 / 르노 클리오 IV, 2012

컬러에 대한 문화적 인식 차이를 알아보기 위해 멀리 갈 필요도 없다. 나는 피닌파리나에 합류해 회사 차를 선택해야 했을 때 매트 레드 컬러를 선택했다. 일반적으로 다크 블루나 메탈릭 그레이를 선택하는, 피에몬테식 절제미를 지향하는 회사의 전통에 반해 상당한 반향을 불러일으켰다. 원산지와 관련한 레이싱카의 상징적인 컬러를 주제로 글을 쓴다면, 책 한 권 분량은 나올 것이다. 이탈리아 자동차는 로소 코르사, 영국은 레이싱 그린, 독일은 실버, 프랑스는 블루 드 프랑스다. 모든 자동차가 다양한 컬러를 자랑하며 신호등 앞에 정차해 있는 모습을 상상해보라. 정말 멋있을 것 같지 않은가? 그러나 사람들은 결국 자동차를 구매할 때 화이트나 그레이를 선택한다.

- 커브 -

제12장

세상에서 제일
섹시한 트랙터

AS SEXY AS A TRACTOR

나를 비롯해 자동차 디자이너가 되길 원하는 어린이들은 자동차를 무척이나 좋아한다. 그러나 생각해보면 어린 시절 우리는 자동차만 좋아한 게 아니다. 트럭, 트랙터, 불도저도 좋아했다. 베르첼리의 한 작은 마을에서 유년기를 보냈을 때 어머니와 함께 기차를 보러 간 적이 있다. 어린이들은 자동차만큼이나 기차도 좋아한다.

시골에 살면 트랙터를 흔하게 볼 수 있다. 마을을 통과하는 주요 도로는 늘 트럭으로 북적였고, 때로는 인근 군사 지역에서 온 탱크가 보이기도 했다. 그것들의 공통점은 크기가 엄청나게 크고 진동과 소음, 냄새가 난다는 것이다. 이러한 자동차의 형태는 순전히 기능상 필요에 의해 결정되며, 스타일 의도가 반영될 여지가 없었다. 그러나 내게는 특별한 매력이 느껴졌다. 미학적인 통일감과 인공적이지 않은 자연스러운 아름다움이 나를 사로잡았다. 트랙터나 트럭의 경우 그래픽 언어와 색상에서 일부 차이가 있었고, 단순한 작업 도구인 것 같지만 스타일을 연구했다는 증거를 찾을 수 있었다.

지금도 나는 온전히 기능성을 갖춘 차량에 빠져 있으며, 이런 기능용 차량을 생산용으로 디자인하고 개발할 기회도 있었다. 보통 이런 기능성 차량은 일반 차량보다 기능상 제약과 생산 및 경제적 제약이 더 엄격하지만, 나는 정말 즐겁게 프로젝트에 임했다. 나는 이탈리아와 일본에서 상업용 차량과 산업용 기계, 미니버스, 일반 버스를 설계했다. 공기역학과 시인성을 높이고, 운전자와 승객 모두를 위해 인체공학과 미적 매력도를 높이는 솔루션을 찾는 것이 나의 목표였다. 나는 유럽, 일본, 인도 등 글로벌 기업들을 위해 트럭을 디자인하기도 했다.

만약 여러분이 인도 시장을 위해 트럭을 디자인한다면, 유럽과는 상당히 다른 여러 가지 특수한 사항을 고려해야 한다는 사실을 염두에 두자. 여러분은 화가 나거나 엄청 즐겁거나, 둘 중 하나를 경험하게 될 것이다. (때로는 둘 다를 경험하기도 한다.) 왜일까? 로컬 산업용 기술의 제약을 이해해야만 하기 때문이다. 로컬 산업용 기술은 여전히 기본적인 수준이며 극도의 경제성이 결정을 주도하지만, 건설과 유지 보수, 내구성 면에서 최고의 간결성에 집중하기도 한다. 트럭이 사용될 곳의 기후 조건과 도로 조건은 물론, 트럭의 인테리어도 고려해야 한다. 이 부분도 유럽과 상당한 차이를 보인다. (트럭 운전사는 트럭에서 장시간을 보낸다. 심지어 2~3명이 함께 생활하기도 한다.)

트럭에서 휴식을 취하거나 음식을 먹을 수 있는지 여부는 자동차를 선택할 때 중요한 고려 사항이 될 수 있다. 피닌파리나에서 우리 팀은 모든 종류의 설상차와 수많은 기차를 디자인했다. 대중교통은 다른 세계이기 때문에 일반 차량과는 별개로 생각해야 한다. 우선 승객의 사용 조건과 사용자의 사용 패턴을 정의해야 한다. 사람들은 어떻게 탑승할까? 어디에서 하차할까? 객실 사이를 어떻게 이동할까? 무엇을 붙잡을까? 이동 중에는 무엇

트럭과 버스, 기차는 실내외 및 공기역학, 기능성의 연관성을 테스트하기 좋은 대상이다. ◄

- 커브 -

을 할까?

그런 다음에는 객실과 화장실의 이동 공간, 좌석의 편안함, 짐을 두는 공간, 조명과 환기 방법 등 객실 전체의 구조와 구성을 생각해야 한다. 외관의 경우, 일반적으로 열차 앞부분 디자인과 공기역학, 시인성에 국한될 수밖에 없다. 게다가 재료의 내구성 요건과 안전 규정의 제약 사항, 신호 그래픽과 기차의 외장에 적용되는 상징적인 컬러들을 고려해야 한다. 이런 부류의 프로젝트는 제작부터 서비스까지 여러 해 소요되며, 자동차 프로젝트보다 더 오랜 시간이 걸린다.

나는 항상 버스나 트럭, 기차보다 트랙터와 건설용 장비를 더 좋아했다. 그것들의 온전한 기능성, 강력한 존재감, 기계 부품들이 경이로울 정도였다. 나는 이탈리아에서 처음 일을 시작한 순간부터 굴착기와 불도저 프로젝트에 참여할 수 있었다. 그러나 1990년이 되어서야 일본에서 내가 참여한 굴착기 프로젝트가 생산되었다. 도시의 건설 현장에서 사용하는 소형 굴착기였고, 일본의 주요 제작사 중 한 곳인 IHI가 나에게 프로젝트를 맡겼다. 나는 둥글고 가변적인 형태로 섹터 디자인을 더욱 발전시킬 생각이었다. 그런 생각은 미학적인 변덕이 아니라 현장에서의 기능성과 인체공학적인 면을 개선하기 위함이었다.

결코 쉬운 작업이 아니었다. 충격을 견딜 수 있도록 특히나 두꺼운 철판의 프레싱 기술을 바꾸어야 했다. 하지만 나는 프레싱이 가능할 정도로 순수하고 간단한 형태를 계속해서 주장했고, 기술적인 노력과 투자를 통해 원하는 결과를 얻을 수 있었다. 프로젝트는 전반적으로 잘 진행되었고, 전체의 대표 색상이 된 화이트와 민트 그린을 선택한 것도 성공적이었다. 그야말로 대성공이었다. 우리의 경쟁자들은 단기간에 둥근 형태와 세련된 색상으로 무장한 굴착기를 시장에 출시했다. 참으로 이례적인 상황이었다.

내가 거주하고 있는 도쿄를 거닐다 30년 전에 디자인한 소형 굴착기를 만나면 어떤 기분이 들지 상상해보기 바란다. 온몸에 전율이 일어날 것 같지 않은가? 지금도 소형 굴착기는 잘 작동하고 있으며 뛰어난 컨디션을 자랑한다.

나는 2015년에 또 다른 재미있는 프로젝트에 참여했다. 나는 체코 공화국의 트랙터와 농기계 기업인 제토^{Zetor}를 위해 피닌파리나 디자인팀과 함께 프로젝트를 진행했다. 이후에 세계 최대의 농기계 박람회가 열린 하노버에서 선보인 바로 그 콘셉트 트랙터였다. 평범한 스타일로 제품을 대충 만들 수는 없었다. 그 콘셉트 트랙터는 브랜드의 신제품군에 영향을 미칠 계획이었다. 스타일 면에서 급진적이면서, 한편으로는 추후에 양산할 가능성을 열어두기 위해 기술적으로도 탄탄해야 했다. 우리 디자인팀은 슈퍼 스포츠카를 만드는 데 더 익숙했지만, 콘셉트 트랙터를 디자인하는 작업도 매우 즐거운 경험이었다. 우리가 만든 실제 트랙터의 엄청난 크기와 무게를 생각하면 프로토타입을 만드는 것은 말로 표현할 수 없을 정도로 스릴 넘치는 모험이었다.

트랙터를 배송받아 프로토타입을 조립하던 날 얼마나 놀랐는지 모른다. 프로토타입의 무게는 5톤, 높이는 3미터나 되었다. 도면상의 트랙터는 실물보다 훨씬 작아 보였다. 트레일러에서 트랙터를 내리던 순간을 아직도 생생하게 기억한다. 트랙터가 너무 무거워 트럭의 운전석이 위로 솟구칠 정도였다. 그 순간 기발한 아이디어가 필요했다. 우리는 트럭을 후진시켜 트레일러와 높이가 비슷한 강둑 위로 트랙터를 내렸다. 그러나 문제는 거기서 끝나지 않았다. 회사에는 트랙터를 옮길 수 있을 만한 강력한 기중기가 없었고, 공장 입구를 통과하기에 트랙터가 지나치게 컸다. 공장 입구를 통과하기 위해선 어쩔 수 없이 엄청나게 큰 타이어에서 공기를 뺄 수밖에 없었다.

"BELLO COME UN TRATTORE"

F. FILIPPINI · 2021

IHI "J" SERIES (1990)

ZETOR CONCEPT TRACTOR (2015)

(뒷바퀴의 직경이 2미터가량 되었다.)

나머지는 매우 순조롭게 진행되었다. 우리는 고급 스포츠카에는 어울리지 않을 법한 메탈릭 레드 컬러 트랙터를 선보였고, 시장의 호평을 받았다. 〈뉴욕타임스〉와 BBC는 우리의 콘셉트 트랙터를 '트랙터의 페라리', '세계에서 가장 섹시한 트랙터'라고 보도했다.

제13장

의식적인 극단주의자

CONSCIOUS EXTREMISTS

나는 피닌파리나의 페라리 512S 모듈로 이야기로 이 책을 시작했다. 페라리 모듈로와 같이 신기원을 이룬 자동차는 더욱 자세히 살펴볼 필요가 있다. 1970년 제네바 모터쇼에서 처음으로 선보인 모듈로는 자동차 디자인 역사상 가장 혁명적인 콘셉트카로, 단연코 평범함과는 거리가 멀었다. 디자인 역사에서 정기적으로 인용되는 모듈로는 탄생 후 50년간 수십 개의 상을 받는 영애를 차지했다.

모듈로라는 아이디어는 1967년 파올로 마틴의 첫 스케치에서 탄생했다. 그는 피닌파리나의 여름휴가 기간인 8월 중순에 남몰래 폴리스티렌으로 1:1 스케일 모델을 만들었다. 휴가에서 돌아온 세르지오 피닌파리나는 마틴이 만든 스케일 모델을 발견하고 충격을 받았다. 그가 생각하기에 마틴의 디자인은 과했고, 기존 벤치마크 차량들과도 완전히 달랐다. 모듈로는 즉시 창고로 보내졌고, 1969년 말에 개최되는 토리노 모터쇼에는 필립보 사피노 Filippo Sapino의 페라리 512S 베를리네타 스페치알레를 선보이기로 했다.

모듈로는 건축가이자 디자이너인 지오 폰티 Gio Ponti의 눈에 들어오기까

지 수개월 동안 베일에 덮여 있었다. 폰티는 모듈로를 보고 깊은 인상을 받았다. 그러자 피닌파리나는 모듈로를 되살리기로 했고, 마틴에게 정중하게 사과한 뒤 1970년 제네바 모터쇼 전시를 위해 전시용 자동차를 제작하는 모험을 감행했다.

마틴 프로젝트의 혁명은 외장에서 그치지 않았다. 인테리어 역시 매우 놀라웠다. 환기구와 제어 버튼은 조절 가능한 2개의 커다란 구 위에 위치했다. 마틴은 2개의 볼링공을 이용해 틀로 사용했는데, 이 볼링공은 미라피오리에 있는 휴게실에서 가져왔다. 그는 볼링공을 한 번에 하나씩 재킷 속에 숨겨 오토바이로 실어 날랐다고 한다. 자동차는 또 다른 세계이고, 자동차 디자인은 여전히 개척자적인 측면이 있지만 이처럼 어리석은 순간도 있다. 그러나 이런 순간에도 이성적이었던 모듈로는 제네바 모터쇼에서 단연 그해의 스타로 떠올랐고, 자동차 디자인 역사에 한 획을 그었다.

하지만 이 걸작품의 스토리는 논란 속에서 막을 내리게 되었다. 2014년 9월 피닌파리나는 미국인 컬렉터 제임스 글리켄

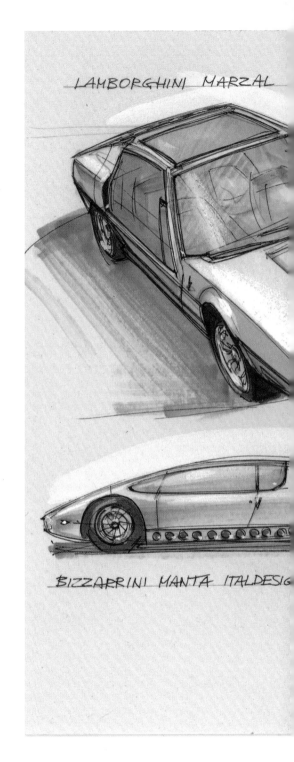

LAMBORGHINI MARZAL

BIZZARRINI MANTA ITALDESIG

- 커브 -

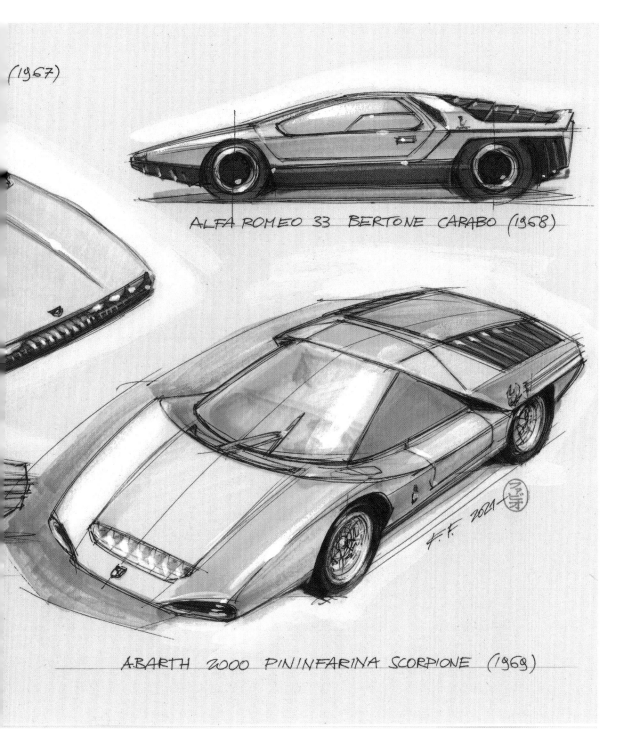

(1967)

ALFA ROMEO 33 BERTONE CARABO (1968)

F.F. 2021

ABARTH 2000 PININFARINA SCORPIONE (1969)

1967년 토리노에서 자동차 디자인의 진정한 혁명이 시작되었다. ▲

하우스^{James Glickenhaus}에게 모듈로를 판매했다. 그는 모듈로를 완전히 복원시켜 주행할 수 있고 형식 승인까지 받은 자동차로 탈바꿈시켰다. 사실 모듈로는 50여 년간 가만히 서 있기만 했을 뿐, 작동에 필요한 부품들을 장착한 적이 한 번도 없었다. 고정형 프로토타입이었기에 도로에서 주행할 수 없었다. 2019년 모듈로는 이동형 프로토타입으로 모나코의 한 행사에 참여했다. 그 당시 차량 화재 사고가 발생했지만 다행히 부분적 손상에 그쳐 그 후에도 여러 행사에 주기적으로 참여하고 있다.

이러한 논란을 차치한다면 환상적인 모듈로는 나를 비롯한 자동차 디자이너들의 정서에 중요한 자리를 차지하고 있으며, 단 한 번도 그 자리를 놓친 적이 없다. 따라서 반세기가 더 지난 현재에도 모듈로가 왜 중요한지 그 이유를 이해할 필요가 있다.

모듈로는 수 세대에 걸쳐 전 세계 디자이너들에게 영향을 미쳤다.

1967년부터 1970년대까지 이탈리아(특히 토리노)에서는 형태와 스타일 면에서 자동차 디자인의 진정한 혁명이 일어났다. 이 혁명은 1967년 마르첼로 간디니가 베르토네를 위해 디자인한, 공상과학에나 등장할 것 같은 람보르기니 마잘의 출연으로 시작되었고, 1968년 기계식 딱정벌레 같은 형태의 알파로메오 33 카라보, 주지아로의 이탈디자인^{Italdesign}이 탄생시킨 비자리니 만타, 사피노가 디자인한 아바스 2000 스콜피온으로 이어졌다.

얼마 지나지 않아 1969년 말부터 1970년 초까지 불과 몇 개월 만에 세계 자동차 디자인 역사상 가장 미래적이고 급진적인 프로토타입 3종이 토리노에서 불과 몇 킬로미터 떨어지지 않은 곳에서 동시다발적으로 탄생하며 창의력의 정점을 찍었다. 주인공은 바로 사피노가 디자인한 페라리 512S 베를리네타 스페샬레, 베르토네-간디니 듀오가 디자인한 란치아 스트라토스 제로 프로토타입, 마틴이 디자인한 페라리 512S 모듈로다.

- 커브 -

페라리 512S 베를리네타 스페샬레와 페라리 512S 모듈로는 경쟁 프로젝트로 탄생했다. 엄청난 창의력의 산실인 피닌파리나에서 세계 최고 자동차 디자이너들을 불러들여 동시에 디자인하고 개발 과정을 거쳐 제작한 프로젝트였다. 알도 브로바로네Aldo Brovarone, 레오나르도 피오라반티, 마틴을 비롯해 다수의 디자이너가 모인, 자동차 디자인 역사에서 상당 부분을 장식할 타의 추종을 불허하는 드림팀이었다.

디자이너마다 선호하는 드림카가 다르지만, 황금기에 제작된 드림카들은 세대와 상관없이 모든 자동차 디자이너의 마음속에 특별한 자리를 차지하고 있다. 나는 페라리 512S 베를리네타 스페샬레의 팬이었다. 그래서 피닌파리나에 가자마자 사피노가 서명한 오리지널 렌더링을 찾았다. 그 렌더링은 내가 피닌파리나에서 근무하는 동안 내 사무실 벽에 걸린 유일한 기념품이었다.

피닌파리나의 페라리 512S 베를리네타 스페샬레, 란치아 스트라토스 제로 프로토타입, 페라리 512S 모듈로는 1950년대와 1960년대의 부드러운 라인과는 스타일상 결별을 의미하기에 상당히 중요하다. 그 결과, 날카롭고 날이 선 라인의 시대가 수십 년간 유지되었고, 이후 50년간 모든 슈퍼 스포츠카 디자인에 지대한 영향을 미쳤다.

이러한 영향은 슈퍼 스포츠카 분야로 국한시키지 않아도 오늘날 미래적인 디자인에서 가장 강력하게 살아났다. 테슬라의 사이버트럭을 생각해보자. 반세기 전에 삼총사의 프로토타입이 자동차 디자인을 변화시켰고, 현대의 스포츠카 디자인이 아무리 기상천외하다 해도 형태적인 면에서 그만큼 극단으로 치달은 예는 없었다. 삼총사는 미술사에서 큐비즘이 만든 균열과 비교할 만한 균열의 절정을 나타낸다. 미술사에서도 바로크와 파블로 피카소Pablo Picasso 이후 같은 것을 찾을 수 없는 것처럼, 이들 이후로도 똑같은

자동차는 없었다.

　　이들을 좀 더 자세히 살펴보면, 근본적으로 차이점이 있다. 512S 베를리네타 스페샬레와 란치아 스트라토스 프로토타입에는 자동차의 전통적인 형태인 역동적인 표시가 남아 있다. 이동 방향을 보여주고, 공기를 가로지르며 달리는 느낌과 속도감을 표현했다. 두 자동차 모두 프런트 엔드와 프런트 윙에서부터 휠 주변을 감싸다 자동차 뒷면으로 향하는 라인이 날렵하고, 차체 전반에 걸쳐 역동적인 공기 흐름을 표현했다.

　　반면 페라리 512S 모듈로는 마틴이 방향이나 움직임의 흔적을 거의 완벽하게 없애 이들과 다르다. 모듈로는 1960년대 후반과 1970년대 초반의 드림카들과 다르게 현대와 미래의 스타일 언어를 무시했다. 몇몇 비평가는 모듈로는 자동차로 여길 수 없을 정도로 자동차의 전통적인 특징의 범위를 넘어섰다고 평가했다. 오늘날에도 스포츠카가 우스꽝스러워 보이지 않으면서 일반적인 스타일링의 원칙에서 멀어지기란 사실상 불가능하다.

　　나는 그런 평가를 한 비평가들의 마음

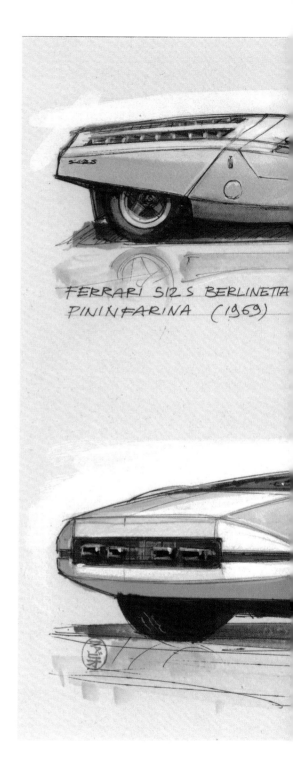

FERRARI 512 S BERLINETTA
PININFARINA (1969)

- 커브 -

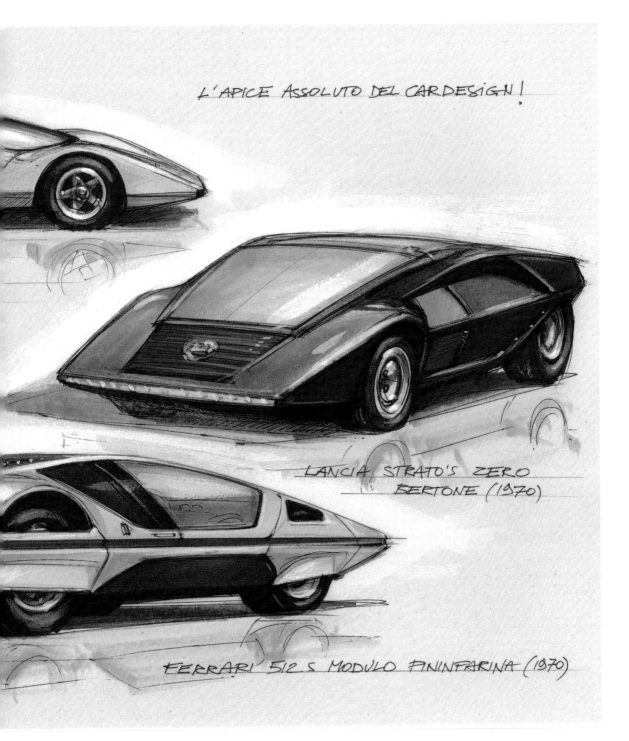

L'APICE ASSOLUTO DEL CARDESIGN!

LANCIA STRATO'S ZERO
BERTONE (1970)

FERRARI 512 S MODULO PININFARINA (1970)

자동차 디자인의 절대적 최고봉! ▲
페라리 512S 베를리네타 스페샬레, 1969 / 란치아 스트라토스 제로, 1970 / 페라리 512S 모듈로, 1970

을 너그러이 이해한다. 모듈로는 더 이상 자동차가 아닌 우주선이기 때문이다. 모듈로는 위에서 내려다보면 직사각형 모양으로 네 각이 둥글고, 옆에서 보면 조개껍데기처럼 두 부분으로 구성되어 있다. 두 부분이 대칭을 이루고, 자동차를 수평으로 나누면 윗부분과 아랫부분이 붉은색 접선으로 연결되어 있다.

스마트폰은 그로부터 약 40년 뒤에 등장했지만, 부품 디자인의 원칙들은 자동차라기보다는 스마트폰에 가깝다. 휠은 부피에 통합되어 있고, 휠 아치는 기하학적인 형태로 잘라냈다. 심지어 창문도 평평한 면으로 잘라냈다. 그렇다면 문은 어떨까? 모듈로에는 문이 없다. 운전자와 승객이 모듈로 안으로 들어갈 수 있도록 캡의 윗부분 전체가 차체에서 분리되어 앞으로 밀리듯 개방된다.

내부를 보면 좌석이 내부 공간과 통일성 있게 통합되어 있고, 위치를 조정할 수 있는 볼링공에 제어 장치들이 있다. 디자인은 너무나 간단해 그것을 정확하게 재현하는 것은 매우 어렵다. 프로파일 라인(옆선)은 매우 정밀하게 조금씩 위를 향해 올라간다. 다시 옆선을 그린다면 손쉽게 똑같은 곡선을 그릴 수 없다. 프리핸드 드로잉을 좋아한다면 모듈로를 그려보자. 제대로 그릴 수 없으므로 근육 신경을 단련시키기에 좋은 연습이 될 것이다.

많은 학생들과 디자이너 지망생들이 모듈로를 재해석하기 위해 노력했지만, 모두 설득력이 없었다. 오늘날 그린 캐리커처가 50년 전에 그린 원본보다 더 현대적이지 않게 보이는 것과 같았다. 모듈로의 디자인은 너무나 완벽해 특징을 잃어버리지 않고는 어떠한 디테일도 없애거나 단순화시킬 수 없다. 스타일을 복잡하게 만들거나 자동차의 전반적인 균형과 정신을 손상하지 않고는 선이나 모양을 추가할 수 없다.

페라리 512S 모듈로의 측면과 평면도 및 실내 모습　◀

- 커브 -

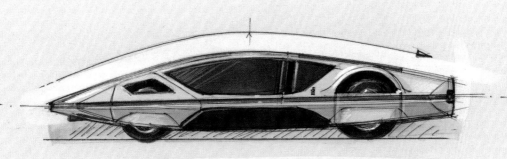

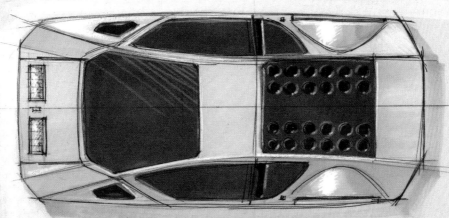

FERRARI 512 S MODULO PININFARINA (1970)

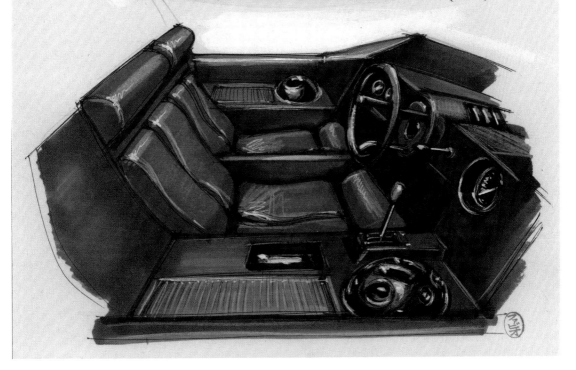

모듈로는 더하거나 뺄 것이 하나도 없다. 그냥 그 자체가 모듈로인 것이다. 모듈로의 절대적인 균형감은 인간의 노력으로는 만들어낼 수 없는 특징이다. 이것은 걸작품들의 특징으로, 모듈로는 지금도 그리고 앞으로도 같은 것을 찾을 수 없는 유일한 걸작으로 남을 것이다. 자동차 디자인의 진정한 화이트 유니콘이라 할 수 있다.

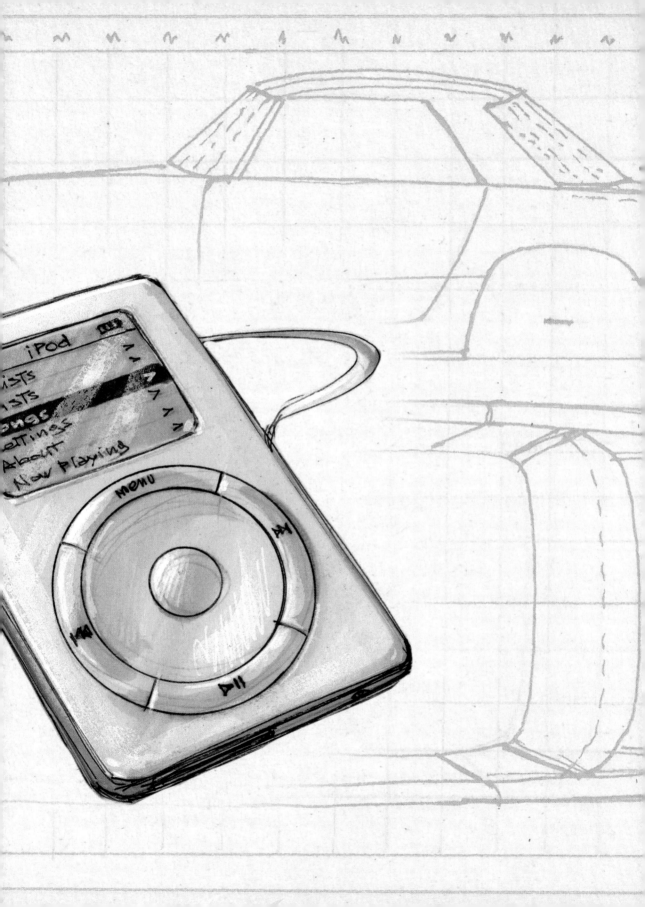

제14장

스티브 잡스와의 만남

STEVE AT THE DOOR

인간은 두 부류로 나눌 수 있다. 사진 속에 있는 사람과 사진을 찍는 사람. 나는 두 번째 부류에 속한다. 그러나 스티브 잡스^{Steve Jobs}가 우리 스튜디오를 방문했을 때를 제외하고 내가 두 번째 부류에 속한다는 사실을 전혀 개의치 않았다.

친구가 페이스북에 그날의 행사를 알리는 2장의 사진을 올리기 전까지 나는 그 일을 까맣게 잊고 있었다. 물론 나는 그 사진 속에 없었다. 당시 사진을 찍느라 너무 바빴기 때문이다. 그 일은 그렇게 시작됐다. 2003년 나는 파리 중심부 바스티유 지구에 있는 르노 디자인 센터 위성 스튜디오인 '르노 디자인 파리'를 이끌고 있었다.

우리 팀은 20여 명이 근무하는 작은 센터였고, 베르사유 근처 기앙쿠르^{Guyancourt}에 있는 거대한 테크노센터와 경쟁 구도에 있었다. 테크노센터는 1998년에 출범했다. 르노의 주된 연구 및 디자인 시설로, 유럽 최대 시설 중 하나였다. 오늘날 이곳은 기술자, 엔지니어, 디자이너를 포함해 약 1만 2,000명의 직원이 근무하고 있다. 한마디로 20여 명이 도시 전체를 상대하

는 것과 같았다.

우리 센터는 테크노센터에 비하면 규모가 매우 작았지만 팀원들이 모두 힘을 합하면 결코 작지 않았다. 솔직히 말하면 이곳에서도 프랑스의 자부심을 느낄 수 있었다. 우리 센터는 어쩌면 프랑스 혁명 시대에 지어졌을지도 모를 3층 건물의 꼭대기 층에 위치해 있었다. 1,200제곱미터 크기의 스튜디오는 매력적인 분위기를 자아냈다. 그곳은 수십 년간, 어쩌면 그보다 더 오랜 시간 가구 공장이자 고급 목공소로 사용되었다고 한다. 그렇다면 우리는 이 혁명적인 파리 지구에서 무엇을 했을까? 우리는 르노의 모든 프로젝트와 전혀 다른 제안서를 만들었다.

당시 르노의 디자인 디렉터였던 패트릭 르 케망의 지시로 프로젝트를 진행하던 나는 스튜디오 설립부터 개발, 마지막 디테일까지 모든 것을 관리했다. 세계 각지에서 모여든 팀원들은 평균 연령이 매우 낮았으며, 모두 사이가 좋았다. 우리는 우리의 프로젝트뿐 아니라 새로운 프로세스로 실험할 때도 혁신을 이루고자 했다.

모든 것을 알아야 한다면, 즉, 업무상 편집광이 된다면 근본적으로 무언가가 잘못된 것이며, 심지어 창의력까지 위험해질 수 있다.

우리 팀이 맡은 임무 중 하나는 테크노센터(창의성의 오아시스라고 할 수 없다)의 몇몇 디자이너를 도와 힘든 산업 프로젝트에 정신력을 소모한 이들을 재충전시키는 일이었다. 우리는 산업용 프로세스의 일상적인 문제에 지친 이들의 시야를 회복시켜줌과 동시에 창의력을 되살려주었다. 때로는 지나치게 성공적이어서 테크노센터로 돌아가지 않으려는 디자이너들도 있었다. 이 일은 매우 효과적이었지만, 한편으로는 내가 평상시에 가졌던 생각을 실제로 확인할 수 있었다. 나는 무슨 일이든 너무 수직적으로 전문화되고 모든 것을 알아야 한다면, 즉 업무상 편집광이 된다면 근본적으로 무언

가가 잘못된 것이며, 심지어 창의력까지 위험해질 수 있다고 생각했다.

유명 축구 감독 조세 무리뉴^{José Mourinho}는 이렇게 말했다.

"축구만 아는 사람은 축구를 하나도 모른다."

이 원칙은 자동차를 디자인하는 상황에도 적합하다. 우리 팀의 또 다른 중요한 임무는 파리의 문화, 창의성, 패션, 예술의 접점으로 여러 요소를 융합하고, 새로운 아이디어를 만들고, 모든 종류의 파트너십을 구축하는 일이었다. 우리는 매우 드문 상황에 놓여 있었고, 나도 이 사실을 온전히 깨닫기까지 시간이 필요했다. 우리가 할 일은 다른 사람들과 정반대로 행동하는 것이었다. 어떤 경우에는 비범한 사람들을 만나 비범한 것들, 당연하다고 받아들일 수 없는 것들을 배워야 했다.

우리 센터는 2002년부터 존재했고, 디자인 르노의 구체적인 전략의 일부였다. 자극적이고 문화적으로 아방가르드한 도시 한복판에 작은 규모의 디지털 스튜디오 네트워크를 구축한다는 전략이었다. 바르셀로나에서 처음 시작된 이 전략은 이후 파리, 부쿠레슈티, 뭄바이, 상파울루로 확대되었다. 지금은 많은 자동차 회사가 이렇게 중요한 전략적 혁신을 따라 하고 있다. 그러나 우리의 경쟁사들은 도시 중심부는 생각조차 할 수 없을 정도로 규모가 큰 피지컬 모델링 부서들 때문에 여전히 복잡한 구조를 고수하고 있다.

르노는 이 부분에서 선구자였다. 다른 자동차 회사들은 르노와 달랐고, 수년이 지난 뒤에야 가벼운 구조의 중요성을 깨달았다. 오늘날 상하이, LA, 런던, 뮌헨과 같은 도시들은 주요 자동차 회사의 디지털 디자인 위성 센터와 협력하고 있다. 그 당시에는 몰랐지만 바로 우리 팀 '르노 디자인 파리'가 글로벌 자동차 디자인 분야에 영향력을 미치고 있었다.

어느 날 파리의 애플 행사에서 우리 팀 IT 매니저가 스티브 잡스를 만났

2003 RENAULT DESIGN PARIS (BASTILLE)

RENAULT
DESIGN
PARIS

iPod

Playlists
Artists
Songs
Settings
About
Now Playing

Menu

APPLE i-POD

다. 그는 짧은 만남이 아쉬워 잡스를 회사로 초대했다. 잡스는 우리의 혁신적인 전략에 호기심을 느끼고 초대를 받아들였다. 애플은 2001년에 컴퓨터와 아이팟iPod을 만들었고, 2007년 1월에 아이폰을 공개했다. 그 당시 잡스는 대중을 위한 스마트폰을 발명하기 전, 즉 시대를 앞서가는 전문가가 되기 전이었지만 이미 혁신 분야의 거물로 칭송받고 있었다. 그런 그를 초대하는 과정은 다행히 복잡하지 않았다. 여러 차례 외교적인 대화가 오가지도, 승낙 혹은 거절의 답변을 기다리느라 몇 주일을 애태우지도 않았다. 불과 이틀 만에 모든 준비가 끝났다. 그는 토요일 오전에 디자인 르노를 방문하기로 했다. 하지만 토요일에는 테크노센터가 문을 닫아 바르세유 센터에 있는 우리가 그를 맞이해야 했다.

우리 팀원들 역시 토요일에는 출근하지 않지만 그날은 모두 출근해달라고 요청했다. 사람이 필요했다. 잡스에게 텅 빈 스튜디오를 보여줄 수는 없었다. 금요일 오후 잡스의 보안 책임자가 우리 센터에 방문해 잠재적인 위험 요소는 없는지, 대피로는 있는지 등을 파악했다. 사무실과 화장실을 비롯해 모든 공간과 시설물을 꼼꼼하게 확인했다.

드디어 토요일 오전, 초인종이 울렸다. 문을 열자 잡스가 서 있었다. 바로 내 눈앞에 위대한 인물 잡스가 서 있었다! 그는 혼자였으며, 상징과도 같은 검은색 터틀넥과 청바지를 입고 뉴발란스 신발을 신고 있었다. 처음 그의 얼굴에는 의심과 혼란스러움이 가득했지만 주변을 둘러볼수록 표정이 점차 자연스러워졌다.

나는 그에게 팀원들을 한 명씩 소개해준 뒤 우리의 자원과 기술력을 보여주었다. 우리 팀원들이 일에 얼마나 헌신적인지 알려주고 싶었다. 그것도 토요일 아침에 말이다. 우리는 한 시간 남짓 자동차 디자인과 우리가 창의

▶ 스티브 잡스, 르노 디자인 파리, 2003 / 애플 아이팟, 2001

력을 끌어내기 위해 사용하는 방법에 대해 이야기를 나누었다. 예의나 어색함은 찾아볼 수 없었다. 평소 알고 지낸 사람과 대화를 나누는 듯한 기분이었다.

얼마 지나지 않아 잡스가 디자인에 조예가 깊다는 것을 알 수 있었다. 그는 관심을 넘어 디자인에 관한 모든 것을 알고 있었다. 우리는 이탈리아 디자인 역사에 중요한 올리베티^{Olivetti}와 다른 거장들에 대해서도 이야기를 나누었다. 그는 컴퓨터와 MP3 플레이어를 만드는 회사를 운영하고 있었지만 이탈리아 디자인의 역사에 관해 모르는 게 없었다. 그 모든 지식이 그에게, 그의 회사에 어떤 도움이 될까? 어째서 그는 올리베티에 대해 그렇게 잘 알고 있을까? 회사는 미래를 향해 빛의 속도로 달려 나가는데 50년 전 기업의 사고방식을 아는 것이 무슨 쓸모가 있을까?

절대적으로 쓸모가 있다! 잡스는 컴퓨터와 MP3 플레이어만 아는 사람은 컴퓨터와 MP3 플레이어를 하나도 모른다는 사실을 너무나 잘 알고 있었다. 만일 그가 컴퓨터와 MP3 플레이어만 알았다면 아이팟과 같은 것은 결코 상상하지 못했을 것이다. 그는 다른 사람들과 정반대로 행동했다. 그의 전략이 늘 성공을 거둔 것은 아니지만, 일단 성공하기만 하면 70억 명의 삶을 바꾸었다.

잡스에 관해 생생하게 기억하는 것 중 하나는 살면서 소수의 사람에게만 발견한 특징이기도 한 '순간적인 몰입력'이다. 그는 즉시 경청하고 즉시 몰입했다. 디자인에 관해 다양한 질문을 던지면서 내 눈을 똑바로 직시했고, 내가 입을 떼기도 전에 내가 하려는 말의 핵심을 이해했다.

우리는 대화를 마친 뒤 패트릭을 만났고, 나는 그 자리에서 사진을 찍었다. 패트릭과 잡스는 선물을 주고받았다. 잡스가 건넨 선물은 아이팟이었다. 몇 주 뒤 패트릭은 내게 아이팟이 고장 났다고 털어놓았다. 보증 기간이

남아 있었지만 다른 제품으로 바꾸고 싶지 않았던 패트릭은 고장 난 아이팟을 그대로 보관하기로 했다. 그 아이팟의 가치는 그 어떤 것과 비교할 수 없을 만큼 엄청나다.

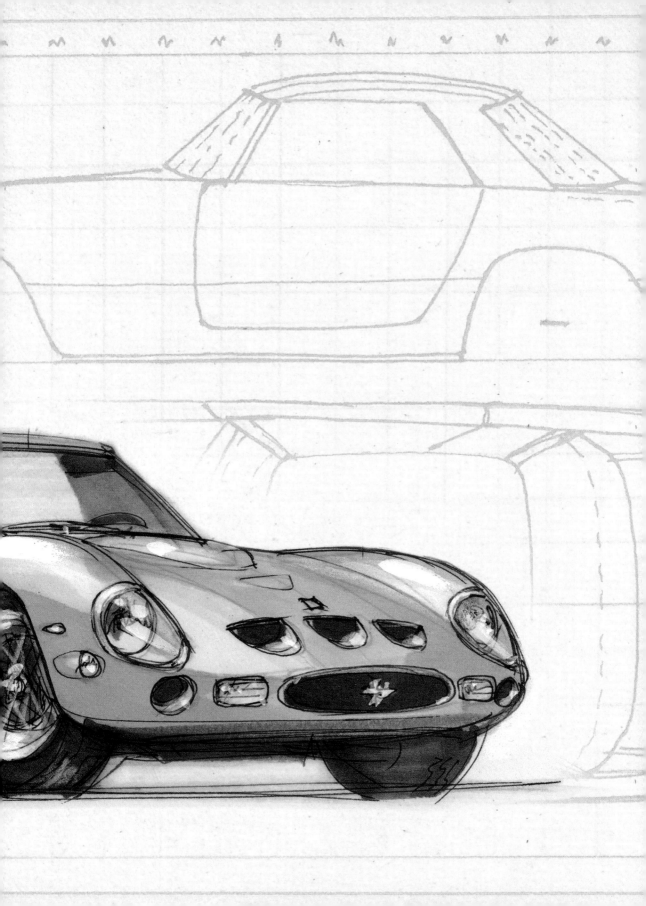

제15장

미술, 건축 그리고 자동차

ART, ARCHITECTURE
AND THE CAR

건축의 역사에 관한 책을 보면 현대 건축의 아버지 르 코르뷔지에 Le Corbusier의 걸작인 빌라 스테인Villa Stein과 빌라 사보아Villa Savoye가 담긴 사진을 발견할 수 있다. 두 건축물은 프랑스 파리 인근에 있는데, 하나는 가르슈Garches에, 다른 하나는 푸아시Poissy에 있다. 그러나 여기서 우리의 관심을 끄는 것은 이 건축물들이 아니다.

건축물 앞에 주차된 자동차는 아비옹 보에상 C7 루니누스다. 보에상은 코르뷔지에가 소유한 자동차였다. 빌라 스테인과 빌라 사보아는 20세기 이성주의 건축의 상징물로 1927~1931년에 디자인되어 건축되었으며, 보에상은 그 당시에 생산되었다. 빌라 스테인과 빌라 사보아는 90여 년이 지난 지금 보아도 현대적인 건축물처럼 느껴지고, 보에상과 대조를 이루는 모습이 특히나 눈에 띈다. 보에상은 그 당시에는 매우 현대적이었지만 지금은 그저 유물처럼 보인다. 1936년에 코르뷔지에가 직접 디자인한 최소 차량Voiture Minimum도 시트로엥 2CV, 폭스바겐 비틀과 함께 자동차 역사에 영향을 미쳤지만 같은 시대 건축물과 비교하면 확실히 오래된 것처럼 보인다.

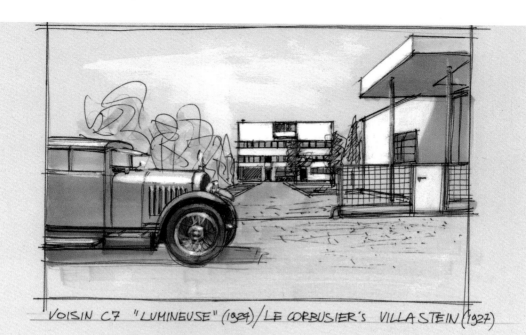

VOISIN C7 "LUMINEUSE" (1924)/LE CORBUSIER'S VILLA STEIN (1927)

LE CORBUSIER · VILLA SAVOYE (1928-31)

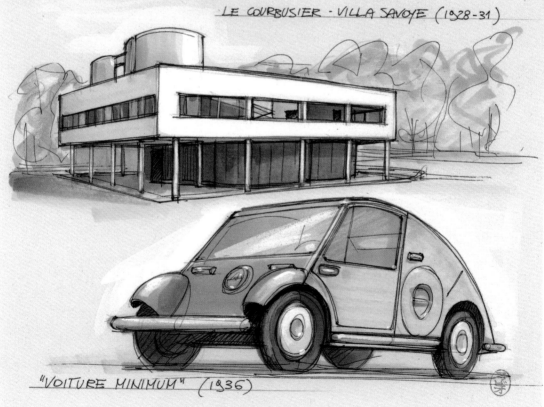

"VOITURE MINIMUM" (1936)

나는 건축물과 자동차 사이의 이러한 대조를 종종 생각한다. 앞서 언급한 사례는 스타일 면에서 명백히 단절되어 있다. 건축물과 자동차 모두 최상의 상태에서는 당대의 혁신을 대표한다.

그렇다면 지금까지 자동차는 왜 미술 혹은 건축과 미학적으로 비교할 수 없었을까? 이를 어떻게 설명할 수 있을까? 그 답은 분명하다. 나는 늘 '표현의 성숙도' 차이라고 생각했다. 미술은 약 3만 년 전에 신석기 시대의 암각화와 함께 탄생했고, 건축의 역사는 최초의 거석 구조물로 시작해 족히 1만 년은 되었다. 반면 자동차의 역사는 길어야 150년을 넘지 않는다. 1769년에 등장한 퀴노의 증기자동차를 역사상 최초의 자동차로 생각할 수도 있지만, 최초의 자동차 회사가 설립된 것은 1883년이다. 그리고 칼 벤츠[Carl Benz]가 흡열 엔진으로 최초의 자동차를 만든 것은 1886년이다. 미술과 건축의 역사에 비하면 자동차의 역사는 무척이나 짧다.

미술과 건축의 역사와 자동차의 역사 사이에는 일종의 평행이론이 있을 수 있다.

이처럼 발전된 기간이 수천 년은 차이 나는 인간의 발명품 사이에는 성숙도 차이가 존재한다고 생각하는 것이 논리적이다. 자동차와 미술, 건축은 역사적 길이가 매우 다르지만 각각은 비슷한 진행 계수를 가지고 발전했을 것이다. 미술과 건축의 역사와 자동차의 역사 사이에 공통점이 있을 수 있다는 사실이 항상 흥미롭게 느껴졌다.

나는 이러한 접근 방법이 과학적이거나 객관적이라고 생각하지는 않지만, 어떤 방식으로든 입증한다면 재미있을 것이라 생각한다. 은유적이지만 자동차의 150년 역사를 '늘려' 건축과 미술의 2,000년 역사 위에 올려두면 시대가 다르긴 하지만 미술과 건축의 걸작들과 비교할 수 있을 것이다.

▶ 아비옹 보에상 C7 루니누스, 1924 / 빌라 스테인, 1927 / 빌라 사보아, 1928~1931 / 최소 차량, 1936

19세기 말부터 20세기 초까지 자동차 역사의 첫 20년은 건축사에서 건축 기법을 크게 발전시킨 로마제국 시대와 비교할 수 있다. 이 시대에는 아치와 시멘트 기술 같은 근본적인 기틀을 마련했고, 로마제국의 팽창에 필요한 도시, 도로, 송수관과 같은 인프라와 원형 극장, 목욕탕, 유명 건축물 등 훌륭한 공공건물이 지어졌다. '같은 시대'에 우리가 가설로 세운 평행선에서는 모터 마차가 산업용 제품이 되었고, 포드 모델 T와 함께 최초의 조립 라인이 탄생하면서 자동차는 대중을 위한 소비재가 되었다. 이처럼 자동차의 기술은 빠르게 발달했지만, 자동차의 형태는 마치 로마 미술이 그리스 미술을 따라 한 것과 같이 전통적인 마차에서 유래한 캐논canon을 계속해서 만들었다.

중세 말기에 서양 미술과 건축의 르네상스는 로마네스크에서 고딕으로 옮겨갔다. 제1차 세계대전 이후 자동차는 전성기를 누렸다. 1930년대 미국과 유럽의 자동차들은 라디에이터와 크롬 몰딩, 장엄한 보닛 등으로 경쟁을 벌이며 12~13세기 고딕 양식 대성당의 첨탑, 장미 창문 등과 동등한 위치에 서 있었다. 신예 할리우드 스타들은 부가티 타입 41 로얄, 듀센버그, 롤스로이스, 벤틀리, 1930년대 하반기에 등장한 화려한 메르세데스 벤츠 500K 등을 몰았다. 그들은 형태나 장식 면에서 상당히 튀었고, 고딕 양식 대성당의 뚜렷한 스윕sweep에 견줄 만했다.

프랑스 고딕 양식의 마지막 시기는 '화려한' 것으로 알려져 있으며, 1930년대 피고니 에 팔라시Figoni and Falaschi, 사우칙Saoutchik, Falaschi, 르뚜르뇌르 막샹Letourneur et Marchand, 샤프롱Chapron과 같은 위대한 프랑스 코치빌더들의 시대를 정의하기 위해 자동차 디자인에도 '화려한'이라는 형용사가 똑같이 사용되었다.

프랑스 랭스 노트르담 대성당, 1211~1475 / 부가티 로얄 나폴레옹 쿠페, 1930 / 메르세데스 벤츠 540K, 1937 ◀

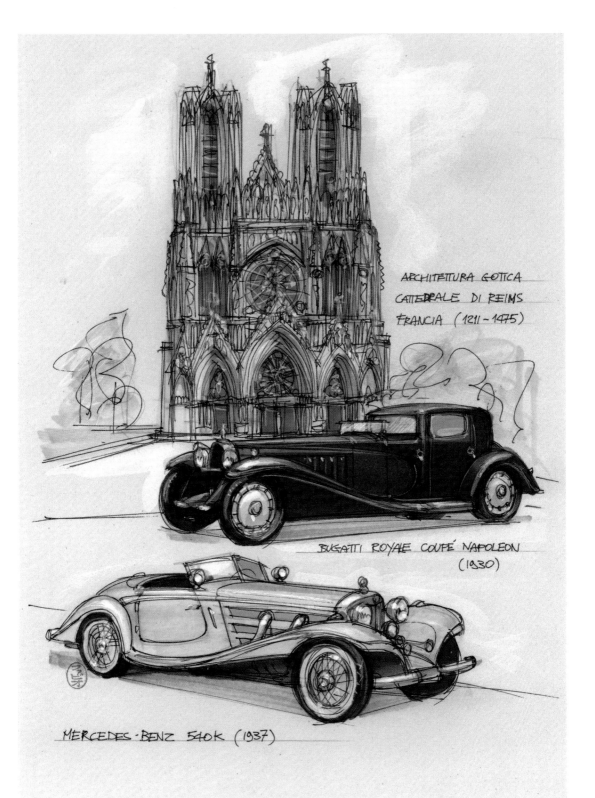

ARCHITETTURA GOTICA
CATTEDRALE DI REIMS
FRANCIA (1211-1475)

BUGATTI ROYALE COUPÉ NAPOLEON
(1930)

MERCEDES-BENZ 540K (1937)

고딕 양식 건축물이 이탈리아에는 크게 진출하지 않았다는 점을 인정하면 1930년대에 이탈리아 코치빌더들이 옷을 입힌 알파로메오와 란치아는 스포티함과 냉정한 우아함이라는 영역에서 경쟁 차들과 경합을 벌였으리라는 것이 논리적인 추론이다. 고딕 시대가 끝난 뒤 르네상스가 꽃을 피웠고, 바로크와 신고전주의가 그 뒤를 따랐다. 이탈리아가 가장 전면에 나섰고, 레오나르도 다빈치Leonardo da Vinci, 안토니오 카노바Antonio Canova, 미켈란젤로Michelangelo, 베르니니Bernini, 카라바조Caravaggio가 가장 먼저 생각난다. 한편, 전쟁 직후부터 1960년대 말까지 이탈리아 자동차들은 가장 영광스럽고 열광적인 순간을 경험했다.

이탈리아는 당시 유행하는 스타일을 선도했고, 자동차 디자인 역사상 가장 존경받는 자동차를 제작하며 세계적으로 위상을 높였다. 나는 피닌파리나가 1947년에 선보인 치시탈리아 202 베를리네타를 자동차계의 '모나리자'라고 생각한다. 순수함과 균형 잡힌 비율이 타의 추종을 불허하는 걸작으로, 스타일 규칙을 제시하며 이후 수십 년간 스포츠카 디자인에 영향을 미쳤다. 레오나르도가 예술사에 미친 영향력과 비슷하지 않은가?

그게 전부가 아니다. 루브르를 방문하는 수백만 명의 관람객이 '모나리자'를 경외하듯 1951년 뉴욕 현대 미술관에 전시된 치시탈리아 202 베를리네타는 현대 미술관의 영구 소장품 목록에 이름을 올린 최초의 자동차로 많은 사람의 사랑을 받고 있다.

이제 우리는 1950년대와 1960년대의 조각품 같은 알파로메오와 페라리를 미켈란젤로의 표현력에, 란치아와 마세라티를 라파엘Raphael의 엄숙한 우아함에 비교할 수 있다. 이러한 미술가들의 작품이 그 후 수 세기 동안 지구상의 미술에 영향을 미친 것처럼 그 시기의 자동차들은 아름다움, 우아

지오콘다의 모나리자, 레오나르도 다빈치, 1503~1506 / 치시탈리아 202 베를리네타, 1947 ◀
미켈란젤로의 다비드, 1501~1504 / 페라리 250 GTO, 1962

- 커브 -

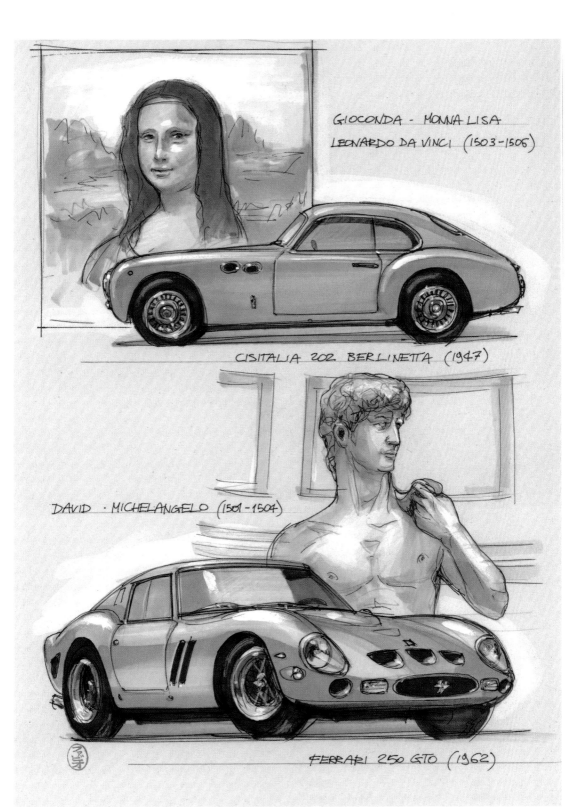

GIOCONDA - MONNA LISA
LEONARDO DA VINCI (1503-1506)

CISITALIA 202 BERLINETTA (1947)

DAVID · MICHELANGELO (1501-1504)

FERRARI 250 GTO (1962)

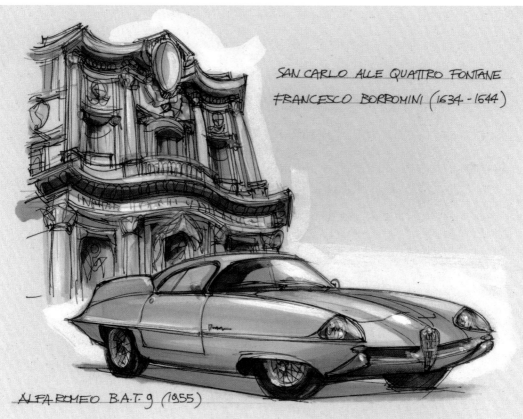

SAN CARLO ALLE QUATTRO FONTANE
FRANCESCO BORROMINI (1634 - 1644)

ALFA ROMEO B.A.T. 9 (1955)

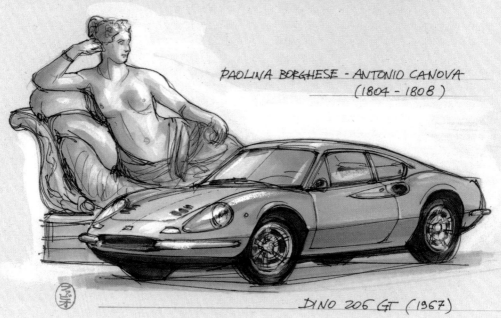

PAOLINA BORGHESE - ANTONIO CANOVA
(1804 - 1808)

DINO 206 GT (1967)

함, 스포티함의 절대적인 이상을 지금까지도 대변하고 있다.

1950년대 말 캐딜락과 다른 놀라운 미국 자동차들로 관심을 돌려보면 프랑코 스칼리오네의 생동감 넘치는 알파로메오와 람보르기니 디자인은 바로크의 연극성과 역동성, 베르니니의 작품들, 카라바조의 작품들과 연결할 수 있다. 카노바의 신고전주의 동상들의 자세와 완벽한 균형미를 보면, 1960년대 자동차 디자인의 아이콘인 재규어 E-타입, 포르쉐 911, 디노 206, 람보르기니 미우라의 순수하고 세월이 흘러도 변함없이 아름다운 모습이 곧바로 떠오른다.

우리의 억지스러운 비교에 BMC 미니와 시트로엥 DS는 끼워 넣기가 쉽지 않다. 1950년대 후반에 탄생한 이 둘은 개성 강한 자동차로, 어쩌면 18세기의 혁명정신과 나란히 놓아야 할지도 모른다.

과거 시대를 돌아보다보면 19세기 후반의 예술적 진화를 준비한 낭만주의에 도달한다. 마세라티 기블리나 페라리 데이토나는 자동차 역사에 미친 영향력이 같다. 1960년대 말 이 둘은 전형적으로 완벽한 비율을 대표했고, 그 직후 세계는 혁명으로 치달았다.

19세기 말 미술 분야에는 갑작스럽고 잔혹한 변화가, 건축 분야에는 아방가르드와 모더니즘 혁명이 일어났다. 마찬가지로 자동차 분야에도 뚜렷한 징조들이 나타났다. 1960년대 말 아방가르드가 외형적인 면에서 자동차 디자인을 주도했고, 1967년에는 람보르기니 마르잘이, 1968년에는 알파로메오 33 카라보가 등장했다. 베르토네를 위해 마르첼로 간디니가 디자인한 두 자동차는 미술사에서 인상주의(마르잘)와 표현주의(카라보)에 비견할 만한 영향을 미쳤다.

그 후로는 모든 것이 바뀌었다. 우리가 비교하는 두 시대(20세기 초반과

▶ 산 카를로 알레 콰트로 폰타네 성당, 1634~1644 / 알파로메오 B.A.T.9, 1955 / 안토니오 카노바의 파올리나 보르게세, 1804~1808 / 디노 206 GT, 1967

ARCHITETTURE CON FORME DINAMICHE...
E AUTOMOBILI CON FORME ARCHITETTURALI.

CHENGDU CONTEMPORARY ART CENTRE
ZAHA HADID ARCHITECTS (2007)

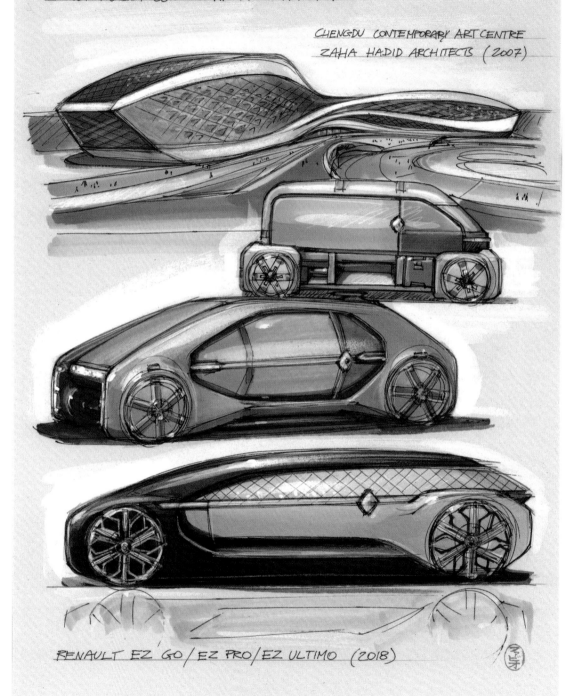

RENAULT EZ GO / EZ PRO / EZ ULTIMO (2018)

1970년대 초반)의 창의성의 모멘텀은 마르셀 뒤샹^{Marcel Duchamp}의 다다주의와 파블로 피카소^{Pablo Picasso}의 큐비즘에서 발견할 수 있다. 한편 또 한 번 베르토네를 위한 간디니의 급진적인 스트라토스 프로토타입과 피닌파리나를 위한 파올로 마틴의 페라리 모듈로의 볼류메트릭 추상화^{volumetric abstraction}에서 정점을 찍었다. 둘 다 1970년대를 배경으로 한다. 그 이후는 현대사로 기록되어 있으며, 2개의 평행선이 만나 자동차는 더욱 성숙해졌고, 당시의 사회문화적 사건과 긴밀하게 연관된다.

이제 1980년대 말로 거슬러 올라가보자. 포스트모던 건축물이 특징을 이룬 시대로, 일본에서는 과거의 스타일 테마를 재해석해 여러 종류의 닛산 파이크카가 탄생했다. 그들은 클래식한 형태와 요소, 코드를 재확인하고 재해석하기 위해 현대 건축을 이끈 것과 같은 기준을 채택했다. 이러한 경험은 자동차 산업에서 복고풍 디자인의 탄생과 성공으로 이어졌고, 이러한 트렌드는 뉴 미니, 뉴 비틀, 피아트 500 등 여러 차종을 탄생시켰다.

그러나 자동차 디자인과 건축의 최신 동향을 살펴보면, 적어도 1990년대 이후 건축이 자동차 분야에 성큼 다가왔다는 사실을 알 수 있다. 이때는 자동차 산업 기술과 소재가 건물에 사용되면서 혁신적인 기술적 솔루션을 제시하기 시작한 시기로, 래커칠을 한 메탈 표면, 이중 곡면의 라미네이트 글라스, 복잡 구조, 자연적인 요소 그리고 풍력과 대조되는 가상 공기역학 시험에 이르기까지 신기술의 문을 활짝 열었다.

새로운 디지털 디자인 툴을 사용하는 프랭크 게리^{Frank Gehry}, 자하 하디드^{Zaha Hadid} 같은 스타 건축가들의 영향력 아래 현대 건축은 점차 복잡해졌고, 곡면의 형태를 향해 달리기 시작했다. 그들은 분명 자동차와 항공학에서 영감을 얻었다. 따라서 오늘날 건축의 상당 부분은 자동차의 유려하고

▶ **역동적인 형태의 구성과 건축학적인 형태의 자동차**

반사적인 표면에서 영감을 얻은 듯하다. 디자인들은 점차 이목을 끄는 형태를 띠면서 때로는 주요 기능과는 상관없는 형태를 취했다. 모든 것이 쓸데없이 복잡하기도 했다. 건물이 유럽의 도시에 있든, 미국에 있든, 중국에 있든, 주변 환경과는 아무런 연관성이 없었다. 놀랍게도 (때로는 특별한 의미가 없을 때도 있다) 주변 환경과의 통합이라는 건축의 기본 원칙 중 하나를 철저하게 무시했다. 이러한 형태적 독립성은 자동차와 같은 모든 움직이는 사물의 특징이었다.

역할의 다변화와 국경의 초월성은 자동차와 디자인 세계 전체를 중심으로 한 행사와 소통에서도 분명하게 드러난다. 10년 넘게 라이프스타일 분야를 연결시켜 이미지 확장을 도모하고, 자동차 기업들을 초청하는 밀라노 가구 박람회를 예로 들 수 있다. 동시에 모터쇼의 전시 부스에는 현대 건축에서 영감을 받은 설치물들이 설치되고, 다양한 자동차 브랜드가 사물, 가구, 액세서리 디자인을 통해 그들만의 비전을 표현하고 있다. 자동차를 보려면 밀라노 가구 박람회를 방문하고, 가구를 보려면 모터쇼를 방문하라는 말이 나올 정도다.

또한 자동차는 대대적인 변화의 시기를 맞이했다. 전기차와 자율주행차가 자동차 형태에 지대한 영향을 미칠 가능성이 크다. 운전자가 필요하지 않고, 침습적인 기계식 부품이 없는 이 자동차들은 앞으로 크고 밝은 인테리어를 선사하며 어쩌면 이동형 미니 건축물이 될 수도 있다.

자동차는 매력적인 색상과 촉감을 느낄 수 있는 소재들로 채워진 현대적이고 기능적인 이동형 거주 공간이 될 것이다. 가장 아름다운 현대 건물의 인테리어와 비교했을 때 절대 뒤떨어지지 않을 것이 분명하다. 바로 그 순간 건축과 자동차는 동일한 하나가 되지 않을까?

- 커브 -

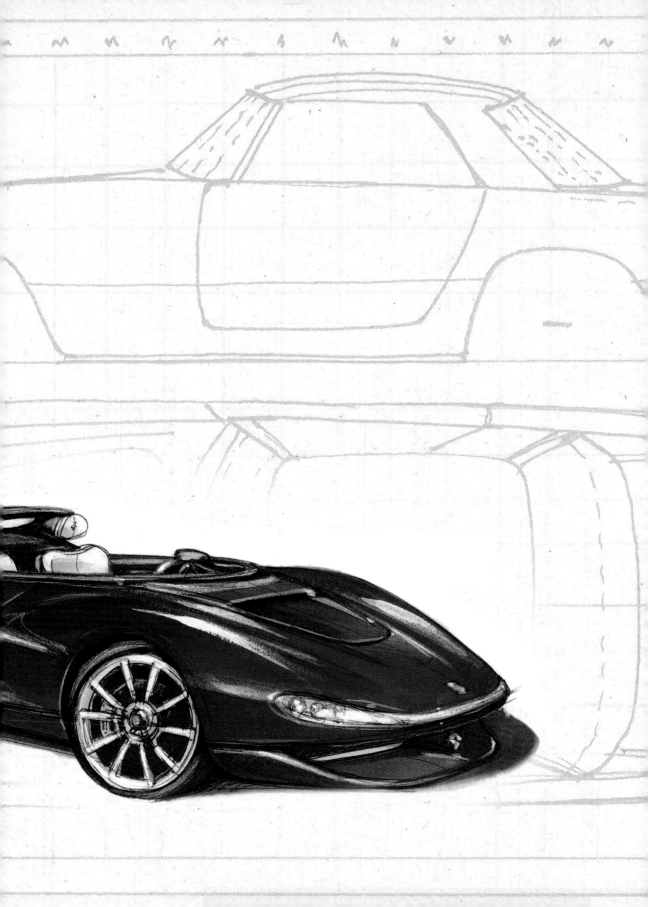

에필로그

궤적과 커브

TRAJECTORIES AND CURVES

앤디 워홀Andy Warhol은 피카소를 사랑했다. 그에게 그 이유를 묻자 "피카소는 다작을 했잖아요"라는 답이 돌아왔다. 전설적인 자동차 디자이너들도 믿기 어려울 정도로 많은 디자인을 구상했다.

조르제토 주지아로와 같은 거장들과 피닌파리나와 베르토네 같은 이탈리아의 훌륭한 코치빌더들은 전후 시대부터 1970년대까지 엄청나게 많은 양산용 자동차를 만들었다. 일반 대중에게는 잘 알려지지 않았지만 엄청난 재능을 가진 지오반니 미첼로티Giovanni Michelotti는 토리노 모터쇼 중 한 곳에서 30개가 넘는 디자인을 선보였다.

하지만 이제 그런 시대는 끝났다. 이탈리아 코치빌더들이 세계 시장을 독점하던 시대는 막을 내렸다. 과연 그때가 자동차 디자이너들에게 더 좋았을까? 그에 대한 확실한 답은 알 수 없지만 1980년대 이후 상황이 달라졌다. 자동차 회사들이 자체 디자인과 브랜드 이미지를 관리하는 것이 중요하다는 사실을 깨달았기 때문이다. 그 결과, 1930년대에 사내에 자체적으로 디자인 시설을 구축했던 미국 자동차 기업들을 본떠 사내 디자인 센터가

확장되었다.

진정한 자동차 팬이라면 자신의 드림카와 그 드림카의 브랜드를 나열하는 데 그치지 않는다. 진정한 팬은 그 자동차들을 디자인한 디자이너의 이름을 말할 수 있다. 디노 베를리네타는 알도 브로바로네의 작품으로 피닌파리나가 디자인했고, 람보르기니 쿤타치는 마르첼로 간디니의 작품으로 베르토네가 디자인했다. 최초의 폭스바겐 골프는 조르제토 주지아로가 디자인했다. 이러한 걸작들의 선을 그린 디자이너의 이름은 그들이 창작한 자동차와 영원히 연결된다.

사내 디자인 센터를 위해 작업한 디자이너들은 과거에도, 지금도 걸작품을 만들 기회가 있고, 그 걸작품의 창작자로 인정받고 있다. 할리 얼^{Harly Earl}, 브루노 사코^{Bruno Sacco}, 플라미니오 베르토니, 패트릭 르 케망과 같은 인물들과 주요 자동차 기업의 역사적인 디자인 디렉터들은 특정 시기에 그들이 작업한 브랜드의 전체 제품군과 계속해서 관련되어 있다. 이는 현대 디자인 디렉터들도 마찬가지다. 그런데 문제는 자동차보다 창작자가 더 많을 때도 있다는 것이다.

이런 현상은 책 한 권을 쓸 수 있을 정도로 비일비재하다. 이런 현상은 거짓일 수도 혹은 또 다른 진실일 수도 있다. 어떤 특별한 성격이(일부 디자이너의 자아는 한계가 없다) 발현되거나 언론의 암묵적인 묵인으로 벌어지기도 한다. 그로 말미암아 디자인계에 일종의 괴담이 만들어지기도 한다. 하지만 이는 창의적인 다른 분야에도 적용되곤 한다. 어떠한 자동차 디자인이 성공적이면 자신의 작품이라며 저작권을 주장하는 사람들이 줄지어 나타난다. 그러나 반대로 자동차 디자인이 별로라면 마치 창작자가 없는 고아처럼 버림받는다.

요점은 오늘날의 디자이너들은 자동차 디자인의 유일한 창작자라고 주

장할 기회가 훨씬 적다는 것이다. 프로젝트는 매우 복잡하다. 개발 과정을 거치면서 여러 차례 반복하게 되고, 그 과정에 팀 전체가 참여한다. 물론 최초 스케치를 한 창작자는 항상 존재하지만, 최종적인 일은 그 과정에 참여한 수많은 전문가와 함께 진행한다. 누가 창작자인가는 민감한 주제이며, 대부분 명백한 답이 없다. 수십 년 전까지만 해도 이런 일은 거의 없었다.

내가 지난 30여 년간 어떤 일에 참여했는지 궁금증을 가지고 있는 독자가 있을지도 모르겠다. 어떤 역할과 경험을 근거로 자동차 디자인에 관한 15가지 교훈을 글로 정리한 것인지, 그럴 만한 자격이 있는지 의문이 들 수도 있다. 나 역시 다양한 이유에서 특정 모델의 소유권(창작권)을 온전히 주장할 수 없다.

나는 자동차 디자이너로서 파도를 거스르며 헤엄칠 때가 종종 있다. 그것도 직선 코스가 아닌 곡선 코스로 말이다. 어쩌면 이 코스가 더 재미있을지도 모른다.

나는 시작부터 평온한 직선 코스가 아닌 곡선 코스로 헤엄을 쳐야 했다. 토리노에서 전통적인 디자인 일을 처음 시작한 뒤, 앞으로의 경력에 영향을 미칠 선택을 했다. 일본에 있는 디자인 스튜디오가 내민 손을 잡은 것이다. 당시에는 해외에서 활동하는 이탈리아 자동차 디자이너가 드물었다. 물론 1960년대에 일본 자동차 프린스 스카이라인을 최초로 디자인한 지오반니 미첼로티처럼 일본 브랜드를 위해 일한 이탈리아인은 있었지만 일본에서 거주하며 일을 하는 디자이너는 한 명도 없었다. 1989년 당시 내 나이는 스물여섯이었다.

나는 르노를 위해 파리에서, 폭스바겐-아우디를 위해 스페인 바로셀로나 근처 도시 시제스에 있는 위성 스튜디오에서 근무했다. 그 후에는 디자인 관리로 분야를 옮겨 르노와 피닌파리나에서 근무했으며, 독립 스튜디오와 거대 자동차 기업에서도 근무했다. 또한 외장과 내장 디자인 분야에도

몸을 담았고, 어드밴스드 디자인과 양산 프로젝트 모두를 경험했다. 다양한 지역에서 정말 많은 것을 배울 수 있었지만 한편으로는 변화가 잦았다. 어드밴스드 연구 시설에서 진행한 프로젝트들은 기밀로 다루어졌고, 나중에는 다른 사람들이 책임지고 프로젝트를 진행했다. 독립 스튜디오에서 보낸 시간도 마찬가지였다.

오늘날에는 자동차 회사가 특정 모델의 스타일링을 실제로 제작한 외부 디자이너에게 공을 돌리지 않는다. 브랜드 정체성을 보호하는 것이 최우선이며, 자동차 디자인을 한 원작자인 외부 전문가는 절대적인 기밀 사항이다. 과거보다 더욱 독립적인 자동차 디자이너들은, 심지어 이름만 대면 알 만한 거물급 디자이너들조차도 철저하게 기밀을 유지해야 한다. 내가 이탈리아와 일본에서 경력을 시작한 이후 늘 그랬다.

이 원칙을 부분적으로 우회할 수 있는 유일한 자동차는 콘셉트카로, 브랜드가 가진 전문 지식과 비전을 기술적으로 구현한다. 잘 만들어진 콘셉트카는 효과적인 커뮤니케이션 수단으로 많은 국제 행사에 참여해 언론의 주목을 받는다. 가장 인기 있는 콘셉트카는 대중에 최초로 공개된 이후에도 수년간 세계를 여행하게 된다. 모든 독립 디자인 스튜디오는 실물이든 가상이든 콘셉트카를 매우 중요하게 생각한다. 콘셉트카가 없으면 자신들의 역량과 기술을 대중에게 알릴 방법이 없을 것이다.

내가 피닌파리나의 디자인 디렉터가 되었을 때, 내 목표 중 하나는 앞으로 출시될 콘셉트카 제작을 중심으로 한 전략에 중점을 두면서 브랜드 신뢰를 구축하고 브랜드 이미지를 되살리는 것이었다. 콘셉트카를 통해 피닌파리나가 오랜 기간에 걸쳐 전승해온 비율의 우아함, 선의 순수함, 기술적 혁신이라는 가치를 재정의하고 강화하는 것이 주요 목표였다.

캄비아노 콘셉트카는 피닌파리나의 DNA를 진정으로 보여주는 시리즈

- 커브 -

중 첫 번째 차량이었다. 피닌파리나가 위치한 도시의 이름에서 유래한 캄비아노Cambiano는 두 번째 a에 악센트가 있으며, 캄비아노Cambiàno로 발음한다. 2012년 제네바 모터쇼에서 선보인 캄비아노는 국가혁신상을 수상했고, 2014년에는 황금콤파스상을 수상했다. 캄비아노는 전기와 터빈의 하이브리드 기계에 적용되는 비율의 고전적인 우아함과 순수함을 구현하며 복합 소재와 공기역학에 대한 깊이 있는 연구 성과를 보여주었다.

또한 나는 인테리어와 바닥 트림으로 베니스 해안의 브리콜레(물속의 나무)와 같은 이례적인 소재를 재활용하기로 했다. 우리는 디지털로 밀링을 하고 건조시킨 뒤 아마유로 자연스럽게 마감을 했다. 미생물과 파도로 인해 생긴 구멍과 부식의 흔적이 있는 소재를 사용해 높은 평가를 받았다. 브리콜레는 고귀하게 탄생했지만 물속에 잠겨 겸손하게 봉사하며 평생을 보낸 뒤 폐기장으로 향하는데, 또 다른 모습으로 해피 엔딩을 선사하는 것처럼 느껴졌다. 시각과 콘셉트 면에서 풍부함이라는 이미지를 멋지게 되살려냈다.

캄비아노는 브랜드의 스타일과 기술적 노하우를 이성적으로 표현한 것으로 보였을 수 있지만, 이듬해 제네바 모터쇼에서 피닌파리나 세르지오 콘셉트카를 통해 프로토타입 형태로 열정과 감성을 표현했다. 페라리 512S 베를리네타 스페샬레 메카니컬에 기반을 둔 이 자동차는 시각적인 면에서, 성능 면에서 센세이션을 불러일으켰다. 승객의 머리 위로 공기 흐름을 보낼 수 있는 공기역학 시스템을 개발했기에 윈드 스크린도 필요하지 않았다.

세르지오 콘셉트카는 피닌파리나의 디자인과 세계 디자인 역사에서 진정한 이정표가 되는 최초의 미드 엔진 양산 페라리인 디노 베를리네타 스페샬레 프로토타입에서 영감을 얻었다. 짙은 메탈릭 레드 컬러는 프로토타입의 아마란스를 현대적으로 해석했다. 세르지오는 극단적이기는 했지만

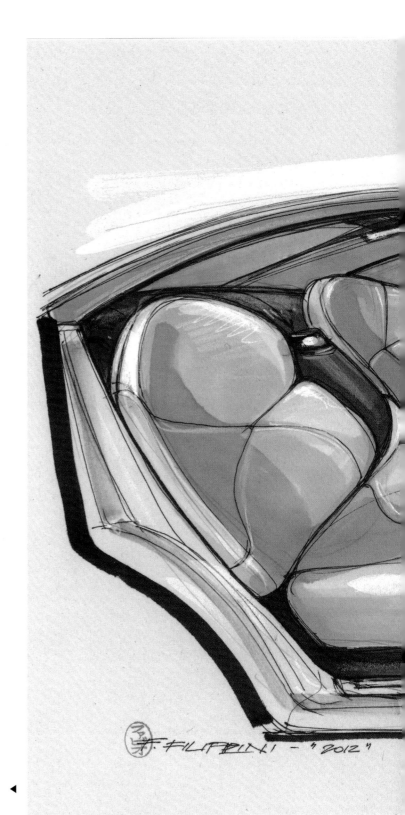

피닌파리나 캄비아노 콘셉트카 ◀
내부 스케치, 2012

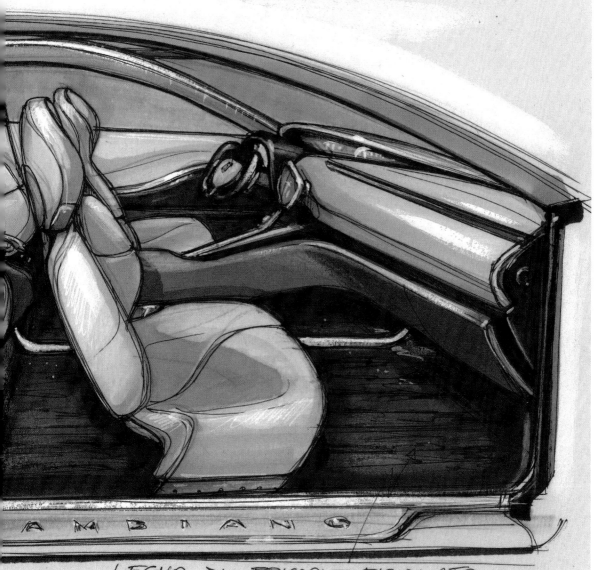

LEGNO DI BRICCOLE RICICLATO

비현실적이지는 않았다. 따라서 형식 승인을 위해 약간의 수정을 한 뒤 운 좋은 고객들을 위해 도로를 달릴 수 있는 6대의 자동차를 생산했다.

페라리 기반의 콘셉트카를 개발했다는 사실은 이례적이었지만 이것이 끝이 아니었다. 피닌파리나와 BMW는 최초로 공식적인 공동 프로젝트에 참여했고, 위대한 이탈리아 코치빌더의 전통을 되살렸다. 피닌파리나가 탄생한 1930년대부터 1980년대까지 특별한 차체를 만들고 거기에 특별한 메카닉을 더해 한정판 시리즈를 만드는 일은 흔했다. 역사상 긍정적으로 평가받는 대부분의 자동차가 이런 방식으로 만들어졌고, 역사적인 이탈리아 코치빌더와 디자인 기업들이 통찰력을 얻고 개발에 뛰어들었다.

변화와 부활의 시기에 BMW 피닌파리나 그란루쏘 쿠페와 같은 자동차는 명성 높은 독일 브랜드에도 매우 유용했다. 이미지 면에서 신선한 디자인 비전을 추구하고 틈새시장을 위한 특별한 제품을 만들기 위해 상호 협력했다. 그 결과, 브랜드의 매력도를 높이고 브랜드의 전설에

- 커브 -

(2013)

피닌파리나 세르지오 콘셉트카, 2013 ▲

기름을 부었다.

　나는 자동차는 스타일뿐 아니라 두 훌륭한 브랜드가 어우러져 서로의 가치를 반영한다는 측면에서 우아함과 균형미의 본보기가 될 수 있다고 생각해왔다. 도전은 힘들었지만 우리에게는 단 하나의 원칙이 있었다. 그것은 바로 피닌파리나를 100% 나타내는 우아하고 스포티한 자동차를 만들면서도 BMW의 정체성을 유지해야 한다는 것이었다. 나와 BMW 그룹 디자인 디렉터인 아드리안 반 호이동크 Adrian Van Hooydonk는 서로의 요구 사항으로 브랜드의 정체성을 지키지 못한다면 즉시 작업을 중단할 권리를 가지고 있었다. 그러나 양측 모두 작업을 중단하지 않았고, 2013년 빌라 데스테 엘레강스에서 자동차를 선보였다. 결과는 성공적이었다. 10여 년이 지난 오늘날까지도 여전히 인기를 끌고 있다.

　2015년 우리는 브랜드 역사의 또 다른 측면을 반영하는 새로운 도전에 착수했다. 바로 신기술과 공기역학 연구를 적용하는 것이었다. 란치아 아프릴리아 에어로디나미카 Aprillia Aerodinamica로 전쟁 이

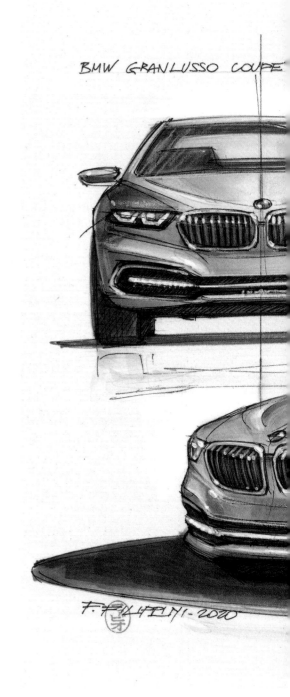

BMW GRANLUSSO COUPE

F. FILINI-2020

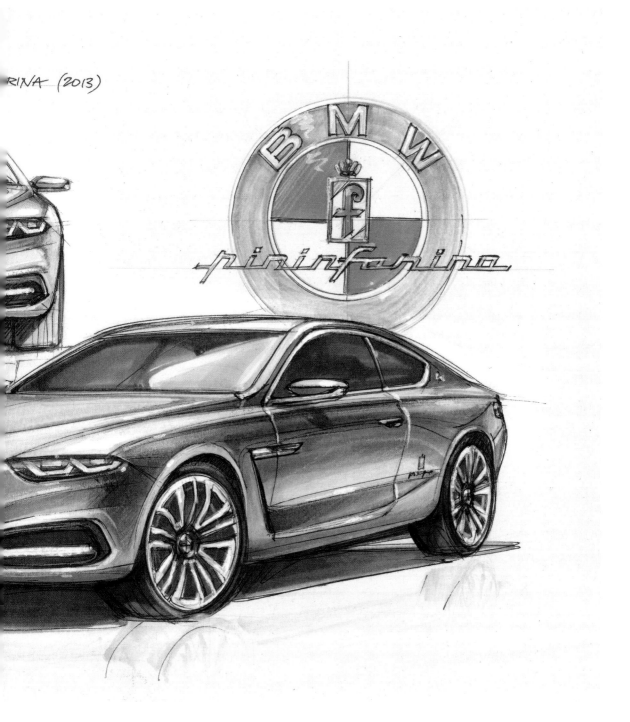

RINA (2013)

BMW 피닌파리나 그란루쏘 쿠페, 2013　▲

전에 처음 연구를 시작해 1960년대 신기한 모델 X와 1967년 비전이 있는 BMC 1800을 지나 1978년 스튜디오 CNR 포르마 에어로디나미카 이데알레^{CNR Forma Aerodinamica Ideale} 프로토타입까지 피닌파리나의 역사에서 반복되는 주제였다.

피닌파리나는 모듈성과 복합 소재에 대해 에토스 시리즈(1990)로 혁신적인 구조와 기술에 관한 연구를 진행했고, 시그마 프로토타입으로 안전성을 연구했으며, 1969년 제네바 모터쇼에서 두 번째 시리즈로 시그마 그랑프리를 선보였다. F1의 안전성을 연구하는 프로젝트였다. 이는 스위스의 '리뷰 오토모빌^{Revue Automobile}'이 후원한 프로젝트로 많은 혁신을 통합했고, 최근 몇 년간 다양한 포뮬러 1, 인디, 포뮬러 E 이벤트에서 채택된 솔루션을 통합했다.

시그마 그랑프리는 50년도 훨씬 전에 운전자 헬멧 유지 시스템, 휠 가드, 프로텍티브 롤케이지, 방화 시스템 등을 적용했으며, 미래 레이싱카의 근간이 되었다. 시그마 그랑프리는 아름다운 자동차로, 흰색 바탕에 안전상의 이유로 군데군데 네

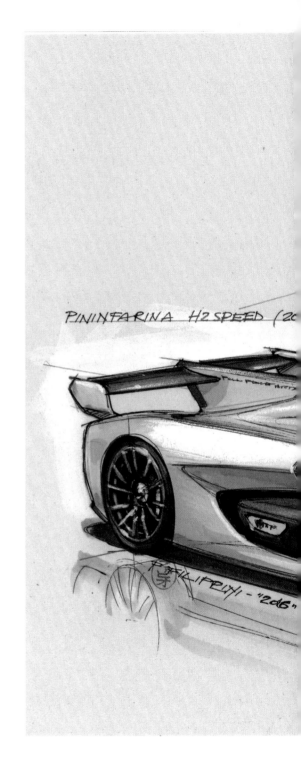

- 커브 -

PININFARINA SIGMA GRAND PRIX (1969)

피닌파리나 H2 스피드, 2016 / 피닌파리나 시그마 그랑프리, 1969 ▲

온 색상을 추가했다.

이 전략적 실타래를 바탕으로 우리의 작업이 매우 중요하다고 생각했고, 그것이 H2 스피드가 탄생한 계기가 되었다. 레이싱용 수소 자동차인 H2 스피드는 2016년 제네바 모터쇼에서 처음으로 선보였다. 마치 예전에 하다 만 작업을 이어서 한 듯한 기분이었다. 피닌파리나는 시그마 그랑프리 이후 약 50년이 흐른 뒤 레이싱에서 지속 가능한 새로운 기술을 사용해 콘셉트카를 처음 시도했다.

우리는 또다시 개발을 위해 스위스 회사인 Green GT에 연락했다. 그들은 내가 이 글을 쓰고 있는 지금까지도 계속해서 작업을 하고 있으며, 르망 24시와 같은 스포츠카 내구 경주endurance races에 출전할 목표를 가지고 있다. 수증기만 배출하는 최초의 레이싱카로 출전하는 것이다. 꽤 괜찮을 것 같지 않은가? 나는 이 자동차가 모터 레이싱에서 주요한 변화의 시작을 촉발할 것이라고 확신한다.

경쟁, 레이싱, 모터스포츠! 이들은 늘 역사적으로 자동차가 진화할 수 있는 가장 큰 자극제가 되었고, 피닌파리나는 처

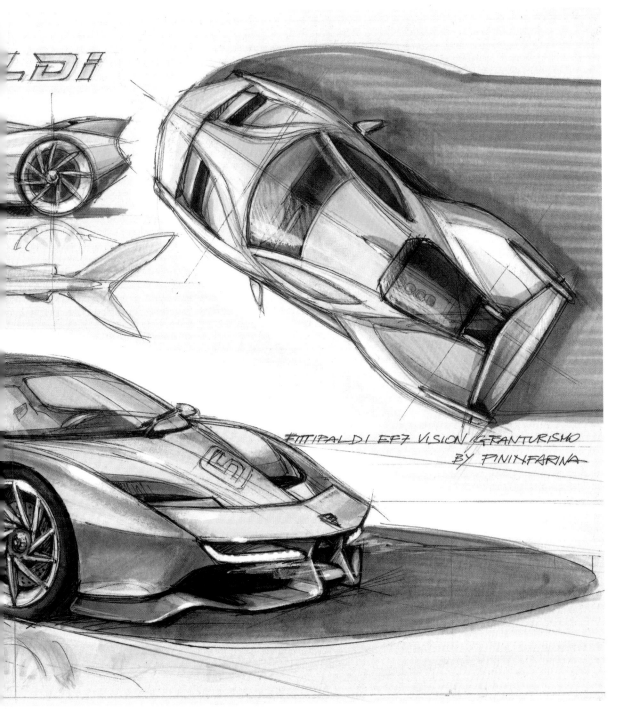

FITTIPALDI EF7 VISION GRANTURISMO
BY PININFARINA

피티팔디 EF7 비전 그란 투리스모, 2017 ▲

음부터 그 분야에서 비범한 창의력의 증거를 제시했다. 우리는 1951년에 시작한 페라리와의 협업과 1950년대와 1960년대에 각종 신기록을 세운 아바스와의 협력, 더불어 월드 랠리 챔피언십과 세계 스포츠카 챔피언십에서 수차례 우승한 전적이 있는 란치아 랠리 037과 베타 몬테카를로 터보도 기억해야 한다.

나는 트랙카와 함께할 운명이었고, 내 경우에는 그 운명이 위대한 드라이버의 형태로 다가왔다. '살아 있는 전설'로 불리는 드라이버 에머슨 피티팔디Emerson Fittipaldi는 두 차례 F1 세계 챔피언이 되었고, 인디애나폴리스 500s에서 두 차례나 우승했다. 피티팔디는 머릿속에 꿈을 가지고 우리를 찾아왔다. 그는 자신의 이름이 적힌 슈퍼 스포츠카를 만들고 싶어 했으며, 레이싱 전문가는 물론이고 일반인도 운전할 수 있는 자동차를 원했다. 쉬운 주행, 가볍고 뛰어난 성능, 우수한 공기역학과 경쟁력이 있는 자동차를 원한 것이다.

기계적인 부분은 DTM, GT, 그 외 다른 포뮬러 경주 대회의 우승자인 메르세데스와 가까운 독일 기업 HWA와 함께 개발했다. 그들은 카본 모노코크carbon monocoque와 출력이 680hp 이상인 8기통 자연흡기엔진 파워트레인을 만들었다. 자동차 전체는 효율적이고 가벼웠다. 목표 중량은 1,000킬로그램이었다.

우리 팀은 피티팔디의 바람을 현실화하고자 노력하며 자동차 설계를 진행했다. (그는 자신의 자동차가 상어 모양일 거라고 상상했다) 그 결과, 불과 4개월 만에 공격적인 공기역학 유닛이 탄생했고, 프런트 윙을 처음으로 달았다. (지금은 다른 슈퍼 스포츠카에서도 볼 수 있다.) 피티팔디의 고향이 브라질이었기에 우리는 메탈릭 골든 옐로우 색상에 네온 그린을 가미했다. 그리고 2017년 제네바 모터쇼에서 H600과 함께 EF7을 선보였다. H600은 홍콩의 지속 가능

한 모빌리티 회사인 하이브리드 키네틱^{Hybrid Kinetic}을 위해 만든 날렵한 하이브리드 세단이었다. 나는 H600이 마음에 들었다. 유려하고 우아한 형태를 가진 H600은 란치아와 같은 고급 브랜드를 되살리기에 충분했다.

EF7은 소니 폴리포니 디지털^{Sony Poliphony Digital}과 성공적으로 협력할 수 있는 계기가 되었다. EF7은 피티팔디 EF7 비전 그란 투리스모^{EF7 Vision Gran Turismo}로 비디오 게임 '그란 투리스모 6^{Gran Turismo 6}'에 등장했다. 비록 가상의 세계에 등장했지만 위대한 F1 챔피언의 꿈이 어떻게 실현되었는지 알 수 있다.

그러나 그것은 또 다른 이야기다. 나는 그 후 피닌파리나를 떠나 다른 길을 걷고 있다. 언제나 그렇듯 굴곡진 길이 될 것이다.

Finito di stampare nel mese di ottobre 2021
presso Elcograf S.p.A., Verona (VR)

커브
자동차 디자인 불변의 법칙

초판 발행 | 2022년 10월 18일
펴낸곳 | 유엑스리뷰
발행인 | 현호영
지은이 | 파비오 필리피니, 가브리엘 페라레시
옮긴이 | 권은현
편　집 | 김동화
디자인 | 장은영
주　소 | 서울시 마포구 월드컵로 1길 14, 딜라이트스퀘어 114호
팩　스 | 070.8224.4322
이메일 | uxreviewkorea@gmail.com

ISBN　979-11-92143-46-0

CURVE
by Fabio Filippini and Gabriele Ferraresi

© 2021 Mondadori Libri S.p.A.

First published in Italy in 2021 by Rizzoli Lizard,
an imprint of Mondadori Libri S.p.A.
All rights reserved

Korean translation © 2022 UX Review

Korean translation rights arranged with Mondadori Libri S.p.A.
through Orange Agency

Direzione editoriale: Simone Romani
Editing e coordinamento: Pasquale La Forgia
Progetto grafico e impaginazione: Roberto La Forgia
Redazione: Leonardo Milesi
In copertina
Illustrazione: Fabio Filippini
Design: Roberto La Forgia